張伯駒過眼錄

商務印書館

責任編輯	徐昕宇
裝幀設計	涂　慧
責任校對	趙會明
排　版	高向明
印　務	龍寶祺

張伯駒過眼錄

主　編	中國文物學會
出　版	商務印書館（香港）有限公司
	香港筲箕灣耀興道 3 號東滙廣場 8 樓
	http://www.commercialpress.com.hk
發　行	香港聯合書刊物流有限公司
	香港新界荃灣德士古道 220-248 號荃灣工業中心 16 樓
印　刷	中華商務彩色印刷有限公司
	香港新界大埔汀麗路 36 號中華商務印刷大廈
版　次	2022 年 8 月第 1 版第 1 次印刷
	© 2022 商務印書館（香港）有限公司
	ISBN 978 962 07 4652 9
	Printed in China

1930 年代的張伯駒

黃永玉繪《大家張伯駒先生印象》

● 目　錄

前　言 　　　　　　　　　　　　　　　　　　　　　　8

法 帖 篇 　　　　　　　　　　　　　　　　　　　　001

西晉　陸機平復帖　　　　　　　　　　　　　　　　002

　　　陸士衡《平復帖》　　張伯駒　　　　　　　007

　　　《平復帖》説並釋文　　啟功　　　　　　　009

　　　西晉陸機《平復帖》流傳考略　　王世襄　　014

　　　《平復帖》曾藏我家　　王世襄　　　　　　022

唐　　李白上陽台帖　　　　　　　　　　　　　　　026

　　　李白《上陽台帖》墨跡　　啟功　　　　　　031

唐　　杜牧張好好詩卷　　　　　　　　　　　　　　036

　　　杜牧之《贈張好好詩卷》　　張伯駒　　　　045

北宋　范仲淹道服贊卷　　　　　　　　　　　　　　046

北宋　蔡襄自書詩卷　　　　　　　　　　　　　　　050

　　　宋蔡忠惠君謨《自書詩》冊　　張伯駒　　　059

　　　從舊藏蔡襄《自書詩》卷談起　　朱家溍　　061

北宋　黃庭堅諸上座帖卷　　　　　　　　　　　　　074

　　　宋黃山谷《諸上座》與張旭《古詩四帖》　謝稚柳　083

南宋　朱勝非杜門帖頁　　　　　　　　　　　　　　088

南宋　吳琚雜詩帖卷　　　　　　　　　　　　　　　090

元　　趙孟頫千字文卷　　　　　　　　　　　　　　098

　　　趙孟頫書法叢考　劉九庵　　　　　　　　　　107

明　　來復行草書軸　　　　　　　　　　　　　　　124

明　　重刻本唐葉有道碑拓片　　　　　　　　　　　126

繪畫篇　131

隋	展子虔遊春圖卷	132
	隋展子虔《遊春圖》　張伯駒	137
	談展子虔《遊春圖》　王世襄	142
	張伯駒與展子虔《遊春圖》　馬寶山	147
	關於展子虔《遊春圖》年代的探討　傅熹年	149
	關於展子虔《遊春圖》年代的一點淺見　張伯駒	173
北宋	宋徽宗雪江歸棹圖卷	176
	宋徽宗趙佶親筆畫與代筆畫的考辨　徐邦達	183
南宋	馬和之節南山之什圖卷	196
	趙構書馬和之畫《毛詩》新考　徐邦達	207
南宋	楊婕妤百花圖卷	222
	宋楊婕妤《百花圖》卷　張伯駒	231
	談南宋院畫上題字的楊妹子　啟功	236
元	錢選山居圖卷	242
元	趙雍、王冕、朱德潤、張觀、方從義合繪卷	248

明	唐寅孟蜀宮妓圖軸	260
明	文徵明三友圖卷	264
明	周之冕百花圖卷	270
明	薛素素墨蘭圖軸	280
明	曾鯨侯朝宗像軸	284
清	顧眉蘭石圖軸	288
清	吳歷興福庵感舊圖卷	290
清	樊圻柳村漁樂圖卷	294
清	禹之鼎納蘭性德像軸	300

前　言

　　文物是人類文明歷史的積澱和縮影，是歷史的見證。收藏文物之風自古已有，不論朝代如何起伏變遷，風行如故。在社會收藏群體當中，具有一定的經濟實力，一定的專業經驗，並且具有相當收藏規模的收藏人，被稱為收藏家，如宋代的趙明誠、元代的魯國大長公主祥哥剌吉、明代的項元汴、清代的安岐等。若說民國最有分量的收藏家，非張伯駒莫屬了。

　　張伯駒出身貴冑門第，在民國初年與末代皇帝溥儀的堂兄溥侗、袁世凱的次子袁克文、張作霖的長子張學良交往甚厚，人稱「民國四公子」。張伯駒能書擅畫，詩詞皆工，又雅好京劇，堪稱名票友。他還熱愛收藏，為收藏稀世名畫墨寶而一擲千金。國畫大師劉海粟先生在憶及張伯駒一生成就時說：「叢碧詞兄是當代文化高原上的一座峻峰。從他廣袤的心胸，湧出了四條河流，那便是書畫鑑藏、詩詞、戲曲和書法。四種姊妹藝術互相溝通，又各具性格，堪稱京華老名士，藝苑真學人。」尤為難能可貴的是，張伯駒雖得珍寶，但並不視為一己所有，最終將所藏珍品捐獻國家，坦蕩超逸，堪稱集收藏家、書畫家、詩詞家、戲劇家於一身的奇才名士。

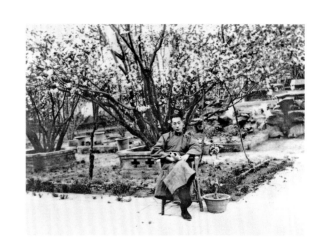

1930 年代，張伯駒
在叢碧山房留影

一、張伯駒生平

張伯駒，原名家騏，字叢碧，別號春遊主人、好好先生。光緒二十四年（1898 年）正月二十二日，出生於河南項城秣陵鎮閭樓村大族張家。生父張錦芳是家中次子，伯父張鎮芳為長子。

張鎮芳，字馨庵，號芝圃，是光緒十八年（1892 年）的進士。清末時由直隸天津道、長蘆鹽運使、直隸按察使官至署理直隸總督。民國初年曾任河南都督兼民政長。1914 年調回北京後，張鎮芳積極支持袁世凱復辟帝制，被列為袁氏復辟的「七凶」之一。1915 年，鹽業銀行成立時，張鎮芳已棄政從商，由於入股雄厚，擔任經理。1917 年 7 月，安徽督軍張勳擁立溥儀復辟，張鎮芳也參與其中，任內閣議政大臣、度支部尚書。復辟失敗後，張鎮芳被捕，1918 年才得以獲釋。1921 年，張鎮芳在奉系軍閥張作霖的支持下東山再起，出任鹽業銀行董事、董事長，資產龐大，可謂是清末民初的風雲人物。

張鎮芳雖有妻室，但膝下無子。按照張氏家族的族規，張伯駒於六歲時過繼給了張鎮芳。張伯駒隨後離開項城，來到天津張鎮芳府上生活。

張伯駒自幼聰慧，極得張鎮芳喜愛。七歲時，張伯駒進入私塾讀書，張鎮芳為他請來名師啟蒙。八歲時，張伯駒已能寫詩，有「神童」之譽。張伯駒幼時已與袁世凱之子袁克文熟識。袁世凱也是河南項城人。袁家與張家一樣，都是項城的大族，兩家早有往來，還有姻親關係。張伯駒的姑母嫁給了袁世凱的弟弟袁世昌，袁世凱的兒子們都稱張鎮芳為五舅。因此，張伯駒與袁世凱的幾個兒子互以表兄弟相稱。宣統三年（1911 年），張伯駒與袁世凱的幾個兒子同在天津新學書院讀書。

1914 年，袁世凱建立了旨在培養軍官的中央陸軍混成模範團。模範團的軍官均是從北洋各師和保定陸軍軍官學校第一期畢業生中抽調的精英；士兵都是年齡 22 到 26 歲之間，身強體壯，經歷過戰役的老兵。1915 年，在張鎮芳的安排下，尚不足 18 歲且毫無軍旅經驗的張伯駒被混成模範團的騎科破格錄取，由此進入軍界。張鎮芳還利用與袁世凱的親戚關係，為張伯駒創造與袁世凱接觸的機會，為他在軍界的發展打通人脈。在受訓期間，張伯駒十分不適應，而且目睹了上層軍官的腐敗貪婪，更生反感。1917 年，張勳復辟失敗後，張鎮芳被捕入獄。張伯駒四處周旋，積極營救，更是親歷了官場的黑暗。

1917 年，張伯駒從中央陸軍混成模範團畢業，先後在曹錕、吳佩孚、張作霖軍中任職，做到了旅長。他雖棲身軍旅，但心在營外，常常不顧軍紀、軍規的限制，出外看戲遊玩。雖屢遭訓斥，依舊我

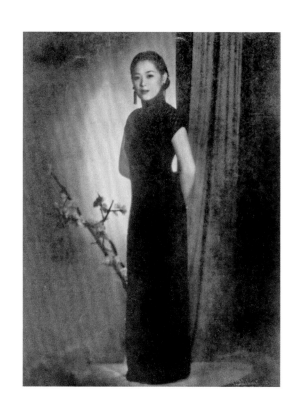

潘素像
1937 年攝於上海

行我素。他日益厭惡軍隊的腐敗黑暗、爾虞我詐,最終不顧父母反對,辭去了各種職務,退出軍界。

　　1927 年起,張伯駒投身金融界,到鹽業銀行任常務董事,歷任鹽業銀行總管理處稽核,南京鹽業銀行經理、常務董事以及秦隴實業公司經理等職。1933 年,張鎮芳病逝,張伯駒繼承了龐大的家業。但他對商業不感興趣,雖在鹽業銀行擔任常務董事、經理等要職,卻不愛過問銀行的事,對銀行的工作多敷衍了事。他的興趣在於讀書以及陶冶性情的文化藝術活動。他樂於和文人雅士交往,經常和他們一起聚會,一起歌吟暢詠,填詞作畫。他還拜訪名師,學習京劇。他經常出現在各地的古玩市場及拍賣會、展覽會,收藏、

鑑賞文物。

在任鹽業銀行總管理處稽核時，張伯駒每年到上海分行查賬兩次。查賬其實只是做做樣子，他去上海主要是玩樂。一次在上海花界遇到了年僅 17 歲的青樓藝人潘妃。她長得楚楚動人，談吐大方，彈得一手好琵琶，也能揮毫作畫。張伯駒一見傾心。在交往一段時間後，二人於 1932 年在蘇州結婚。同年 9 月，潘妃將原名「白琴」改為「慧素」。夫婦二人書畫相酬，詩詞共賞，生活十分美滿。

1937 年年初，時值張伯駒 40 歲壽辰。為祝壽，也為當時發生嚴重旱災的河南鄉親籌款賑災，張伯駒和京劇名家余叔岩廣邀名角，在北平隆福寺街福全館舉行了一場盛況空前的賑災義演。

盧溝橋事變後，北方多地淪陷。北平、天津的各大銀行紛紛南遷，到上海謀求發展。張伯駒以總稽核的身份兼任鹽業銀行上海分行的經理，到上海工作。原主持上海分行工作的李祖萊對張伯駒懷恨在心，勾結汪精衛手下「七十六號」特工總部裏的特務，於 1941 年 6 月初綁架了張伯駒。經過近八個月的時間，張伯駒才被救出。不久就離開上海，回到了北平。

回到北平後，張伯駒籌劃着前往西安躲避戰亂。1942 年重陽節後，張伯駒夫婦攜帶收藏的書畫去西安生活，直至抗戰勝利。其間，夫婦二人遊覽了眾多名勝古跡，致力於寫詩填詞，偶爾有人邀請張伯駒演出，他也積極參與。夫婦二人還去成都參觀了張大千的畫展，與張大千共遊武侯祠。

抗戰勝利後，張伯駒回到北平。擔任故宮博物院專門委員、北平美術分會理事長等職，還被華北文法學院聘為文學教授。鑑定文物、作詞、繪畫、講學，讓他的生活十分充實、愉快。1947 年 6

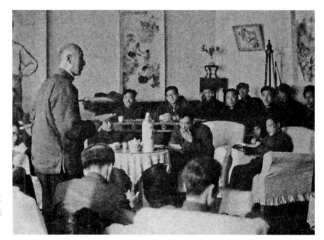

1962 年，張伯駒（立
者）在吉林省博物館學
術年會上做首場報告

月，張伯駒在北平加入了中國民主同盟，任民盟北平臨時委員會委
員。自此，他以民盟委員的身份積極參與學生反迫害、反內戰、反
飢餓的運動，參與抗議槍殺東北學生等愛國民主運動。北平解放前
夕，張伯駒與許多愛國的有識之士一樣，為和平解放北平不遺餘力
地工作。

　　中華人民共和國成立後，張伯駒曾任燕京大學國文系中國藝術
史名譽導師、北京中國畫研究會理事、北京書法研究社副主席、北
京京劇基本藝術研究社副主任理事、北京棋藝研究社理事兼總幹
事、北京古琴研究會理事、國家文物事業管理局文物鑑定委員會委
員、第一屆北京市政協委員及中國民主同盟總部財務委員會委員、
文教委員會委員、聯絡委員會委員等職。1956 年，加入中國國民黨
革命委員會。同年，為響應支援祖國建設的號召，張伯駒將收藏的
書畫珍品中的八件捐獻給了國家。此事見報後，引起了極大轟動。

　　1957 年，張伯駒因提出要保留京劇舊劇，被認為阻礙了革命戲

劇的創作，而被劃為「右派分子」。此後，張伯駒先前所任和所兼的職務、工作被悉數撤銷，還失去了民盟北京市委員的資格。在逆境之中，張伯駒仍致力於整理古籍、寫詞作文，潘素繼續作畫。1961年，在陳毅的幫助下，張伯駒前往吉林工作，摘掉右派的帽子，任吉林省博物館副研究員、第一副館長，潘素在吉林藝術專科學校美術系任教。其間，張伯駒幫助吉林省博物館鑑定、購買了一大批書畫珍品，大大豐富了館藏。

「文化大革命」中，張伯駒遭到迫害和誣陷，被定為「現行反革命」，關押了八個月。1970年冬天，張伯駒夫婦被強令退職，遣送至舒蘭縣的農村勞動改造。但因無當地戶口，不被接收，二人無奈地回到了北京，住進了頹敗的後海舊宅。因沒有工資收入，戶口也沒落實，他們的生活陷入十分困窘的境地，靠借貸和親友的接濟度日。1972年，周恩來得悉張伯駒近況後，指示聘任他為中央文史研究館館員。從此，張伯駒夫婦走出了困境。晚年張伯駒還擔任過北京中山書畫社社長、北京中國畫研究會名譽會長、中國書法家協會名譽理事、京華藝術學會名譽會長、北京戲曲研究所研究員、北京崑曲研習社顧問、民盟中央文教委員等職。1982年正月，張伯駒參加一次宴會歸來後，突患感冒，因高燒引起了肺炎併發症，終因醫治無效，於2月26日上午離開了人世，享年85歲。

張伯駒除潘素外，之前還娶過三位夫人。18歲時，張伯駒遵父母之命與出身官宦之家的李氏結婚。由於不滿這樁婚事，張伯駒又娶鄧氏為妻，但家裏不承認鄧氏的身份。婚後，鄧氏和李氏均沾染上了鴉片，晝夜不離鴉片煙，張伯駒對此十分厭惡。張伯駒的父母又因李氏、鄧氏不能生育，為他續娶了第三位夫人王韻緗。可惜二

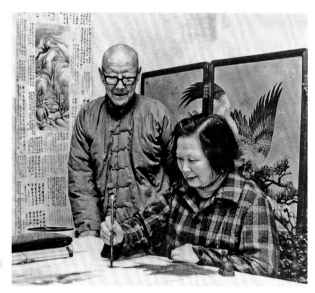

1978 年，張伯駒、潘素
夫婦二人揮毫寫丹青

人性格不合，感情不好。結婚不久，王氏就提出離婚，但因此時她
已懷孕，因此沒有離成。與潘素成婚後的第三年，大夫人李氏病逝
了。中華人民共和國成立後，頒佈的新《婚姻法》實行一夫一妻制，
張伯駒與鄧氏、王氏離婚，僅與潘素一起生活，至此結束了複雜的
家庭關係。

　　潘素原名潘白琴，1915 年出生於蘇州，是清朝狀元宰相潘世
恩的後人。但其父潘智合是個紈絝子弟，將家產揮霍一空。其母沈
桂香出自名門，對潘素悉心教導，促其學習女紅、音律、繪畫。潘
素 13 歲時，母親病逝。16 歲時，繼母王氏給她一把琵琶，將她賣
入了歡場。因長相出眾，又頗有才情，名噪一時，人稱「潘妃」。與
張伯駒相識後，她才得以擺脫歡場。婚後她侍奉公婆，與張伯駒的
另外三位夫人和睦相處，贏得全家稱讚。此後，潘素一直陪伴着張

伯駒，身經了超乎常人想象的坎坷。潘素的不離左右，也給張伯駒帶來了極大的安慰。

潘素琴、棋、書、畫樣樣精通，尤其在繪畫方面具有很高成就。她自幼喜愛國畫，初從朱德甫學花卉，又經古文老師夏仁虎引薦，向蘇州名家汪孟舒學習山水，婚後張伯駒更是大力栽培她。她以張家所藏歷代名畫真跡為本，潛心臨摹，形成了規範的傳統格局。同時，遍遊名山大川，細緻體察四時山水的姿態變化，以豐富的寫生資料為傳統技法注入了活力。其墨筆山水和淺絳山水兼南北宗之長，而金碧山水和雪景尤為超群。張大千曾稱讚潘素的繪畫「神韻高古，直逼唐人，謂為楊昇可也，非五代以後所能望其項背。」1992 年 4 月 16 日，潘素病逝於北京，享年 77 歲。

二、張伯駒的奇才

張伯駒從小就接受中國傳統文化的熏陶，閱讀了大量古籍經典，紮實的文學功底，造就了他多才多藝的文化底蘊。

張伯駒首先是個詞人，這也是他最為看重的身份。張伯駒 30 歲開始寫詞，寫作時間長達 55 年，一生填詞不下數千首，數量之大，實屬罕見。張伯駒曾說：「寫詞不過是心靈之所託，隨其自然，有感而發，與天地為友，以風月為家。」他典章諳熟、文思敏捷、出口成章。不論是遊覽觀賞，還是茶餘飯後，有所感即抒於筆端，即成佳作。著名民主人士章伯鈞曾說：「張伯駒吟聯填對，比我心算一加二等於三還快。我隨便出個題目，他張口就來，既合格律又切題，真叫絕了。」他寫詞的題材十分廣泛，憂時愛國、寫情詠物、

潘素繪《黃葉村著書圖》

羈旅行役、交遊酬唱、感懷人生，皆表現於詞。詞作情深意厚，天趣盎然，被譽為「詞人之詞」。周汝昌先生在《張伯駒詞集·序》中讚道：「伯駒先生的詞，風緻高而不俗，氣味醇而不薄之外，更得一『整』字。何謂整？本是人工填作也，而竟似天成；非無一二草率也，然終無敗筆。此蓋天賦與功力，至厚至深，故非扭捏堆垛、敗闕百出者所能望其萬一。如以古人為比，則李後主、晏小山、柳三變、秦少遊以及清代之成容若（納蘭性德），庶乎近之。這種比擬，是論人之氣質，詞之風調，而不涉乎其人的身份經歷之異同……古往今來，倚聲填句者豈止萬千，而詞人之詞屈指可數。以是義而衡量先生之詞，然後可以不必尋章而摘句矣。」

　　張伯駒與陳毅的結識源於對詩詞的共同愛好。他曾見到陳毅的

一些詩詞，認為其中有一種他最缺少的豪邁奔放之氣。他也想寫一些奔放的詩詞，但總不能如願，因此特別欣賞陳毅的詩文。中華人民共和國成立之初，張伯駒曾應朋友之邀參加上海文化界的一個聚會。會上他遇到了著名詞人柳亞子。二人志趣相投，聊起詩詞來。聽說柳亞子同陳毅相熟，張伯駒很想一見，便託柳亞子將自己的一本詩詞集轉呈陳毅。聚會後不久，陳毅便給他來了信，信中對他的詩詞大加讚賞，並指出尤其對哪幾首最為喜歡。信中，還給張伯駒寄來幾首他的近作，並邀他有時間到家中一坐。張伯駒猶豫再三，終於去了，在陳毅家吃了一頓飯，並談到很晚。從此，便開始了他們之間長達二十年的友誼。陳毅逝世後，張伯駒非常悲痛。他在悼念陳毅的輓聯中寫道：「仗劍從雲，作干城，忠心不易，軍聲在淮海，遺愛在江南，萬庶盡銜哀，回望大好山河，永離赤縣；揮戈挽日，接樽俎，豪氣猶存，無愧於平生，有功於天下，九泉應含笑，佇看重新世界，遍樹紅旗。」表達了張伯駒對陳老總的知遇之情，寄託了他無盡哀思。

1949 年以前，張伯駒積極參加北平詞人的集社。1925 年由譚篆青發起的聊園詞社，張伯駒曾參加過活動，但所作不多。1937年，郭蟄雲組織了蟄園律社和瓶花簃詞社，張伯駒成為中堅力量，創作了大量作品。1949 年以後，張伯駒在北京西郊展春園自結庚寅詞社，結社初期有二十餘人，後來詞社很興旺，還徵集外省詞人，最多時達到百餘人。張伯駒曾將自己的詞作結集出版，計有《叢碧詞》（1927—1950 年之作）、《春遊詞》（1951—1971 年之作）、《秦遊詞》（1971—1972 年之作）、《霧中詞》（1972—1973 年之作）、《無名詞》（1973—1974 年之作）、《續斷詞》（1975 年之作）等。

1954 年，張伯駒為周汝昌《紅樓夢新證》一書特寫《瀟湘夜雨》詞一闋

　　張伯駒不僅以詞著稱，還精於詞論、詞史。他早年就撰有兩萬言的《叢碧詞話》，油印後在朋友間流傳。1981 年，張伯駒被華東師範大學創辦的《詞學》集刊聘為編委，他的《叢碧詞話》發表在《詞學》的第一期。文中他評論了古代十多位詞人的風格、成就，見地精深。

　　張伯駒從小就喜歡京劇。七歲隨父住天津南斜街時，曾觀看過楊小樓演的《金錢豹》，為之奪魄。當時京劇名伶輩出，張伯駒求師訪友，得到許多名伶的真傳，其中最值得一提的當數余叔岩。余叔岩出生於梨園世家，其祖父余三勝，工老生；其父余紫雲，工旦

角，為清末「同光名伶十三絕」之一。余叔岩自幼受家庭熏陶，七歲便開始登台。余叔岩想拜伶界大王譚鑫培為師，但因譚鑫培不收弟子，他只能通過看譚鑫培的演出學戲。仔細揣摩其工尺、腔調及做派等，並向譚鑫培的打鼓佬、檢場、配角、院子、龍套等請教，就這樣，余叔岩學得極像，愈唱愈紅，最終也得到了譚鑫培的肯定。

張伯駒通過袁克文的引薦結識了余叔岩，二人交往頻繁。除京戲外，他們在書畫、金石、收藏等方面也有共同愛好，志趣相投，關係非同一般。余叔岩本來也不收徒弟，後來也僅收了楊寶忠、孟小冬、李少春等數人為徒，且教戲極為保守，就連名伶孟小冬，據說也僅給她說了「三齣半」。但余叔岩對張伯駒卻是青睞有加。張伯駒正式向余叔岩學戲時已 31 歲。余叔岩教張伯駒戲之多，實獨一無二，而且授之殷殷，也非常人所及。張伯駒曾自豪地說：「叔岩戲文武昆亂，傳予者獨多！」

1937 年春，為河南旱災舉行的賑災義演中，張伯駒與許多名角同台獻藝。在一齣《空城計》中，張伯駒扮演諸葛亮，余叔岩扮演王平，楊小樓扮演馬謖，轟動一時。此後，余叔岩疾病纏身，張伯駒不惜重金，為其四處求醫問藥。1942 年，張伯駒離開北平前往西安前，還特意到余叔岩家中辭行。次年，張伯駒在西安偶遇上海《戲劇月刊》主編張古愚，知道張古愚翌日即回上海，便託他帶給陳鶴蓀（張伯駒在鹽業銀行的助手）一封信，信中談到余叔岩病情凶險，如果故去，請他代為奉上輓聯。兩個月後，張伯駒接到陳鶴蓀的回信，說余叔岩已經逝世，遵囑將他的輓聯送到了。張伯駒悲傷之餘感到了一些安慰。余叔岩逝世 20 週年時，張伯駒將與余叔岩合著的《亂彈音韻》精心補訂，更名《京劇音韻》，重新出版，以做紀念。

張伯駒除從余叔岩學戲外，也常向其他名家請教，如生、旦、丑、武皆精的錢金福。因此，他文、武、昆、亂不擋，能戲甚多，先後在北平、上海、西安、天津、蘭州、長春等地正式演出 40 餘場，堂會演出更多，是有名的票友。上海的余派傳人還多受張伯駒的指點。孟小冬是余叔岩入室弟子中的佼佼者，但張伯駒覺得她的唱腔「只差神韻，稍過火耳。」後經張伯駒指點，大有改進。李少春也師從余叔岩，但只學了一齣《戰太平》，後又拜張伯駒為師，學了一齣《戰樊城》。楊寶森的《戰樊城》也是得自張伯駒的傳授。余派老生張文涓雖沒得余叔岩親授，但通過唱片學得了余派戲。張伯駒看過她的演出後，大為欣賞，不但寫信指點，並表示願把自己學到的余派戲傳給她。張文涓大受鼓舞，立即拜張伯駒為師，使她成為繼孟小冬之後獨領風騷的余派女老生。《中國京劇史》收入的《張伯駒》篇稱其為「著名戲曲理論家、老生名票」。

張伯駒十分熱心於京劇事業，曾參與發起成立北平國劇學會。1931 年 11 月學會正式成立，張伯駒與周作民、梅蘭芳、余叔岩等同為理事，並任審查組主任。後來北平局勢緊張，學會遷至陝西。其時，張伯駒也在西安躲避戰亂，遂繼續為該學會出力，率先編出了《二進宮劇譜》，將搜羅到的梨園名宿秘本付印。可以說，張伯駒在北平國劇學會籌備、建立、開展工作中作出了巨大的貢獻，後來撰有《北平國劇學會緣起》一文，作為紀念。1956 年，張伯駒發起成立北京京劇基本藝術研究社和北方昆曲劇院，並擔任領導成員。為響應文化部關於「全面挖掘、分批整理」傳統戲曲劇目的號召，他不但自己登台演出，也組織老演員挖掘一些傳統劇目。1974 年，張伯駒回憶他自七歲以來所觀亂彈昆曲和其他地方戲以及戲曲界的

張伯駒演出《四郎探母》劇照
余叔岩飾楊延昭，張伯駒（右）飾楊延輝

張伯駒與京劇老生
名家張文涓

逸聞趣事，寫七絕 177 首，更補註絕句 22 首，名《紅毹紀夢詩註》，著名戲劇家吳祖光稱之為「一部京劇史」。

張伯駒自幼喜愛書法，尤愛草書。他初學王羲之的《十七帖》，揮筆模仿，數年之後，頗具功力，但每每不甚滿意。40 歲之後，他在友人的勸說下改學鍾繇書法，但數年後仍進步不大。在學王體、鍾體的過程中，他覺得自己的書法已具備一定功力，但欠缺了神韻。後來他購得宋代蔡襄的《自書詩》冊，仔細揣摩而得以頓悟，因此，書法發生了巨變。他在蔡襄的《自書詩》冊題跋中概要地記載了自己學習書法的過程：「余習書，四十歲前學右軍《十七帖》，四十歲後學鍾太傅楷書，殊呆滯乏韻，觀此冊始知忠惠為師右軍而化之，余乃師古而不化者也。遂日摩挲玩味，蓋取其貌必先取其神，不求其似便有似處，取其貌不取其神，求其似而終不能似。余近日書法稍有進益，乃得力於忠惠此冊。」

張伯駒遍觀歷代書法名家的墨跡，納百家之長，熔真、草、隸、篆於一爐，到晚年終於自成一格。綜觀張伯駒晚年書法，受蔡襄恬淡清雅書風的影響十分明顯，用筆飄逸，如春蠶吐絲，被人稱為「鳥羽體」，字與字之間間距頗大，沒有火氣，走向了脫俗、清淡、空遠的高深境界。張伯駒經常與當代書法名家鄧散木、于右任、沈尹默、啟功等探討切磋，相互研習，互為影響。他還潛心於書法歷史和書法理論的研究，造詣頗深；對於書法的鑑賞，更有獨到的見解，著有《中國書法》一書。1981 年 5 月，中國書法家協會第一次全國代表大會在北京舉行，張伯駒受邀和趙樸初、啟功、舒同、孫墨佛等書法界的名流一起參加了這次盛會，足見他在書法界的影響。

張伯駒也愛下棋，有「棋壇聖手」之譽。中華人民共和國成立

張伯駒為中國書法家協會
第一次全國代表大會獻墨寶

之初，老一輩棋壇高手雲集京城，李濟深等發起北京棋藝研究社，
鄧小平、陳毅等都是社員。張伯駒也是社中要人，居理事之職。
陳毅自上海調到北京後，張伯駒常與其切磋棋藝，建立了深厚的友
誼。陳毅臨終前，還囑託夫人張茜將所用圍棋和棋盤贈送給張伯駒。

　　為繼承和發展中國古典藝術，1950 年代初期，張伯駒還參加過
北京古琴研究會、中國書法研究社、詩詞研究社，直至臨終前，還
對中國韻文學會籌備事宜念念不忘。

三、張伯駒的收藏

文物收藏有兩大條件：一為財，二為才。張伯駒出身於富豪之家，為他日後收藏中國古代書畫奠定了雄厚的經濟基礎。他自幼天性聰慧，喜讀書，涉獵詩詞、書畫、京劇等多個藝術領域，可謂才學出眾。這兩大條件兼備，讓他得以馳騁於古書畫鑑藏界。

張伯駒的第一次書畫收藏源於 1927 年初夏。一日，他無意中來到北京琉璃廠，在一家古玩店閒逛時，看到了一件用柳法書寫的橫幅 ——「叢碧山房」。張伯駒一見傾心，細看落款和印章後發現竟然是康熙皇帝御筆。驚喜之餘，他仔細驗看，確認是真跡後，二話沒說便付款買下。在張伯駒編寫的《叢碧書畫錄》中，他稱此書「為予收蓄書畫之第一件」，「予所居好植蕉竹花木，因自以為號」，張伯駒號「叢碧」即從此而來。他還將當時的居所弓弦胡同 1 號命名為「叢碧山房」。

張伯駒最初開始收藏中國古代書畫，僅為愛好，後來則以保存重要文物不外流為己任，他曾說：「不知情者，謂我搜羅唐宋精品，不惜一擲千金，魄力過人。其實，我是歷盡辛苦，也不能盡如人意。因為黃金易得，國寶無二。我買它們不是賣錢，是怕它們流入外國。……七七事變以後，日本人搜刮中國文物就更厲害了。所以，我從三十歲到六十歲，一直收藏字畫名跡。目的也一直明確，那就是我在自己的書畫錄裏寫下的一句話 —— 予所收蓄，不必終予身為予有，但使永存吾土，世傳有緒。」他為收藏不惜一擲千金，甚至變賣家產或借貸的行為，難被常人理解，被斥為「敗家子」、「張大怪」。他自云：「予生逢離亂，恨少讀書，三十以後嗜書畫成癖，見

名跡巨製雖節用舉債猶事收蓄，人或有訾笑焉，不悔。」

《叢碧書畫錄》中記載了張伯駒蓄藏的中國歷代頂級書畫名跡有118件之多，如西晉陸機《平復帖》，是中國傳世書法作品中年代最早的一件名人手跡；隋展子虔《遊春圖》卷，是傳世最早的卷軸畫，也是最早的獨立山水畫。此外，還有唐李白的《上陽台帖》、杜牧的《張好好詩》卷，宋范仲淹的《道服贊》、黃庭堅的《諸上座帖》、趙佶的《雪江歸棹圖》卷，元錢選的《山居圖》卷等等。這些藏品都是在中國古代藝術史上佔有重要地位的珍貴文物，堪稱國寶，價值無法估量。章伯鈞當時也收藏字畫古書，包括不少齊白石的畫，但他對女兒說：「別看我有字畫五千多件，即使都賣掉，也未必抵得上他（張伯駒）的一件。」因此，張伯駒被稱為「天下第一藏」，可謂名副其實。在那個動盪的年代，他試圖以一己之力阻止珍貴文物流往國外，顯得尤為悲壯。

清朝末年至民國時期，因列強入侵，時局混亂，文物外流情況十分嚴重。1936年，恭親王奕訢之孫溥儒（溥心畬）將所藏的唐韓幹的《照夜白圖》賣給了古董商，最終使這幅流傳有緒的名跡流於海外。這件事情讓張伯駒久久不能釋懷。當時，《平復帖》也藏於溥儒處。張伯駒深恐《平復帖》重蹈《照夜白圖》覆轍，因此，委託琉璃廠一個老闆向溥儒請求出售。但溥儒要價20萬元，張伯駒因力不能勝而未能購得。不久，張伯駒又請張大千從中說合，願以6萬元求購，但溥儒仍要價20萬元，張伯駒還是沒能買成。此後，張伯駒一直對《平復帖》念念不忘。1937年的臘月，張伯駒與傅增湘在從天津到北平的火車上偶遇。寒暄之中，傅增湘提到溥儒最近喪母，急需錢財為母發喪。傅增湘知道張伯駒一心求購《平復帖》，就讓張伯

唐代韓幹《照夜白圖》(局部)

駒借款給溥儒,以《平復帖》做抵押。通過傅增湘的斡旋,張伯駒以四萬元購得了此帖。他欣喜若狂,將北平的寓所命名為「平復堂」。後來一位白姓古董商來到張家,願以 20 萬元甚至更高的價格購買,被張伯駒斷然拒絕。張伯駒後來寫了篇文章,提及此事時說:「在昔欲阻《照夜白圖》出國而未能,此則終了夙願,亦吾生之一大事。而沅叔(傅增湘)先生之功,則更為不可泯沒者也。」

張伯駒收藏的宋蔡襄《自書詩》冊是對他的書法有重要影響的一件作品。此卷曾於清嘉慶時期入藏宮內。末代皇帝溥儀遜位後,該詩冊被太監偷出販賣,流落到民間。民國初年,蕭山鑑藏家朱翼

盦於北京地安門市場得到此冊，花費五千元。1932 年，朱家的僕人吳榮將其竊去出售，朱翼盦搜訪多日，於北平海王村廠肆尋得蹤跡，又以重金贖回。朱翼盦去世後，其後代很看重此冊，不肯轉讓。1940 年，朱翼盦的母親去世，其嗣為籌措喪葬費用，才將此冊出讓。當時已有人出價四萬元，張伯駒最終以四萬五千元收進。[1] 得此冊後，張伯駒悉心鑽研，書藝大進。

張伯駒收藏隋展子虔《遊春圖》卷的過程十分曲折。1924 年冬，溥儀出宮。在此之前不到三個月的時間裏，溥儀幾乎每日都以賞賜的名義，讓溥傑從宮中帶走文物，共盜出去書畫手卷 1285 件、冊頁 68 件，原藏宮中的書畫基本被盜一空。出宮後的溥儀寓居天津，靠着變賣這些珍寶維持豪奢的生活。1926 年至 1928 年間，日本東京專門舉辦了中國唐宋元明清書畫展覽會，可見文物流失國外之多。黃庭堅的《諸上座帖》即在此時抵押給了張伯駒，因逾期未能還款，被張伯駒收藏。1931 年，溥儀在日本人的支持下前往長春，成為偽滿洲國皇帝，這些文物也被他帶到了長春。1945 年日本戰敗後，溥儀出逃，這些珍寶多散失於長春、通化一帶。原藏於宮中的《遊春圖》就是在這種背景下散落民間的。

1946 年，散失在東北的文物逐漸出現在古玩市場，國民黨接收大員，文物鑑藏家，外國古董商及北平、長春、瀋陽、天津各地的古玩商人紛紛開始逐寶。時任故宮博物院專門委員的張伯駒建議：「故宮博物院兩項辦法：一、所有賞溥傑單內者，不論真贋，統由故宮博物院價購收回；二、選精品經過審查價購收回。」那批文物

1 據朱家溍先生回憶，為三萬五千元，詳見後文《從舊藏蔡襄〈自書詩〉卷談起》。

中有價值的精品約四五百件，按當時價格，不需太多經費，便可大部分收回。但民間古董商的行動更為迅速。最早去東北收購偽滿皇宮散失書畫的是古董商馬霽川。他第一次去東北就帶回幾十件。他一邊選出珍品運往上海，伺機轉手漁利，一邊選出二十餘件，送往故宮博物院。送往故宮的二十餘件，張伯駒等人鑑定過，除少數幾件外，大多是贋品。最終故宮只收購了宋高宗的一件書法作品、馬和之的畫作《詩經・閔予小子之什》、宋人《斫琴圖》等五件真跡，其餘退給了馬霽川。而此時馬霽川已將運往上海的珍品中的唐陳閎《八功圖》和元錢選的《楊妃上馬圖》售往了國外。後來，馬霽川又得到了稀世珍寶《遊春圖》。

《遊春圖》是展子虔傳世的唯一作品，是迄今為止存世最古的畫卷，也是一件為歷代鑑賞家所珍視的名畫。張伯駒得知此圖落入馬霽川之手，唯恐此重要國寶被轉手賣到國外。他一面請墨寶齋的馬寶山從中周旋，一面奔走告知各家古玩廠商，聲明此卷是國之重寶，決不能流失出境，使各商家有所顧慮。張伯駒認為這樣珍貴的畫作，不宜私人收藏，就建議故宮博物院出面買下，並表示如果經費不夠，自己「願代周轉」，但故宮博物院方面因財政拮据，未有回應。無奈之下，張伯駒決心個人出面。最初馬霽川要價八百兩黃金，實在太高。因此，請馬寶山作為中間人代為商洽。馬寶山又通過李卓卿，最終以黃金二百兩談定。此時，張伯駒因屢收宋元珍品，手頭拮據，沒辦法拿出這麼多錢。無奈之下，他只能將弓弦胡同 1 號園宅「叢碧山房」出售。這是一處佔地十五畝的園宅，張伯駒對其甚是鍾愛，仍忍痛將其賣給了輔仁大學，將所得的美元換成了二百兩黃金。但成交之日，請人驗看黃金，成色相差太多，只有

足金一百三十多兩。張伯駒答應儘快補足，由馬寶山作保，先將畫卷拿到了手。後來經過幾次補交，到補足一百七十兩時，時局大變，彼此無暇顧及，欠款就不了了之了。得此圖後，張伯駒非常高興，即將自己所居改為「展春園」，自號「春遊主人」。後來，南京總統府秘書長張群欲出價五百兩黃金，希望張伯駒轉讓。張伯駒直接拒絕了。

張伯駒曾有心收藏《三希堂法帖》中的王獻之《中秋帖》和王珣《伯遠帖》，但過程頗為曲折。此二帖與王羲之的《快雪時晴帖》深得乾隆皇帝重視，被命名為「三希」。乾隆皇帝專門設「三希堂」予以保存。後溥儀將《中秋帖》和《伯遠帖》偷盜出宮。寓居天津時，溥儀將兩帖賣給了郭世五（名葆昌，字世五）。郭世五曾是袁世凱的差官，很受寵信。袁世凱稱帝時，命用故宮珍藏的精品瓷器作為樣本，燒製洪憲瓷器。洪憲瓷器製成後，作為樣本的故宮瓷器被郭世五私吞並轉賣，他也成了有名的古董商人。郭世五得到兩帖後想轉賣漁利，開價 20 萬元。張伯駒擔心兩帖流落國外，於是請人斡旋議價。後來郭世五同意以 20 萬元的價格，將兩帖及其所藏的李白《上陽台帖》、唐伯虎《孟蜀宮妓圖》軸、王時敏《山水》軸、蔣廷錫《瑞蔬圖》軸一併轉讓於張伯駒。但張伯駒財力不足，只能先付六萬元，餘款商定一年後支付。可惜第二年，張伯駒未能支付餘款，只能把《中秋帖》、《伯遠帖》退還給郭世五，留下其他的抵已付的錢款。1945 年抗戰勝利後，張伯駒仍向郭世五的後人郭昭俊請求轉讓此二帖，但郭家要價三千萬元，折合黃金達一千兩，張伯駒無力購買。後來，郭昭俊將兩帖獻給了當時的行政院院長宋子文。張伯駒為了不使國寶散失，在上海《新民晚報・造型》副刊上撰寫了《故宮散逸

書畫見聞記》，提及兩帖的遭遇，引起了文化界人士的注意。宋子文恐惹非議，將兩帖退還給了郭昭俊。1949年前，郭昭俊攜兩帖轉至台灣，後定居在香港，將兩帖押在了銀行。張伯駒多方呼籲，希望能收回兩帖。後來此事報告給了周恩來。最終，總理指示故宮博物院以重金收回了兩帖，避免了兩帖外流的命運。

1946年，古董商靳伯聲從東北購得宋范仲淹手書《道服贊》，請張伯駒鑑定。張伯駒看後確定為真跡。張大千和時任故宮博物院院長的馬衡得知這一消息，均極力追索，但靳伯聲避而不見。後來，張大千、馬衡與張伯駒商定，由張伯駒出面找靳伯聲，讓他把此卷賣給故宮博物院。當時議價以一百一十兩黃金收購，馬衡將此卷帶回了故宮。但當時的理事胡適、陳垣等以價格太高為由而拒收，決定退回。張伯駒便自己出資把此卷收了下來。

1950年，靳伯聲之弟靳雲卿從東北收來杜牧《張好好詩》卷。此卷經溥儀攜帶到長春。溥儀垮台之時，此卷被士兵王學安所劫。由於當時形勢混亂，他將此卷埋入土中，等風聲過後挖出來時，由於地下潮濕，侵蝕現象極為嚴重，已經是滿紙霉點，有的地方還殘破不全。靳雲卿得到此卷的消息在北京古玩市場上不脛而走，張伯駒四處走訪求購，最終以五千多元的價格從上海購得。他在回憶購到《張好好詩》卷的心情時說：「為之狂喜，每夜眠置枕旁，如此數日，始藏貯篋中。」他因此又取號「好好先生」。

除書畫外，張伯駒也收藏其他文物珍品。1947年年末，張伯駒到溥雪齋家拜訪。交談中，溥雪齋取出他珍藏的柳如是硯請張伯駒鑑賞。柳如是是明末清初的名妓，也是有名的才女，後嫁明末文壇領袖錢謙益為妻。因二人都精通詩詞書畫，便各製一方石硯，並刻

銘文。二人亡故後，雙硯散落民間不知所終。無意間在溥雪齋家中見到柳如是硯，張伯駒愛不釋手，當即請溥雪齋割愛轉讓。溥雪齋不忍拒絕，同意轉讓，張伯駒當夜即帶走了這方硯。次日清晨，有琉璃廠的古董商來拜訪張伯駒，說最近得到了一方古硯，特地來請他鑑定。張伯駒一看，居然是錢謙益的玉鳳朱硯，當即買下。一夜之間，夫婦硯合璧，張伯駒引為幸事。

在張伯駒眼裏，這些蘊含了中國文化的文物的價值，甚至超過自己的生命。1941 年，上海發生了一起轟動一時的綁架案，被綁架者正是張伯駒。那天，張伯駒去鹽業銀行在上海的分行上班，突然躥出一伙歹徒將他綁走。第二天，潘素接到綁匪電話，索要二百根金條作為贖金，否則就要撕票。張伯駒知道家中的錢款已大部分用於購買珍貴的字畫，無力支付贖金，擔心家中變賣字畫，拿錢贖人，因此，絕食抗議，要求見潘素。二人相見時，張伯駒叮囑潘素：「寧死魔窟，決不能變賣所藏古畫贖身。」潘素含淚答應，尋求他法解救張伯駒。前後僵持了近八個月，潘素才與綁匪議定以二十根金條贖人。綁匪同意後，潘素典當首飾，並向親友借款，才湊夠數，將張伯駒救出。

七七事變後，北平淪陷。張伯駒夫婦擔心費盡心血珍藏的上百件國寶被日本人掠去，終日惶惶不安，決定移居西安。但途中得遭遇多道關卡的盤問、搜身，這麼多珍貴文物一旦被漢奸和日本人發現，後果將不堪設想。如何讓這些珍寶躲過檢查，順利運出京城，成為張伯駒夫婦面臨的一大難題。後來他們終於想到一個辦法：先將一件件文物包裹好，縫製在棉衣和被褥之中，而這些被服由他們隨身攜帶至西安。1942 年，張伯駒夫婦正是通過這個方法，通過了

層層關卡，將這些珍寶平安帶出了北平。他們為保險起見，一次也不敢帶太多，如此往返好幾次，最後才陸續將寶貝運了過去，藏在西安一座不顯眼的院子裏，讓這些珍寶順利躲過了戰亂。

四、還珠於民 —— 張伯駒捐獻的文物

張伯駒不惜代價甚至置性命於不顧以求保藏文物珍品，既是出於愛國至誠，也是基於對民族文化遺產的深刻認識與由衷的酷愛。他慧眼識寶，所藏書畫件件堪稱藝術史上的璀璨明珠。他十分珍愛自己藏品，但沒有秘不示人。初得《平復帖》時，他就讓傅增湘將其帶走欣賞數日。歸還時，傅增湘在帖後作了題跋。1945 年，王世襄參與了清理戰時文物損失工作，得以與張伯駒結交。王世襄一直想研究《平復帖》，但想到此帖實在太珍貴了，他小心翼翼地提出能否在張家看上一兩次。沒想到他一說，張伯駒就讓他直接拿回家去看。王世襄在家研習了一個月才還回去。中華人民共和國成立後，康生曾到張伯駒家中拜訪，提及想看看張伯駒的書畫藏品。張伯駒欣然將放在家中的七八件明清兩代畫家的作品拿出供其欣賞。康生又提出借畫的要求，張伯駒痛快地答應了。但過了很長時間，康生也未歸還。張伯駒不喜康生居高臨下的態度，也不滿其「以借代取」的做法。一天在與陳毅切磋棋藝的時候，無意中說起了康生借畫之事。不料陳毅回去後告訴了周恩來。周恩來通過鄧穎超委婉提醒了康生的夫人曹軼歐，康生這才將畫作歸還。張伯駒見到畫後反倒感到有些愧疚，認為自己錯怪了人，不應該和陳毅說這件事。

張伯駒曾收藏有曹寅的《楝亭圖》四卷，是他於民國年間在琉

璃廠收購的。所謂楝亭，是曹雪芹家中院子裏的一個草亭，為曹雪芹祖父曹寅所建。曹璽逝世後，曹寅畫《楝亭圖》，並徵集朋友的書畫題詠以紀念亡父，然後編集成四卷。四卷中有十幅圖為禹之鼎、戴本孝、嚴繩孫、惲壽平等名人所繪。在圖上題詠的有納蘭性德、顧貞觀、陳恭尹、姜宸英、毛奇齡、余懷、梁佩蘭、王丹林、徐乾學、尤侗、王鴻緒、宋犖、王士禎、方嵩年等四十餘人，都是當時的名家。此圖珍貴之處不僅在於名人之畫、名人之題，更主要的是因為曹雪芹生平事跡留下的極少，此為研究曹雪芹家世的僅有的真實史料之一，從圖文詩詞中可見曹璽的形象。1949 年後，趙萬里在北京圖書館（今中國國家圖書館）任善本特藏部主任。他積極訪求、徵集名家的藏書和稿本，使北京圖書館的善本收藏更為豐富。得知《楝亭圖》為張伯駒所藏，趙萬里即上門求告，說研究《紅樓夢》資料不多，請他將圖讓給北京圖書館，張伯駒慷慨應允。這幅珍貴的圖卷遂歸北京圖書館所有。

對於斥鉅資購藏並用心血保護的法書名畫，張伯駒和夫人潘素並不視為一己所有，而是看作全民族的文化遺產。自 1950 年代起，張伯駒夫婦陸續將收藏的書畫名跡捐獻國家，表現出了崇高的愛國情懷和無私的奉獻精神。

1952 年，時任文化部副部長、分管國家文物事業管理局和故宮博物院的鄭振鐸登門拜訪張伯駒。在交談中，張伯駒得知顧閎中的《韓熙載夜宴圖》等真跡已收歸故宮博物院，十分激動，便主動提出要將展子虔的《遊春圖》上交國家，無償捐獻。不久之後，他將展子虔的《遊春圖》、唐伯虎的《孟蜀宮妓圖》和其他幾幅清代山水畫軸一起送到了文化部，隨附的一封信中寫道：「予所收蓄，不必終予身

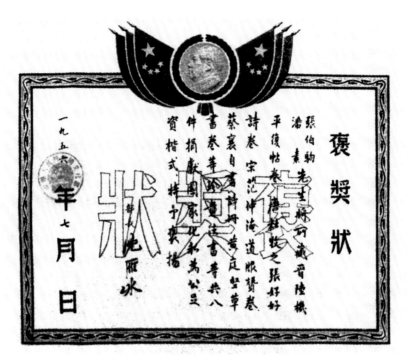

1956 年，張伯駒將多年寶藏的古代書畫無償捐獻給了國家，文化部特發褒獎狀褒揚

為予有，但使永存吾土，世傳有緒，則是予所願也。今還珠於民，乃終吾夙願！」

1956 年初夏，張伯駒及其夫人潘素，攜帶三十年來所收藏的珍品 —— 包括西晉陸機《平復帖》，唐杜牧《張好好詩》，宋范仲淹《道服贊》、黃庭堅草書《諸上座帖》卷、蔡襄《自書詩》冊、吳琚《雜詩帖》，元趙孟頫《草書千字文》、俞和楷書共八幅書法作品，來到文化部，將它們無償捐獻給了國家。文化部為此舉行捐獻儀式，並獎勵三萬元人民幣。張伯駒堅持不受，怕沾上賣畫之嫌。後經鄭振鐸一再勸說，才把錢收了下來，並拿去買了公債。後來，這些古代書法極品都調撥給了故宮博物院，成為鎮院之寶。1956 年 7 月，時任

文化部部長的沈雁冰（茅盾）親筆為張伯駒夫婦簽發了一個褒獎令，讚其「化私為公，足資楷式」。這張薄薄的紙片，被張家仔仔細細地保存着，它見證了一個深愛中華文化的人為保存本民族文化遺產所做的偉大貢獻。張伯駒夫婦無償捐獻國寶的消息見諸報端後，人們無不稱讚。他們的義舉也帶動了其他人捐獻，為博物館藏品的豐富作出了巨大的貢獻。

張伯駒在向國家捐獻《平復帖》等八件珍品的同時，出於對毛澤東的敬仰，還將李白的《上陽台帖》，通過統戰部徐冰，贈送給毛澤東，並在附信中寫道：「現將李白僅存於世的書法墨跡《上陽台帖》呈獻毛主席，謹供觀賞……」毛澤東收到此帖後，觀賞數日，就囑中共中央辦公廳轉交故宮博物院珍藏，還囑託中共中央辦公廳代為給張伯駒寫了一封感謝信，並附寄一萬元人民幣。

1962年，張伯駒在吉林省博物館工作期間，為了豐富館藏，將自己的數十件書畫文物捐贈、轉讓給了吉林省博物館。珍品有來復行草書軸、薛素素《墨蘭圖》軸、曾鯨《侯朝宗像》軸、顧眉《花卉》軸等。時任中共吉林省委宣傳部部長的宋振庭說：「張先生一下子使我們博物館成了富翁了。」1965年，張伯駒又將僅存的楊婕妤《百花圖》卷捐獻給吉林省博物館。這件珍品真實地展現了自然界百花爭豔、萬物向榮的景象，為典型的南宋院體畫，一直流傳有緒。清乾隆時期，曾入藏清內府。清朝滅亡後，溥儀將此畫卷以賞賜溥傑的名義攜帶出宮，後輾轉藏於長春偽滿皇宮。日本投降後，此卷散失於民間。1955年，此卷曾在長春市內被發現，後被寶古齋從東北收得。故宮博物院未收購，張伯駒知道後毅然收入，作為晚年自娛的愛物。

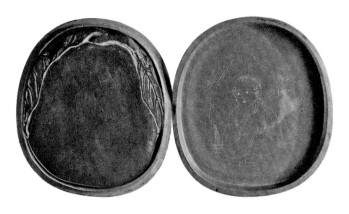

經張伯駒手收歸吉林省博物院的薛素素脂硯

　　據畫家關瑞之先生回憶，1980 年夏，他陪同張伯駒、關松房、
啟功、魏龍驤等老人同遊頤和園時，河南的一位領導問關松房、張
伯駒，「當今很多名人都在考慮建博物館、灌唱片將自己的藝術作
品傳世，你們是不是也有考慮？」張伯駒回答：「我的東西都在故宮
裏，不用操心了。」張老的回答令在場的所有人無不對其肅然起敬，
這也是張伯駒先生離世前對個人收藏的一次公開感言。 1998 年，
為紀念張伯駒誕辰一百週年，啟功先生題詞曰：「前無古人，後無來

者。天下民間收藏第一人。」或可為對伯駒先生一生的讚譽了。

　　2022 年是張伯駒先生離世四十週年，本書將曾經伯駒先生著錄、收藏，後捐獻給國家的珍貴書畫文物共計 26 件（套）悉數展示，同時附上啟功、朱家溍、王世襄、徐邦達、劉九庵、謝稚柳等前輩名家的相關著述，既是對張伯駒先生高德大行的紀念，也是對中國傳統文化的傳承與弘揚。

晚年張伯駒

法帖篇

西晉 陸機平復帖

　　是帖作於晉武帝初年，早於右軍《蘭亭》約百餘歲。證以西陲漢簡，是由隸變草之初，故文不盡識。卷首有宋徽宗金字標籤。自《宣和書譜》備見著錄。入清，乾隆丁酉，孝聖憲皇后遺賜於成親王，後歸恭親王邸，為世傳，無疑晉跡。金絲織錦，蝦鬚倭簾猶在。宋緙絲仙山樓閣包首已無存。

<div align="right">

——《叢碧書畫錄》

</div>

紙本　草書
縱 23.8 釐米　橫 20.5 釐米
現藏故宮博物院

釋　文：

彥先羸瘵，恐難平復，往屬初病，慮不止此，此已為慶。承使□（唯）男，幸為復失前憂耳。□（吳）子楊往初來主，吾不能盡。臨西復來，威儀詳跱。舉動成觀，自軀體之美也。思識□量之邁前，執（勢）所恒有，宜□稱之。夏□（伯）榮寇亂之際，聞問不悉。

彥先羸瘵，恐難平復，往屬初病，慮不止此，此已為慶。承使唯男，幸為復失前憂耳。吳子楊往初來主，吾不能盡。臨西復來，威儀詳跱，舉動成觀，自軀體之美也。思識□量之邁前，勢所恒有，宜□稱之。夏□榮寇亂之際，聞問不悉。

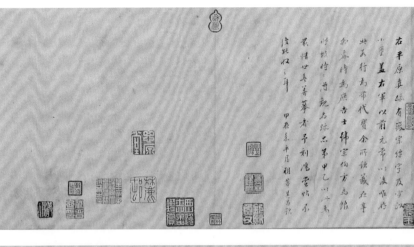

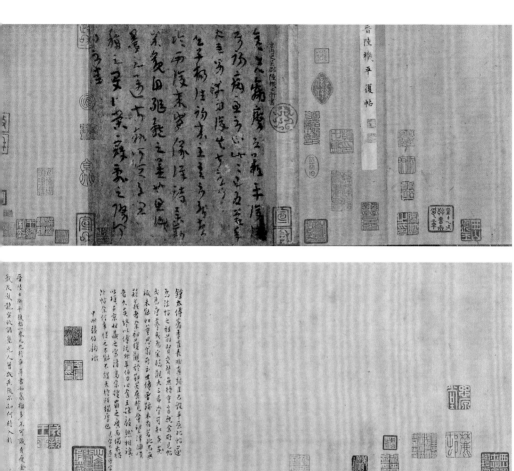

陸機（261—303 年），字士衡。西晉吳郡（今江蘇蘇州）人，一説為華亭（今上海松江）人。文學家、書法家。出身名門，祖父陸遜，為吳丞相，父陸抗為吳大司馬。陸機官平原內史，故稱「陸平原」。以文學見名於時，才華橫溢，以至張華有「人之為文恨才少，而機患其多，至有見文而自欲棄其所學」之歎，有《文賦》聞名於世。工書法，尤長於草書，但書名不顯，為其才名所掩。後人輯有《陸士衡集》。

此帖九行，八十四字，是陸機向友人問疾的信牘。書法古拙，用禿筆中鋒，轉折處很少頓挫，字與字不相連屬，風格平淡質樸。筆畫挺健，筆意生動，是介乎章草和今草之間的過渡性書體。幅前有宋徽宗趙佶書籤「陸機平復帖」，卷前有唐人題籤「平原內史陸機士衡書」，卷後有董其昌、張伯駒、溥偉、傅增湘、趙椿年題跋。

此帖為中國現存最早的法書墨跡，有「墨皇」之稱。明代張丑曾稱：「《平復帖》最奇古，與索幼安《出師頌》齊名。筆法圓渾，正如太羹玄酒，斷非中古人所能下手。」

此帖宋代入宣和內府，明萬曆間歸韓世能、韓逢禧父子，再歸張丑。明末清初遞經葛君常、王濟、馮銓、梁清標、安岐等人之手歸入乾隆內府，再賜給皇十一子成親王永瑆。光緒年間為恭親王奕訢所有，並由其孫溥偉、溥儒繼承。後溥儒為籌集親喪費用，將此帖售出，最終為張伯駒以巨金購得。

《宣和書譜》、《東圖玄覽》、《大觀錄》、《平生壯觀》、《墨緣匯觀》、《式古堂書畫匯考》、《妮古錄》等著錄。鑑藏印記：殷浩□□、宣和、政和、韓世能印、韓逢禧書畫印、張丑之印、梁清標印、安岐之印、安儀周家珍藏、皇十一子詒晉齋印章、皇六子和碩恭親王、載治之印、秘晉齋印、王綱私印等。

陸士衡《平復帖》

張伯駒

　　西晉陸機《平復帖》，余初見於「湖北賑災書畫展覽會」中。晉代真跡保存至今，為驚歎者久之。於盧溝橋事變前一年，余在上海聞溥心畬所藏韓幹《照夜白圖》卷，為滬賈葉某買去。時宋哲元主政北京，余急函聲述此卷文獻價值之重要，請其查詢，勿任出境。比接覆函，已為葉某攜走，轉售英國。余恐《平復帖》再為滬賈盜買，倩閱古齋韓君往商於心畬，勿再使流出國外，願讓，余可收，需錢亦可押。韓回覆云：「心畬現不需錢，如讓，價二十萬元。」余時無此力，只不過早備一案，不致使滬賈先登耳。

　　次年，葉遐庵舉辦「上海文獻展覽會」，浼張大千致意心畬，以六萬元求讓。心畬仍索價二十萬，未成。至夏而盧溝橋事變起矣。余以休夏來京，路斷未回滬。年終去天津。臘月二十七日回京度歲。車上遇傅沅叔先生，談及心畬遭母喪，需款正急，而銀行提款復有限制。余謂以《平復帖》作押可借予萬元。次日，沅老語余，現只要價四萬，不如徑買為簡斷。乃於年前先付兩萬元，餘分兩個月付竣。帖由沅老持歸，跋後送余。時白堅甫聞之，亦欲得此帖轉售日人，則二十萬價殊為易事。而帖已到余手。北平淪陷，余蟄居四載後，攜眷入秦。帖藏衣被中，雖經亂離跋涉，未嘗去身。日寇降後，余回京。沅老已病不能語，旋逝世。

帖書法奇古，文不盡識，是由隸變草之體，與西陲漢簡相類。啟元白釋文「彥先羸瘵，恐難平復」，余則釋「彥先羸廢，久難平復」；慮不止此，「此已為慶」，余則釋「已為暮年」；「幸為復失」，余則釋「幸為復知」；「自軀體之美也」，余則釋「自軀體之善也」。然亦皆不能盡是。

此帖自唐、宋、元、明至清雍正，後乾隆生母孝聖憲皇后遺賜於成親王永瑆，後由成王府歸恭王府，而歸於余。王世襄有《〈平復帖〉流傳考略》一文，頗為詳盡，載 1957 年第一期《文物參考資料》中。而對余得此帖之一段經過，尚付闕如，今為錄之。

丙申，余移居後海，年已五十有九，垂老矣。而時與昔異，乃與內子潘素商定，將此帖捐贈於國家。在昔欲阻《照夜白圖》出國而未能，此則終了夙願，亦吾生之一大事。而沅叔先生之功，則為更不可泯沒者也。

《平復帖》說並釋文

啟　功

　　西晉陸機《平復帖》，紙本，草書九行，前有白絹籤，墨筆書「□□（晉平）原內史吳郡陸機士衡書」，筆法風格與《萬歲通天帖》中每家帖前小字標題相似，知此籤是唐人所題。又有月白色絹籤，泥金筆書「□（晉）陸機《平復帖》」，是宋徽宗所題，下押雙龍小璽，其他三個角上，各有「政和」、「宣和」小璽。拖尾騎縫處還有「政和」連珠璽，知此即宣和內府所藏，《宣和書譜》卷十四著錄的陸機真跡（明代人有以為寫者是陸雲，甚至推為張芝的，俱無確據，不復論）。

　　按陸機（261—303 年），字士衡，三國時東吳吳郡人，吳丞相陸遜之孫，大司馬陸抗之子。史稱他：「少有異才，文章冠世。」（《晉書》卷五十四本傳）年二十，吳被晉滅，家居勤學十年，與其弟陸雲被稱為「二俊」。後入洛陽（西晉的首都），參加司馬氏的政權，又受成都王司馬穎的重用，為平原內史，又加後將軍，河北大都督。為司馬穎討司馬乂，兵敗，受讒，與弟陸雲同被司馬穎所殺。著述甚多，今傳有《陸士衡文集》。善書，為文名所掩。

　　唐宋以來，講草、真、行書書法的，都上溯到晉人。而晉代名家的真跡，至唐代所存已逐漸稀少，流傳的已雜有摹本。宋代書法鑑賞大家米芾曾說：「閱書白首，無魏遺墨，故斷自西晉。」而他所見的真跡，只是李瑋家所收十四帖中的張華、王濬、王戎、陸機和臣詹奏章

晉武帝批答等幾帖（見《書史》卷上。《寶章待訪錄》所記較略，此從《書史》）。其中陸機一帖，即是這件《平復帖》。宣和時，十四帖已經拆散不全。明張丑《清河書畫舫》子集引《宣和書譜》說：「陸機《平復帖》，作於晉武帝初年，前王右軍《蘭亭燕集敍》大約百有餘歲。今世張、鍾書法，都非兩賢真跡，則此帖當數最古也（今本《宣和書譜》無此條，如非版本不同，即是張丑誤記）。」宋岳珂《寶真齋法書贊》卷二十跋《米元章臨晉武帝大水帖》說：「西晉字，在今豈可復得！」明董其昌跋說：「右軍以前，元常以後，唯存此數行，為希代寶。」其實明代所存，不但鍾帖已無真跡，即二王帖，亦全剩下唐摹本了。按先秦和漢代的簡牘墨跡，宋以前雖也偶有出土的，但數量不多，不久又全毀壞。可以說，在近代漢、晉和戰國的簡牘大量出土以前，數百年的時間，人們所能見到最古的，並非摹本的墨跡，只有這九行字。而在今日統觀所有西晉以上的墨跡，其中確知出於名家之手的，也只有這九行。若以今存古代名家法書論，這帖還是年代最早的一件；以今存西晉名家法書論，這帖又是最真實可靠的一件。

這一帖稱得起是流傳有緒的。米芾《書史》記載檢校太師李瑋收得晉賢十四帖，原裝一大卷，卷中有「開元」印和王涯、太平公主等人的藏印，卷前有「梁秀收閱古書」印，後有「殷浩」印。米芾說梁、殷都是「唐末鑑賞之家」，可知這一大卷的收集合裝是在唐末。今《平復帖》第九行下半空處（八行「寇亂」二字之左）有「殷浩」朱文印，因而可知就是李瑋所收的那一大卷中的陸機一帖。論起這《平復帖》的收藏者，就現在所知，最先的應推殷浩和梁秀。再據《書史》所記，那一大卷宋初在王溥家。傳至其孫王貽永，轉歸李瑋，後入宣和內府。但《宣和書譜》所載，並未完全包括那一大卷中的帖，可知大卷的拆

散，是在李瑋收藏的時候。此後靖康之難，宣和所藏盡失，《平復帖》蹤跡不明。到元代曾經張斯立、楊肯堂、郭天賜、馬昫等鑑賞，題有觀款（見吳其貞《書畫記》卷四），還經陳繹曾鑑賞（見《清河書畫舫》子集）。明代萬曆年間歸韓世能，經董其昌題跋，傳至其子韓逢禧。轉歸張丑，著錄於《清河書畫舫》、《真跡日錄二集》、《南陽法書表》各書。清初歸葛君常，這時元人觀款被割去。又歸王際之。又歸馮銓（見吳其貞《書畫記》卷四）。轉歸梁清標，刻入《秋碧堂帖》。又歸安岐。後入乾隆內府，進給太后，陳設在慈寧宮寶座旁（見《盼雲軒帖》刻成親王題秋碧堂本《平復帖》）。太后逝世後，頒賜遺念，這帖歸了成親王永瑆，刻入《詒晉齋摹古帖》，並有記載的詩文（見《詒晉齋集》卷一、卷五、卷八），但未寫入卷中。後輾轉流傳於諸王府。三十年前由溥儒先生手轉歸張伯駒先生。1956年歸故宮博物院。卷中各家藏印俱在，流傳經過，歷歷可考。詳見《文物參考資料》1957年第一期王世襄先生《西晉陸機〈平復帖〉流傳考略》。

這一帖是用禿筆寫的草字。《宣和書譜》標為章草，它與「二王」以來一般所謂的今草固然不同，但與舊題皇象寫的《急就篇》和舊題索靖寫的《月儀帖》一類的所謂章草也不同；而與出土的一部分漢晉簡牘非常相近。張丑《真晉齋記》（載在《真跡日錄二集》)中只釋了「羸難平復病慮觀自軀體閔榮寇亂」十四字。安岐也說：「其文苦不盡識。」（《墨緣匯觀》法書卷上）我在前二十年也曾釋過十四字以外的一些字，但仍不盡準確（近年有的國外出版物也用了那舊釋文，隨之沿誤了一些字）。後得見真跡，細看剝落所剩的處處殘筆，大致可以讀懂全文。其中有些字必須加以說明，如：

第三行首二字略殘，第二行存右半「隹」，當是「唯」字。第五字

「為」起筆轉處殘損。末一「耳」字收筆甚長，搖曳而下。

第四行首字失上半，或是「吳」，或是「左」。

第五行「詳」下一字從「足」從「寺」，是「跱」字，詳是安詳，跱是竦跱。

第六行首「成」字，中直剝斷。「美」字或釋「異」。

第七行首字是「愛」，按《淳化閣帖》卷三庾翼帖「愛」字下半轉折同此。又《急就篇》中「爭」字之首，筆作圓勢，可證愛字的「爫」頭。「執」即「勢」字。「恒」字「忄」旁殘損，尚存豎筆上端。

第八行首字右上殘留橫筆的左端。右下「刀」中二橫亦長出，知是「稱」字。第三字張丑釋「閔」，但「門」頭過小，「文」字過大，且首筆回轉至中心頓結，實非「閔」字。按《急就篇》「夏」字及出土樓蘭簡牘之「五月二日濟白」殘紙一帖中「夏暮」的「夏」字，俱同此。第四字右半殘損，存一小豎在上端，當是「伯」字。

第九行首字殘存右半，半圓形內尚存一點，知是「問」字。

詳觀帖文，乃是談論三個人，首先談到多病的彥先。按陸機兄弟二人的朋友有三個人同字彥先（陸雲與平原、與楊彥明書中也屢次談到彥先，而且是多病的。見《陸士龍文集》卷八、卷十）：一是顧榮，一是賀循，一是全彥先（見《文選》卷廿四陸機詩李善註）。其中只有賀循多病，《晉書》卷六十八《賀循傳》記述他羸病情況極詳，可知這指的是賀循。說他能夠活到這時，已經可慶；又有兒子侍奉，可以無憂了。其次談到吳子楊，他前曾到陸家做客，但沒受到重視，這時臨將西行，又來相見，威儀舉動，較前大有不同了，陸機也覺得應該對他有所稱譽。但所給的評論，仍僅只是「軀體之美」，可見當時講究「容止」的風氣和作用，也可見所謂「藻鑑」的分寸。最後談到夏伯榮，

則因寇亂阻隔，沒有消息。如果這帖確是寫於晉武帝初年，那時陸機尚未入洛，在南方作書，則子楊的西行，當是往荊襄一帶去了。

這一帖是晉代大文學家陸機的集外文，是研究文字變遷和書法沿革的重要參考品，更是晉代人品評人物的生動史料。

《平復帖》釋文：

彥先羸瘵，恐難平復，往屬初病，慮不止此，此已為慶。承使□（唯）男，幸為復失前憂耳。□（吳）子楊往初來主，吾不能盡。臨西復來，威儀詳跱。舉動成觀，自軀體之美也。思識□量之邁前，執（勢）所恒有，宜□稱之。夏□（伯）榮寇亂之際，聞問不悉。

西晉陸機《平復帖》流傳考略

王世襄

在故宮博物院歷代法書展覽中，曾陳列在最前面的西晉陸機寫的《平復帖》，是一件在歷史上和藝術上有極端重要價值的國寶。我國的書法墨跡，除了發掘出土的戰國竹簡、繒書和漢代的木簡等以外，歷代在世上流傳的，而且是出於有名書家之手的，要以陸機的《平復帖》為最早。今天，上距陸機（261—303 年）逝世的時候已有一千六百五十多年。董其昌曾說過：「右軍（王羲之）以前，元常（鍾繇）以後，唯存此數行，為希代寶。」（《平復帖》跋）實際上在清代弘曆（乾隆）所刻的《三希堂法帖》中位居首席的鍾繇《薦季直表》並不是真跡。明代鑑賞家詹景鳳就有「後人贗寫」的論斷。何況此卷自從在裴景福處被人盜去後，已經毀壞，無從得見。在傳世的法書中，實在再也找不出比《平復帖》更早的了。

《平復帖》既是如此之重要，這篇短稿想簡略地談一談它的傳世經過。千百年來的史料不僅有力地證明了它是一件「流傳有緒」的墨寶，同時還可以從這裏認識到前人對於古代名家書法是怎樣珍惜重視的。

這件法書的流傳，最早可以上溯到唐代的末年。據宋米芾的《書史》和明張丑的《真晉齋記》，《平復帖》是所謂《晉賢十四帖》中的一件，它原來與謝安《慰問帖》同軸，上面有唐末鑑賞家殷浩的印記。

《三希堂法帖》
之鍾繇《薦季
直表》

這方收藏印蓋在帖本身字跡的後面，靠近邊緣，長方，顏色雖極暗淡，但「殷」字上半邊，「浩」字的右半尚隱約可辨。此外，據說卷中還有王溥等人的印，現在未能找到，可能是因為蓋在《慰問帖》或其他帖上的緣故。

米芾在他的《寶章待訪錄》中，將《晉賢十四帖》列入目睹部分，而在他著書的時候（1086 年），帖藏駙馬都尉李瑋家。李瑋是從哪裏將十四帖買到手中的呢？《書史》記載他自侍中王貽永家購得。王貽永的祖父就是王溥，所以難怪帖上有王溥的印了。

說起王溥祖孫及李瑋，都是歷史上相當有名的人物。王溥，字齊物，就是《唐會要》及《五代會要》的作者，在後漢、後周及宋歷任顯要職位。《宋史》稱其好聚書，至萬餘卷，並多藏法書名畫，原來是五代末宋初的一位大收藏家。王貽永，字季長，是王貽正之子，原名克明，因娶宋太宗女鄭國長公主而改名貽永，使他與父叔輩同排行，咸平中（約 1000 年）授右衛將軍、駙馬都尉。他在當時防治水患的工程

中有過一定的成績。李瑋，字公炤，娶仁宗兗國公主，在輩分上要比王貽永小兩輩。他是一位書畫家，善水墨竹石，又能章草飛白，因此他對古人的法書是特別愛好的。

從上述線索中，我們可以概略地知道《平復帖》自唐末殷浩的手中流出後，到了王溥家，在王家保存了三代，被李瑋買了去。

李瑋與宋代的帝室既有親戚的關係，他逝世又在哲宗之時（《宋史列傳》：「李瑋卒，哲宗臨奠哭之」），所以繼哲宗即位的，對法書名畫愛之入骨、刻意搜求的宋徽宗（趙佶），自然會注意到李瑋的收藏。《平復帖》大約就在這個時候進入了宋御府。在宣和二年（1120年）成書的《宣和書譜》（從余紹宋先生說）卷十四中著錄了《平復帖》。趙佶除了在月白色的絹籤上用泥金題了「晉陸機平復帖」瘦金書六個字（絹籤現貼在前隔水的黃絹上）外，還在卷中蓋了「雙龍」、「政和」、「宣和」等璽。

《平復帖》在甚麼時候從宋御府中流出，確實年代未能考出，但知道元代初年，它在民間。吳其貞《書畫記》著錄得很清楚，濟南張斯立、東鄆楊肯堂[1]曾於至元乙酉（1285年）

1 「肯」：吳其貞《書畫記》原作「青」，疑誤。

三月己亥在《平復帖》後題寫觀款，此外還有雲間郭天錫、滏陽馬昫的觀款。至於他們題觀款時《平復帖》的主人是誰，尚待查考。

明代萬曆年間，《平復帖》到了長洲韓世能的手中。世能字存良，隆慶二年（1568 年）進士，是一位大收藏家。張丑所編的《南陽法書表》和《南陽名畫表》，其中有一百幾十件書畫，就是韓氏一個人的收藏。

《平復帖》在韓世能的手中時，經過了許多位名家的鑑定。以文才敏捷著名的李維楨，在《答范生詩》中有：「昨朝同爾過韓郎，陸機墨跡錦裝潢。草草八行半漶滅，尚道千金非所屑。」說出了韓世能對於《平復帖》的珍視。詹景鳳在《玄覽編》中也提到它，認為這是一件筆法古雅的真跡。在萬曆十九年（1591 年），董其昌為《平復帖》題籤，現在卷中的第三個題籤──「晉陸機平復帖手跡神品」十字，未署名，也無印記，可能就是董其昌所寫的。十三年後，萬曆三十二年（1604 年）董其昌又寫了一段跋，現在還在《平復帖》的後面。陳繼儒在《妮古錄》中也講到它，認為陸機用筆與索靖很相似。

韓世能死後，《平復帖》傳給他的兒子韓逢禧（號朝延）。韓逢禧與張丑是非常熟的朋友（張丑《南陽法書表・序》：「朝延以余耿尚，時接討論」），在崇禎元年（1628 年），張丑從韓逢禧手中將《平復帖》買來。他在萬分欣喜之下給自己取了一個室名「真晉齋」，還作了一篇《真晉齋記》，載在《真跡日錄二集》，記中他說古來以「寶晉」名齋，自米芾始，但據他看來，米芾未必得到真正晉人的墨跡。韓家的收藏雖富，但其他名跡，都無法與《平復帖》比擬。獲此鴻寶，他真有「躊躇滿志」之慨。

崇禎癸未（1643 年），張丑逝世。又過了十七年，吳其貞於順治

庚子（1660 年）的五月二十二日在葛君常那裏看到《平復帖》。這時，元代張斯立等四個人的觀款，已被他割去賣給了歸希之，配在贗本的《勘馬圖》後面。

《平復帖》在這個時候不僅遭到了題跋被割裂的不幸，從吳其貞的語氣中還可以看出當時一定有不少人認為《平復帖》是偽跡。因為《書畫記》中有這樣幾句話：「此帖人皆為棄物，予獨愛賞，聞者哂焉。後歸王際之，售於馮涿州，得錢三百緡，方為余吐氣也。」

葛君常是何許人，尚未查出，大概是一個利慾薰心的古董鬼。王際之也待查，不知與卷中蓋有收藏印的王綱是否是一人。[2] 馮涿州則為刻《快雪堂帖》的馮銓。

吳其貞的記載，確是有關《平復帖》的重要文獻，它不僅告訴我們此帖在清初時的輾轉經過，還說明了為甚麼現在帖中已找不到張斯立等元朝人的觀款。

大約《平復帖》經過馮銓之手不久，便歸了真定的梁清標。安岐在他的《墨緣匯觀》中講道：「余得見（《平復帖》）於真定梁氏。」梁清標在卷中鈐蓋了多方收藏印記，並將《平復帖》收入他所摹刻的《秋碧堂帖》中。

安岐雖然只說在梁家看到《平復帖》，但《墨緣匯觀》中所著錄的書畫，都是他自己的藏品，而且卷中的收藏印如「安儀周家珍藏」、「安氏儀周書畫之章」，更可以證明此卷確曾為安岐所有。

梁清標（1620—1691 年），字玉立，一字蒼岩，號棠村，又號蕉

2　卷中有白文「王綱私印」一章，蓋在後隔水。原有較小的一印經剜去，而王綱印是補蓋在上面的。從該印的篆文及印色來看，像是明末清初時的圖章。查清初時人王綱，字燕友，號思齡，合肥人，是一個理學先生，但並未查出他藏過《平復帖》。

林，明崇禎進士，順治初降清，官至保和殿大學士。安岐（1683—約1746年），字儀周，號麓村，先世原是朝鮮人，入旗籍。這兩個人都是清代前葉鼎鼎大名的收藏家兼鑑賞家。

《平復帖》從安岐家中散出，入清內府的確實年代，連成親王永瑆都說「其年月不可考」（見《詒晉齋集》）。但大致的年代是可以推得出的，應該是在乾隆十一年丙寅（1746年）或稍後。安岐在《墨緣匯觀》中所提到最後一個年代是乾隆甲子（1744年），那年他六十二歲，還買進了鍾繇的《薦季直表》；但他已有「久病杜門」及「衰朽餘年」等語，可見身體已很不好。《石渠寶笈初編》著錄的黃公望《富春山居圖》，後面有乾隆皇帝（清高宗）弘曆的題跋，中稱：「丙寅冬，安氏家中落，將出所藏古人舊跡，求售於人。持《富春山居》卷並義之《袁生帖》、蘇軾二賦、韓幹畫馬、米友仁《瀟湘》等圖共若干種以示傅恒，曰：『是物也，飢不可食，寒不可衣，將安用之？』居少間，恒舉以告朕……」可能1746年時，安岐已逝世，而《平復帖》就在這一批書畫中經傅恒的手賣給了弘曆。

據永瑆《詒晉齋集》記載，《平復帖》原來陳設在壽康宮。乾隆四十二年丁酉（1777年），孝聖憲皇后鈕鈷祿氏（雍正帝胤禛之妻，弘曆的生母，永瑆的祖母）逝世，《平復帖》作為「遺賜」賞給永瑆作為紀念品。從這時起，《平復帖》到了成親王府，永瑆給他自己取了一個室名——「詒晉齋」，並曾作七律、七絕各一首，均載《詒晉齋記》中。

一向也有人懷疑過，弘曆酷愛書畫，凡是名跡，無不經他一再題跋。為甚麼獨有《平復帖》既未經弘曆題寫，也無內府諸璽，更沒有刻入《三希堂法帖》。據傅增湘先生的推測，就是因為此卷陳設在皇太后所居的壽康宮，弘曆就不便再去要回來欣賞題寫的緣故（見卷後

傅增湘跋）。《清史稿‧后妃傳》中講到弘曆曾為他的母親鈕鈷祿氏做六十歲、七十歲、八十歲三次大壽，每次壽禮都送大批奇珍異寶，其中包括法書名畫。假如弘曆得《平復帖》在 1746 年以後，而將它送給鈕鈷祿氏作為六十歲（乾隆十六年，即 1751 年）的壽禮，那麼就沒有多少時間來供他仔細欣賞並題寫跋語了。

《平復帖》在永瑆之後，載治曾鈐蓋了「載治之印」及「秘晉齋印」兩方收藏圖章，載治是奕紀的兒子，而過繼給了奕緯；奕紀是綿懿的第三子；綿懿是永瑆的第二子，而過繼給了永璋（永瑆的三哥），從上列的世裔，可見《平復帖》如何從永瑆傳給他的曾孫 —— 載治的經過。

載治卒於光緒六年（1880 年），那時他的兩個兒子溥倫和溥侗才只有幾歲，光緒帝載湉派奕訢（道光帝旻寧第六子，封恭親王）代管治王府的事務。奕訢知道《平復帖》是一件重寶，託言溥倫等年幼，為慎重起見攜至恭王府代為保管。從此他便據為己有，卷中「皇六子和碩恭親王」圖章就是他的印記。這樁公案是聽熟悉晚清宗室掌故的人說的，應該有一定的根據。證以《翁同龢日記》，他於辛巳（1881 年，即載治逝世第二年）十月十日，在李鴻藻處見《平復帖》，那時已歸恭親王府所有，在時間上也是符合的。

宣統二年（1910 年）奕訢之孫溥偉在帖上自題一跋，稱「謹以錫晉名齋」，並將永瑆的《詒晉齋記》及七律、七絕各一首抄錄在後面。

辛亥革命（1911 年）推翻了清室，溥偉逃往青島圖謀復辟，《平復帖》就留給了他在北京的兩個弟弟 —— 溥儒、溥僡。1937 年，溥儒等因為母治喪，亟須款項，將《平復帖》以四萬元的代價，售給張伯駒先生。次年正月及十月，傅增湘及趙椿年兩先生各在卷後題跋。傅跋在敍述此卷近世的流傳大略之後，解釋了此帖未經弘曆品題及收

入《三希堂法帖》的原因。趙跋則辨正《翁同龢日記》說此帖經恭親王贈給李鴻藻，並非事實，只是借觀數月而已。這一點是經詢問了李鴻藻的長子李符真才弄明白的。兩篇題跋對考察《平復帖》的近代流傳經過，都很有幫助。

民國三十一年（1942 年），《平復帖》經清苑郭立志攝影印入《雍睦堂法書》，後附啟功先生釋文。歷來鑑賞家都認為《平復帖》「文字奇古，不可盡識」，張丑《真晉齋記》僅釋讀了十幾個字，日本刊印的《書道全集》在卷末說明中，梅園方竹也只試釋了六個字，而且還將第一行的「療」字誤釋作「虜」字。據我所知，啟功先生是第一個將《平復帖》全文釋讀出來的。

1956 年 1 月，張伯駒先生將《平復帖》連同唐杜牧之書《張好好詩》卷，宋黃庭堅草書《諸上座帖》卷、蔡襄《自書詩》冊、范仲淹《道服贊》卷、吳琚書《雜詩帖》卷，元趙孟頫《草書千字文》卷等法書名跡一齊捐獻給政府。從此，這些著名的墨跡將得到國家的保護，永遠成為全國人民所共有的瑰寶。

關於《平復帖》的流傳經過，作者大略地知道上面這一些，最後必須聲明：像《平復帖》這樣一件烜赫巨跡，它的文獻資料是豐富的。由於作者對於書畫方面的知識有限，又沒有能深入地調查研究，所以錯誤和遺漏一定是很多的。譬如元初至明萬曆年間約三百年的流傳經過還是一段空白；清初時期曾經哪些人收藏過也知道得不夠清楚。希望同志們予以指正和補充。

《平復帖》曾藏我家

—— 懷念伯駒先生

王世襄

　　在《春遊瑣談》中，有一篇張伯駒先生寫的《陸士衡〈平復帖〉》，談到他購藏此帖的經過。

　　伯駒先生最初在湖北賑災書畫展覽會上見到此帖，當時為溥氏心畬所有。1936年，他有鑑於溥氏所藏唐韓幹《照夜白圖》卷流出海外，深恐《平復帖》蹈此覆轍，託閱古齋韓君向溥氏請求出售，因索價二十萬元，力不能勝而未果。次年，又請張大千先生致意心畬求讓，以仍索二十萬元而難諧。是年歲杪，伯駒先生由津返京，車上遇傅沅叔先生，談及心畬喪母，需款甚急，經沅老斡旋，以四萬元得之。此後多年亂離跋涉，伯駒先生藏此帖於衣被中，未嘗去身。直至1956年將此國寶捐贈給國家，從此永留神州，為全國人民所有。夙願獲償，實為他平生一大快事。

　　黃金有價，國寶無價。《平復帖》更是寶中之寶。我國法書墨跡，除去發掘出土的戰國竹簡、繒書和漢代木簡外，歷代流傳於世且出於名家之手的，以陸機《平復帖》為最早，大約已有一千七百年。董其昌曾說過：「右軍（王羲之）以前，元常（鍾繇）以後，唯存此數行，為希代寶。」何況刻在《三希堂法帖》位居首席的鍾繇《薦季直表》原非真跡。而且此卷自從在裴景福處被人盜去之後已經毀壞，無從得見。

故在傳世的法書真跡中，自以《平復帖》為第一。伯駒先生酷愛書畫文物，對此稀世之珍，真可謂視同「頭目腦髓」，故什襲珍藏，形影不離。

我和伯駒先生相識頗晚，1945 年秋由渝來京，擔任清理戰時文物損失工作，由於對文物的愛好和工作上的需要才去拜見他。旋因時常和載潤、溥雪齋、余嘉錫幾位前輩在伯駒先生家中相聚，很快就熟稔起來。1947 年在故宮博物院任職時，我很想在書畫著錄方面做一些工作。除備有照片補前人所缺外，試圖將質地、尺寸、裝裱、引首、題籤、本文、款識、印章、題跋、收藏印、前人著錄、有關文獻等分欄詳列，並記其保存情況，考其流傳經過，以期得到一份比較完整的記錄。上述設想曾就教於伯駒先生，並得到他的讚許。

為了檢驗上述設想是否可行，希望找到一件流傳有緒的烜赫名跡試行著錄，《平復帖》實在是太理想了。不過要著錄必須經過多次的仔細觀察閱讀和抄寫記錄，如此珍貴的國寶，伯駒先生會同意拿出來給我看嗎？我是早有着被婉言謝絕的思想準備去向他提出請求的。不期大大出乎意料，伯駒先生說：「你一次次到我家來看《平復帖》太麻煩了，不如拿回家去仔細地看。」就這樣，我把寶中之寶《平復帖》小心翼翼地捧回了家。

到家之後，騰空了一隻樟木小箱，放在牀頭，白棉布鋪墊平整，再用高麗紙把已有錦袱的《平復帖》包好，放入箱中。每次不得已而出門，回來都要開鎖啟箱，看它安然無恙才放心。觀看時要等天氣晴朗，把桌子搬到貼近南窗，光線好而無日曬處，鋪好白氈子和高麗紙，洗淨手，戴上白手套，才靜心屏息地打開手卷。桌旁另設一案，上放紙張，用鉛筆做記錄。已記不清看了多少次才把諸家觀款，董其

昌以及溥偉、傅沅叔、趙椿年等家題跋，永瑆的《詒晉齋記》及詩等抄錄完畢，並盡可能記下了歷代印章。其中有的極難識讀。如鈐在帖本身之後的唐代鑑賞家殷浩的印記，方形朱文，十分暗淡，只有「殷」字上半邊和「浩」字右半邊隱約可辨。不少印鑑不要說隔着陳列櫃玻璃無法看見，就是取出來在燈光照耀下，用放大鏡來看也難看清。《平復帖》在我家放了一個多月才畢恭畢敬地捧還給伯駒先生，一時頓覺輕鬆愉快，如釋重負。經過這次仔細的閱讀和抄錄，我有了一次著錄書畫的實習機會，後來根據著錄才得以完成《西晉陸機〈平復帖〉流傳考略》一文，刊登在《文物參考資料》1957 年第一期上，並經《故宮博物院藏寶錄》轉載。

將《平復帖》請回家來，我連想都沒敢想過，而是伯駒先生主動提出來的。那時我們相識才只有兩年，不能說已有深交。對這一椿不可思議的翰墨因緣，多年來我一直感到十分難得，故也特別珍惜。僅此就足以說明伯駒先生是多麼信任朋友，篤於道誼。對朋友，尤其是年輕的朋友想做一點有關文物的工作，是多麼竭誠地支持！

我每想起《平復帖》，就想起伯駒先生，懷念之情，久久不能平復。不，不僅是懷念之情，更多的是尊敬之意！伯駒先生是那樣地珍愛《平復帖》，而最後他把《平復帖》連同其他名跡 —— 唐李白《上陽台帖》卷、杜牧之《張好好詩》卷，宋黃庭堅草書《諸上座帖》卷、蔡襄《自書詩》冊、范仲淹《道服贊》卷、吳琚書《雜詩帖》卷，元趙孟頫《草書千字文》卷等傾家蕩產換來的多件國寶一併捐獻給國家，說明他愛國家，愛人民，更甚於愛書法文物，這能不令人肅然起敬並終生懷念嗎！？

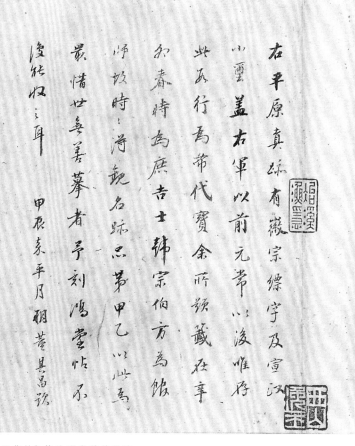

右平原真蹟有徽宗縹字及宣和

小璽 蓋右軍以前元常以後唯存

此數行為希代寶 余所藏在辛

卯春時為庶吉士韓宗伯方為館

師坡時二沈魏名跡忌弟甲乙以此為

歸情世無善摹者予刻鴻堂帖不

復能收之耳 甲辰春平月朔董其昌識

《平復帖》後的明代董其昌跋

唐　李白上陽台帖

太白墨跡世所罕見。《宣和書譜》載有《乘興踏月》一帖。此卷後有瘦金書，未必為徽宗書。余曾見太白摩崖字，與是帖筆勢同。以時代論，墨色筆法非宋人所能擬。《墨緣匯觀》斷為真跡，或亦有據。按《絳帖》有太白書，一望而知為偽跡，不如是卷之筆意高古。另宋緙絲蘭花包首亦極精美。

——《叢碧書畫錄》

釋文：

山高水長，物象千萬。非有老筆，清壯何窮！

十八日上陽台書　太白

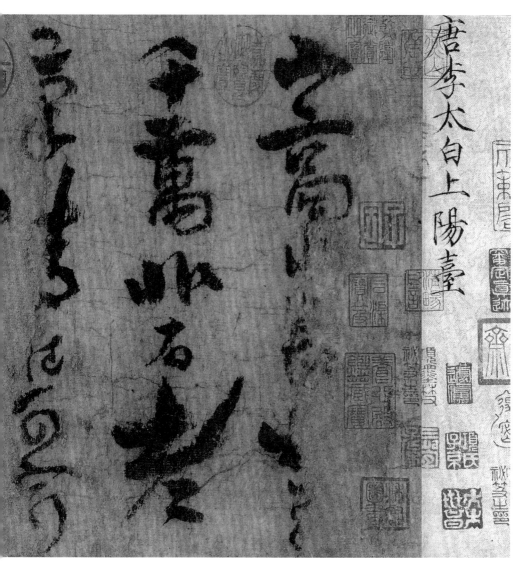

紙本　草書
縱 28.5 釐米　橫 38.1 釐米
現藏故宮博物院

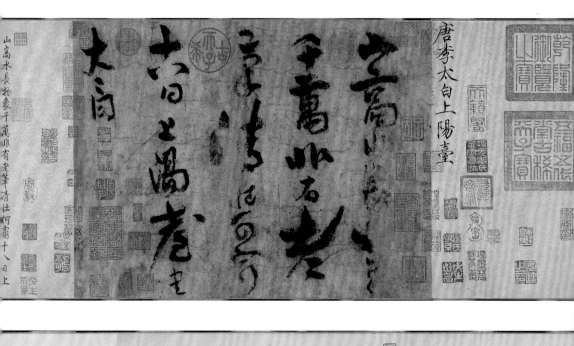

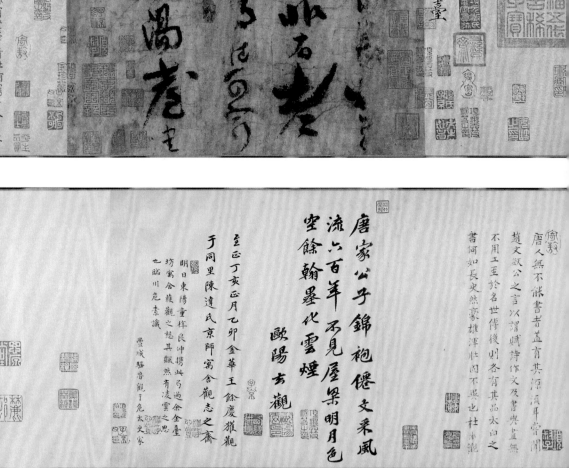

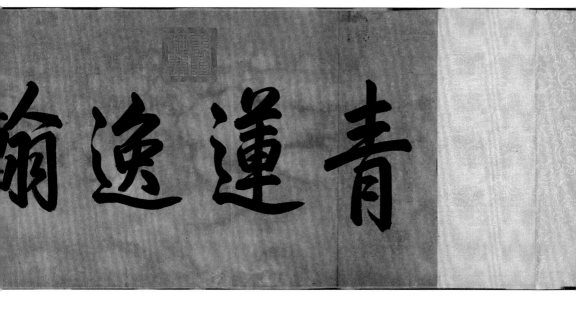

青蓮逸翰

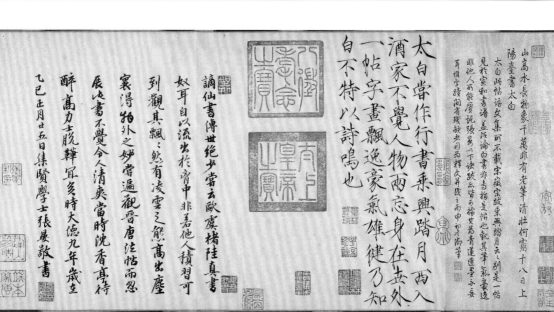

太白嘗作行書乘興踏月西入
酒家不覺人物兩忘身在世外
奴耳自以流出於胸中非若他人積習可
到觀其飄々然有凌雲之態高出塵
寰得物外之妙嘗遍觀晉唐法帖而忽
底此書不覺令人清爽當時沈香亭得
醉高力士脫靴宜矣時大德九年歲在
乙巳正月廿五日集賢學士張晏敬書

謫仙書傳世絕少嘗玄歐廣楷陸真書

山高水長物象千萬非有老筆清壯何竊十八日上
陽臺書太白

太白詩帖語句飄逸邊深論白書非善書者所能及
見程宣和書譜蓋陵論白書非善書者所指呈帖也乾其筆氣豪逸
非他人可能窺見說陵多以下誅跋為名皆青蓮逸墨不妥
耳懷宇讀閒書殘缺失四因視矣井後矣井中却之雨申中和之瀚筆

白不特以詩鳴也
一帖字畫飄逸豪氣雄健乃知

李白（701—762 年），字太白，一字長庚，號青蓮居士，祖籍隴西成紀（今甘肅秦安），出生於碎葉（今吉爾吉斯斯坦托克馬克，唐代屬安西都護府）。唐玄宗天寶元年（742 年）被召至長安，供職於翰林，後因不能見容於權貴出京。此後遊歷江湖，縱情詩酒。永王之亂後被流放夜郎，中途遇赦，投奔族叔李陽冰，後以病卒。他是唐代傑出的浪漫主義詩人，被世人稱為「詩仙」，也善書，但書名為詩名所掩。詩文收入《李太白集》。

此帖供五行，二十五字。書四言詩：「山高水長，物象千萬。非有老筆，清壯何窮！」署款「十八日 上陽台書 太白」。書法縱逸奔放，筆畫連綿不斷，且字形變化豐富。雖由於年代久遠，磨損較重，字有殘缺，墨色略顯淺淡、模糊，但仍可見其瀟灑飄逸的書法神韻，氣度非凡。

此帖是李白傳世的唯一書跡。宋代黃庭堅評李白的詩與書云：「及觀其藁書，大類其詩，彌使人遠想慨然。白在開元、至德間，不以能書傳，今其行、草殊不減古人，蓋所謂不煩繩削而自合者歟。」

帖前有宋徽宗瘦金書題籤「唐李太白上陽台」，卷後有宋徽宗，元代張晏、杜本、歐陽玄、王餘慶、危素、騶魯，清乾隆皇帝題跋和觀款。曾為張伯駒收藏，後贈送給毛主席，由中共中央辦公廳轉交故宮博物院珍藏。

《書畫記》、《平生壯觀》、《墨緣匯觀》、《石渠寶笈初編》著錄。鑑藏印記：宋趙孟堅「子固」、「彝齋」、賈似道「秋壑圖書」，元「張晏私印」、「歐陽玄印」以及明項元汴，清梁清標、安岐、清內府諸印。

李白《上陽台帖》墨跡

啟　功

　　我們每逢讀到一個可敬可愛作家的作品時，總想見到他的風采。得不到肖像，也想見到他的筆跡。真跡得不到，即使是屢經翻刻，甚至明知是偽託的，也會引起嚮往的心情。

　　偉大詩人李白的字跡，流傳不多。首先，在碑刻方面，如《天門山銘》、《象耳山留題》等，見於宋王象之《輿地紀勝·碑目》；遊泰山六詩，見於明陳鑑《碑藪》。《象耳山留題》明楊慎還曾見到拓本，現在這些石刻的拓本俱無流傳，原石可能早已亡逸。清代乾隆時所搜集到的，有題安期生詩石刻和隱靜寺詩，俱見孫星衍《寰宇訪碑錄》卷三，原石今亦不知存亡，拓本也俱罕見。但題安期生詩石刻下註「李白撰」，未着書人，是否為李白自書還成問題；隱靜寺詩，葉昌熾《語石》卷二說它是「以人重」，「未必真跡」。那麼要從碑刻中看李白親筆的字跡，實在很不容易了。（明李日華《六研齋筆記》卷一記有李白「壯觀」二字石碣，云「摩挲細察之，有太白二字」，因定為李白所書，今尚偶見翻刻拓本。又薊縣獨樂寺「觀音之閣」榜書四字旁有「太白」二字款，從建築年代與李白遊蹤言之，這榜字也有待於考證）

　　其次是法帖所摹。我所見到的有宋《淳熙秘閣續帖》（明金壇翻刻本，清海山仙館摹古本）、宋《甲秀堂帖》、明《玉蘭堂帖》、明人湊集翻摹宋刻雜帖（題以《絳帖》、《星鳳樓帖》等名）、清《翰香館》、《式

古堂》、《澄墨齋》、《玉虹鑑真續帖》、《樸園》等帖。各帖互相重復，歸納共有六段：一、「天若不愛酒」詩；二、「處世若大夢」詩；三、「鏡湖流水春始波」詩；四、「官身有吏責」詩；五、玉蘭堂刻「孟夏草木長」詩；六、翰香館刻二十七字。這二十七字詞義不屬，當出摹湊；「孟夏」一帖係逸帖誤排於李帖後；「官身」帖亦有疑問，俱可不論。此外三詩帖，亦累經翻刻（《玉虹》雖據墨跡，而摹刻不精，底本今亦失傳），但若干年來，從書法上藉以想象詩人風采的，僅賴這幾個刻本的流傳。

　　至於《宣和書譜》卷九著錄的李白字跡，行書有《太華峰》、《乘興帖》，草書有《歲時文》、《詠酒詩》、《醉中帖》。其中《詠酒詩》、《醉中帖》二帖，疑即「天若」、「處世」二段，其餘三帖更連疑似的蹤跡皆無。所以在這《上陽台帖》真跡從《石渠寶笈》流出以前，要見李白字跡的真面目，是絕對不可得的。現在我們居然親眼見到這一卷，不但不是摹刻之本，而且還是詩人親筆的真跡（有人稱墨跡為「肉跡」，也很恰當），怎能不使人為之雀躍呢！

　　《上陽台帖》，白麻紙本，前綾隔水上宋徽宗瘦金書標題「唐李太白上陽台」。本帖字五行，云：「山高水長，物象千萬。非有老筆，清壯何窮！十八日，上陽台書。太白。」帖後紙拖尾又有瘦金書跋一段。帖前騎縫處有舊圓印，帖左下角有舊連珠印，俱已剝落模糊，是否為宣和璽印不可知。南宋時曾經趙孟堅、賈似道收藏，有「子固」白文印和「秋壑圖書」朱文印。入元為張晏所藏，有張晏、杜本、歐陽玄題。又有王餘慶、危素、騶魯題。明代曾經項元汴收藏，清初歸梁清標，又歸安岐，各有藏印，安岐還著錄於《墨緣匯觀》的《法書續錄》中。後入乾隆內府，著錄於《石渠寶笈初編》卷十三。後又流出，今歸故宮博物院。它的流傳經過，是歷歷可考的。

怎知道它是李白的真跡呢？首先是據宋徽宗的鑑定。宋徽宗上距李白的時間，以宣和末年（1125年）上溯到李白卒年，即唐代宗寶應元年（762年），僅僅三百六十多年，這和我們今天鑑定晚明人的筆跡一樣，是並不困難的。這卷上的瘦金書標題、跋尾既和宋徽宗其他真跡相符，則他所鑑定的內容，自然是可信賴的。至於南宋以來的收藏者、題跋者，也多是鑑賞大家，他們的鑑定，也多是精確的。其次是從筆跡的時代風格上看，這帖和張旭的《肚痛帖》、顏真卿的《劉中使帖》（又名《瀛州帖》）都極相近。當然每一家還有自己的個人風格，但是同一段時間的風格，常有其共同之點，可以互相印證。最後，這帖上有「太白」款字，而字跡筆畫又的確不是勾摹的。

另外有兩個問題，即是卷內雖然有宋徽宗的題字，但不見於《宣和書譜》（璽印又不可見）；且瘦金跋中只說到《乘興帖》，沒有說《上陽台帖》，都不免容易引起人的懷疑。這可以從其他宣和舊藏法書來說明。現在所見的宣和舊藏法書，多是帖前有宋徽宗題籤、籤下押雙龍圓璽；帖的左上角、左下角、右下角分鈐「政和」、「宣和」小璽；後隔水與拖尾接縫處鈐以「政和」小璽；尾紙上鈐以「內府圖書之印」九疊文大印。這是一般的格式。但如王羲之《奉橘帖》即題在前綾隔水，鈐印亦不拘此式。鍾繇《薦季直表》雖有「宣和」小璽，但不見於《宣和書譜》。王獻之《送梨帖》附柳公權跋，米芾《書史》記載，認為是王獻之的字，而《宣和書譜》卻收在王羲之名下，今見墨跡卷中並無政、宣璽印。可知例外仍是很多的。宣和藏品，在靖康之亂以後，流散出來，多被割去璽印，以泯滅官府舊物的證據，這在前代人記載中提到的非常之多。也有貴戚藏品，曾經皇帝鑑賞，但未收入宮廷的。還有其他種種的可能，現在不必一一揣測。而且今本《宣和書

譜》是否有由於傳寫的脫訛？其與原本有多少差異，也都無從得知。總之，帖字是唐代中期風格，上有「太白」款，字跡不是勾摹，瘦金鑑題可信。在這四項條件之下，所以我們敢於斷定它是李白的真跡。

至於瘦金跋中牽涉《乘興帖》的問題，這並不能說是文不對題，因為前邊標題已經明言「上陽台」了，後跋不過是借《乘興帖》的話來描寫詩人的形象，兼論他的書風罷了。《乘興帖》的詞句，恐怕是宋徽宗所特別欣賞的，所以《宣和書譜》卷九李白的小傳裏，在敘述詩人的種種事跡之後，還特別提出他「嘗作行書，有『乘興踏月，西入酒家，不覺人物兩忘，身在世外。』一帖，字畫尤飄逸，乃知白不特以詩名也。」這段話正與現在這《上陽台帖》後的跋語相合，可見是把《乘興帖》中的話當作詩人的生活史料看的，並且纂錄《宣和書譜》時是曾根據這段「御書」的。再看跋語首先說「嘗作書譜」云云，分明是引證另外一帖的口氣，不能因跋中提到《乘興帖》即疑它是從《乘興帖》後移來的。

李白這一帖，不但字跡磊落，詞句也非常可喜。我們知道，詩人這類簡潔雋妙的題語，還不止此。像眉州《象耳山留題》云：「夜來月下臥醒，花影零亂，滿人襟袖，疑如濯魄於冰壺也。李白書」（《輿地紀勝》卷一三九碑記條，楊慎《升庵文集》卷六十二）又一帖云：「樓虛月白，秋宇物化。於斯憑欄，身勢飛動。非把酒自忘，此興何極。」（見《佩文齋書畫譜》卷七十三引明唐錦《龍江夢餘錄》）都可以與這《上陽台帖》語並觀互證。

或問這卷既曾藏《石渠寶笈》中，何以《三希堂帖》、《墨妙軒帖》俱不曾摹刻呢？這只要看看帖字的磨損剝落的情形，便能了然。在近代影印技術沒有發明以前，僅憑勾摹刻石，遇到紙敝墨渝的字跡，便

無法表現了。現在影印精工，幾乎不隔一塵，我們捧讀起來，真足共慶眼福！

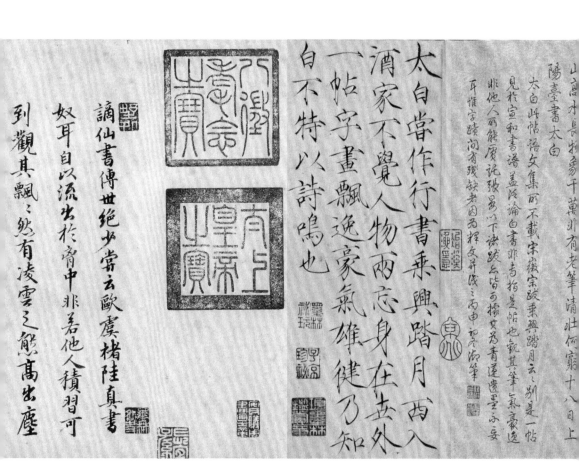

《上陽台帖》後的宋徽宗跋

唐　杜牧張好好詩卷

樊川真跡載《宣和書譜》只有此帖，為右軍正宗。五代以前、明皇以後之中唐書體。而《贈張好好詩》與《杜秋娘歌》久已膾炙人口，尤為可貴。入南宋，經賈似道藏，後元人觀款係由褚臨《蘭亭》之觀款而移於此卷者。明刻入董其昌《戲鴻堂帖》，清刻入梁清標《秋碧堂帖》。後有年羹堯觀款。

予有《揚州慢》一詞題於後。此卷曾埋於地下，有一二印章顏色稍霉暗，字絲毫無損。

—— 《叢碧書畫錄》

紙本　行書
縱 28.2 釐米　橫 162 釐米
現藏故宮博物院

張好好詩 并序

牧大和三年佐故吏部沈
公江西幕好年十三始
以善歌舞來樂籍中
後一歲公鎮宣城復置
好之於宣城籍中後二年
好之於沈著作以雙鬟納
沈著作述師以雙鬟納

圓蘆。眾音不能逐，裊裊穿雲衢。主公再三歎，謂言天下殊。贈之天馬錦，副

珠江連琅環土地試君
嗚特使華蓬鋪主公
顧四座始訏未御跏吳
姪起引讚俟佃睽吞語
農孃可為下瀅過
香羅褔肦三飛垂袖
一聲離鳳呼蟹綠進
闌細籌岩引圓蘆
眾音不緣逐裊之穿雲
衢主公再三歎謂言天
六弦贈之天馬錦副

張好好詩並序

牧大和三年佐故吏部沈公江西幕。好好年十三，始以善歌舞來樂籍中。後一歲，公鎮宣城，復置好好於宣城籍中。後二年，沈著作述師以雙鬟納之。又二歲，余於洛陽東城，重睹好好，感舊傷懷，故題詩贈之。

君為豫章姝，十三才有餘。翠茁鳳生尾，丹瞼蓮含跗。高閣倚天半，晴江連碧虛。此地試君唱，特使華筵鋪。主公顧四座，始訝來踟躕。吳娃起引贊，低徊映長裾。雙鬟可高下，才過青羅襦。盼盼下垂袖，一聲離鳳呼。繁弦迸關紐，塞管引

遠日高簾別孤尒

東末幾感故畫高

陽情沽陽重相見

緯為當炉坊我苦

叮事少年七白顏

朋遊今在吾蕨拓

愛姓無門館懶哭後

水雲鑫景訪斜

掛裏柳涼風生座偶

森泛題章

以水犀梳。龍沙看秋浪，明月遊東湖。自此每相見，三日以為疏。玉質隨月滿，豔態逐春舒。絳唇漸輕巧，雲步轉虛徐。旌斾忽東下，笙歌隨舳艫。身外任塵土，樽前且歡娛。飄然集仙客（著作任集賢校理），諷賦期相如。聘之碧玉佩，載以紫雲車。洞閒水聲遠，月高蟾影孤。爾來未幾歲，散盡高陽徒。洛陽重相見，綽綽為當爐。怪我苦何事，少年生白鬚。門館慟哭後，朋遊今在否？落拓更能無。斜日掛衰柳，涼風生水雲愁景初。□□□（灑盡滿）襟淚，短章□□□（聊一書）。

霜凋小（此字點去）謝樓樹，沙暖句溪蒲。

尊前且歡娛

集仙客

著作任集賢校理

諷賦期

雙峰横雪舞羊羔美堯觀

大德元年□□□

坤亭子正敦里同觀

嚴陵汪鵬升　永嘉

薛漢同觀

大梁班惟志□典

揚州□

張好好詩 并序

牧大和三年佐故吏部沈
公江西幕好好年十三始
以善歌舞來樂籍中後
一歲公鎮宣城復置
好好於宣城籍中後二年
沈著作述師以雙鬟納
之又二歲余於洛陽東
城重睹好好感舊傷懷
故題詩贈之

君為豫章姝十三才有餘
翠茁鳳生尾丹葉蓮含跗
高閣倚天半章江聯碧虛
此地試君唱特使華筵鋪
主公顧四座始訝來踟蹰
吳娃起引贊低回映長裾
雙鬟可高下才過青羅襦
盼盼乍垂袖一聲雛鳳呼
繁弦迸關紐塞管裂圓蘆
眾音不能逐裊裊穿雲衢
主公再三歎謂之天下殊
贈之天馬錦副以水犀梳
龍沙看秋浪明月游朱湖
自此每相見三日已為疏
玉質隨月滿艷態逐春舒
絳唇漸輕巧雲步轉虛徐
旌旆忽東下笙歌隨舳艫
霜凋謝樓樹沙暖句溪蒲
身外任塵土樽前且歡娛
飄然集仙客諷賦欺相如
聘之碧瑤佩載以紫雲車
洞閉水聲遠月高蟾影孤
爾來未幾歲散盡高陽徒
洛陽重相見婥婥為當壚
怪我苦何事少年生白須
朋游今在否落拓更能無
門館恸哭後水雲愁景初
斜日掛衰柳涼風生座隅
灑盡滿襟淚短章聊一書

雙峰積雪齋李美堯觀

杜牧（803—852 年），字牧之，京兆萬年（今陝西西安）人。宰相杜佑孫。中進士第，歷任淮南節度使掌書記、監察御史、司勳員外郎及黃、池、睦、湖等州刺史。以詩文聞名於世，情致豪邁，與杜甫並稱為「大小杜」。有《樊川集》二十卷傳世。亦工書法，《宣和書譜》評杜牧書法「氣格雄健，與其文章相表裏。」

本卷內容是杜牧為歌伎張好好所作的一首五言長詩。詩中讚揚了張好好容顏嬌美，才華出眾，並對她的不幸寄予無限同情。此詩創作於唐大和八年（834 年），後被收錄於《樊川集》中，但墨跡與文集諸刻本多有出入。墨跡的末二句，殘缺「灑盡滿」、「一書」五字，但不傷書詩的整體精神。墨痕濃淡相間，時有枯筆飛白。書風古樸流美，俊麗瀟灑，用筆飛動，渾樸遒麗，自具風格。宗法晉人書法傳統而疏闊逸宕，別具風神。除書法價值外，作為唐代著名詩人遺世的唯一一件詩稿，其在文學、文獻等方面同樣具有珍貴價值。

卷首書「張好好詩並序」，前隔水有宋徽宗瘦金書題籤「唐杜牧之張好好詩」，並鈐宋徽宗諸印。裝裱形式是著名的宣和裝。曾遞藏於宋賈似道，明項元汴、張孝思，清梁清標等人，乾隆年間入藏內府。1924 年，遜帝溥儀將此卷攜出宮外，流散於東北。後為張伯駒所得，將其捐獻給國家。

《宣和書譜》、《平生壯觀》、《大觀錄》、《石渠寶笈初編》等著錄。鑑藏印記：弘文之印、宣和（連珠）、政和、宣和、政和（連珠）、內府圖書之印、秋壑圖書、北燕張氏珍藏、項子京家珍藏、梁清標印、蕉林居士、張則之、宋犖審定及乾隆、嘉慶、宣統三帝鑑藏印等。

杜牧之《贈張好好詩卷》

張伯駒

　　唐書家書存世者亦不多見，而詩人書尤少。余所見唯太白《上陽台帖》、李郢《七言詩稿卷》與此卷而已。李郢詩稿卷見安儀周《墨緣匯觀》著錄，後為溥倫家藏。當時索價昂，余力不能收之，至今為憾。

　　牧之詩風華蘊藉，《贈好好》一章與樂天《琵琶行》並為傷感遲暮之作，而特婉麗含蓄。卷於庚寅年經琉璃廠論文齋靳伯聲之弟在東北收到，持來北京。秦仲文兄告於余，謂在惠孝同兄手，不使余知，因余知之則必收也。余因問孝同，彼竟未留，已為靳持去上海矣。余急託馬寶山君追尋此卷，未一月卷回。余以五千數百金收之，為之狂喜。每夜眠置枕旁，如此數日，始藏貯篋中。卷見《大觀錄》著錄，茲不詳贅。後有年羹堯觀款，《大觀錄》不及見。當時或曾經年羹堯藏。年亦文士，傳其飛揚跋扈，當係欲加之罪故甚其辭耳。

　　此卷不惟詩可貴，而書法亦為右軍正宗。經董玄宰暨梁清標刻帖。余有《揚州慢》一詞題於後，云：「秋碧傳真，戲鴻留影，黛螺寫出溫柔。喜珊瑚網得，算築屋難酬。早驚見、人間尤物，洛陽重遇，遮面還羞。等天涯遲暮，琵琶溋浦江頭。　　盛元法曲，記當時、詩酒狂遊。想落魄江湖，三生薄幸，一段風流。我亦五陵年少，如今是、夢醒青樓。奈腰纏輸盡，空思騎鶴揚州。」王疢齋頗賞結句數語，蓋亦一時興會，不有此一事，亦無此一詞也。

北宋 范仲淹道服贊卷

　　此帖楷書，與《伯夷頌》並重，行筆瘦勁，風骨峭拔如其人，誠得《樂毅論》法。《三希堂刻帖》視原跡神貌遠甚。卷中宋印鮮豔奪目，後文與可跋亦極罕見。觀此跋書體，可知世傳與可畫竹之多偽。

<div align="right">

—— 《叢碧書畫錄》

</div>

釋　文：

道服贊並序

平海書記許兄製道服，所以清其意而潔其身也。同年范仲淹請為贊云：

道家者流，衣裳楚楚。君子服之，逍遙是與。虛白之室，可以居處；華胥之庭，可以步武。豈無青紫，寵為辱主；豈無狐貉，驕為禍府。重此如師，畏彼如虎。旌陽之孫，無忝於祖。

紙本　楷書
縱 34.8 釐米　橫 47.8 釐米
現藏故宮博物院

道服贊　并序

平海書記許兄製道服所以清其意而潔其身也

同年范仲淹請為贊云

道家者流　　衣裳楚楚

君子服之　　逍遙是與

虛白之室　　可以居處

華胥之庭　　可以步武

豈無青紫　　寵為辱主

豈無狐貉　　驕為禍府

重此如師　　畏彼如虎

榱陽之孫　　無忝於祖

范仲淹（989—1052年），字希文，吳縣（今江蘇蘇州）人。舉進士第，歷仕真宗、仁宗兩朝，曾任陝西安撫經略招討使、樞密副使、參知政事等職，卒諡文正。為官清正廉明，深受世人愛戴。長於詩文，風格明健，為世傳頌。亦工書法，方正謹嚴，秀逸端莊。黃庭堅評其書「落筆沉着痛快，似近晉、宋人書」。有《范文正公集》。《宋史》有傳。

此卷是范仲淹為友人「平海書記許兄」製道服所作讚文並序，稱友人製道服乃「清其意而潔其身」之舉。宋代文人士大夫喜與道士交往，穿着道服，遂成一時風氣。其行筆清勁瘦硬，結字方正端謹，風骨峭拔，略有王羲之《樂毅論》遺意，時人稱此帖「文醇筆勁，既美且箴」。為范仲淹晚年佳作。

卷後有文同、吳立禮、戴蒙、柳貫、胡助、劉魁、戴仁、司馬塈、吳寬等宋、元、明多家題跋。其中，文同為北宋擅畫墨竹的著名畫家，此跋為其僅見的書法墨跡。曾經宋范氏義莊，清安岐、清內府等收藏。

《鐵網珊瑚》、《清河書畫舫》、《清河見聞表》、《式古堂書畫匯考》、《平生壯觀》、《大觀錄》、《墨緣匯觀》、《石渠寶笈初編》等著錄。刻入明文徵明《停雲館帖》、清乾隆朝《三希堂法帖》等。鑑藏印記：高陽圖書、壽國公圖書印、東漢太尉祭酒家學、十六世孫主奉右勝謹藏圖書、安儀周家珍藏及梁清標、安岐諸印，又清乾隆、嘉慶、宣統內府諸印等。

北宋 蔡襄自書詩卷

　　行書，詩十一首，字體徑寸，姿態翩翩。有
歐陽修批語，蔡伸、楊時、張正民、蔣璨、向志、
張天雨、張樞、陳朴、吳勤、胡粹中諸跋。南宋
經賈似道藏。按宋四書家蔡書深得《蘭亭》神髓，
看似平易而最難學。此冊為蔡書之最精者。

<div align="right">

—— 《叢碧書畫錄》

</div>

紙本　行草
縱 28.2 釐米　橫 221.2 釐米
現藏故宮博物院

詩之三

南劍州芋陽鋪見臘月桃花

可笑夭桃耐雪風山家墻外見疎紅

為君持酒一相向生意雖殊寂寞同

書戴處士屋壁

長岡隆雄來北邊勢到舍下方迴旋

三世白士猶醉眠山翁作善天應憐

如彼嵗源今流泉兒孫何數鷹馬然

者起家者生其間頷頷壽考無窮年

題龍紀僧居室

題南劍州延平閣

雙溪會一流，新構橫鮮赭。浮居紫霄傍，臥影澄川下。峽深風力豪，石階湍聲瀉。古劍蟄神龍，商帆來陣馬。晴光轉群山，翠色著萬瓦。汀洲生芳香，草樹自閒冶。主郡黃士安，高文勇扳賈。顧我久踈悴，霜髭漸盈把。臨津張廣筵，窮晝傳清罣。舞鼉驚浪翻，歌扇嬌雲惹。驪餘適晚霽，望外迷空野。曾是倦遊人，意慮亦瀟灑。

自漁梁驛至衢州大雪有懷

大雪壓空野，驅車猶遠行。乾坤

詩之三 皇祐二年十一月外除赴京

南劍州芋陽鋪見臘月桃花

可笑天桃耐雪風，山家牆外見踈紅。

為君持酒一相向，生意雖殊寂寞同。

　　書戴處士屋壁

長岡隆雄來北邊，勢到舍下方迴旋。

三世白士猶醉眠，山翁作善天應憐。

如彼發源今流泉，兒孫何數鷹馬然。

有起家者出其間，願翁壽考無窮年。

　　題龍紀僧居室

山僧九十五，行是百年人。焚香猶夜

起，憙酒見天真。生平持戒定，老大

有精神。那（須）知不變者，那減故

時新。

烘簾微照自生光，吹面輕風與送香。
誰把金刀收絕豔，醉紅深淺上釵梁。
的的花名對酒尊，欄邊沉醉月黃昏。
今朝關外尋蘭惹，忽見孤芳欲斷魂。

崇德夜泊，寄福建提刑章屯
田，思錢唐春月並遊

凤昔神都別，於今浙水遭。故情彌
切到，佳月事追遨。犀珠來戍削，清
明土俗豪。
嘈。湖樹涵天閣，舡旗冒日高。醉
中春渺渺，愁外自陶陶。新曲尋聲
倚，名花逐

初一色，畫夜忽通明。有物皆遷白，無塵頓覺清。只看流水在，卻喜亂山平。逐絮飄飄起，投花點點輕。

玉樓天上出，銀闕海中生。舞極搖溶態，聞餘漸瀝聲。客爐何暇煖，官酤（去）未能醒。薄吹飄（此字點去）消春凍，新晹破曉晴。更登分界嶺，南望不勝情。

福州寧越門外石橋看西山晚照

寧越門前路，歸鞍駐石梁。西山氣色好，晚日正相當。

杭州臨平精嚴寺西軒，見芍藥兩枝，追想吉祥院賞花，慨然有感，書呈蘇才翁。四月七日

吉祥亭下萬千枝，看盡將開欲落時。卻是雙紅有深意，故留春色綴人思。

即惠山泉煮茶

此泉何以珍，適與真茶遇。在物兩稱絕，於予獨得趣。鮮香箸下雲，甘滑杯中露。嘗能變俗骨，豈特湔塵慮。晝靜清風生，飄蕭入庭樹。中含古人意，來者庶冥悟。

種褒。吟亭披越岫，夢枕覺胥濤。

論議刀矛快，心懷鐵石牢。

淹留趨海角，分散念霜毛。

鱸繪紅隨箸（予之吳江），瀧波淥滿

篙（君往嚴瀧）。試思南北路，燈暗

雨蕭騷。

嘉禾郡偶書

盡道瑤池瓊樹新，仙源尋到不逢人。

陳王也作驚鴻賦，未必當時見洛神。

無錫縣弔浮屠日開

輕瀾還故潯，墜軫無遺音。好在池

邊竹，猶存虛直心。往還二十年，每

見唯清吟。覺性既自如，世味隨浮

沉。琅琅孤雲姿，悵望空山岑。豈

不悟至理，悲來難獨任。

蔡襄（1012—1067 年），字君謨，興化仙遊（福建仙遊）人。天聖八年（1030 年）進士，歷仕仁宗、英宗兩朝，累官至端明殿學士，卒謚忠惠。擅詩文，有《蔡端明文集》。工書法，真、行、篆、隸、草諸體均工，與蘇軾、黃庭堅、米芾並稱「宋四家」。《宋史》有傳。

卷錄蔡襄自撰五言、七言詩十一首，七十三行。皇祐二年（1050 年）蔡襄罷福建轉運使，召還汴京修起居注，遂從福州一路北行，歷時半年多。沿途見聞有感於懷者，皆成詩章。書寫時間當在詩成之後不久，蔡襄時年約四十歲。因屬個人詩稿，無意求工，故筆致飄逸流暢，點畫婉轉精美，充分展示了蔡襄中年清健圓潤的書風與純熟的功力。其起首處行楷相兼，漸次流暢，變為行草，可以想見作者書寫時揮灑自如的創作激情。本幅第三首詩下有註「此一篇極有古人風格」，據楊時跋可知係歐陽修所書，為其罕見的論詩墨跡。

卷尾有宋蔡伸、楊時、張正民、蔣璨、向志，元張天雨、張樞，明陳朴、匡山出翁、胡粹中，清王文治及近人朱文鈞等十三家題跋。曾經宋向水、賈似道，元陳彥高，明管竹間，清梁清標、畢沅、嘉慶內府，近人朱文鈞、張伯駒收藏。初為卷裝，後改為折疊式冊頁。1964 年，由故宮修復廠重裝時還原為卷裝。

《珊瑚網》、《吳氏書畫記》、《平生壯觀》、《石渠寶笈三編》、《壬寅銷夏錄》等著錄。刻入《秋碧堂》、《經訓堂》、《玉虹鑑真》等帖。鑑藏印記：賈似道印、悅生、賈似道圖書子子孫孫永保之、武岳王圖書、管延枝印以及清梁清標、嘉慶內府諸印。

宋蔡忠惠君謨《自書詩》冊

張伯駒

　　淡黃紙本，潔淨如新，烏絲欄，字徑寸，行楷具備，姿態翩翩。開首書「詩之三」，下小字書「皇祐二年十一月外除赴京」。詩《南劍州芋陽鋪見臘月桃花》七絕一首、《書戴處士屋壁》七古一首、《題龍紀僧居室》五律一首（此首歐陽文忠批：此一篇極有古人風格）、《題南劍州延平閣》五古一首、《自漁梁驛至衢州大雪有懷》五長律一首、《福州寧越門外石橋看西山晚照》五絕一首、《杭州臨平精嚴寺西軒，見芍藥兩枝，追想吉祥院賞花，慨然有感，書呈蘇才翁》七絕三首、《崇德夜泊，寄福建提刑章屯田，思錢塘春月並遊》五長律一首、《嘉禾郡偶書》七絕一首、《無錫縣弔浮屠日開》五古一首、《即惠山泉煮茶》五古一首，共計字八百八十四。冊後及隔水有賈似道三印。後蔡伸（前有小楷書「蔡狀元」三字，即伸，似為宋人書）、楊時、張正民、蔣璨、向志、張天雨、張樞、陳朴、吳勤、胡粹中跋。蔣璨跋後另一跋書東坡體，無款，前有小楷書「霍狀元」三字，當即其人。

　　君謨書在宋早有定評。歐陽文忠及東坡皆譽為當世第一。此冊為蔡書之尤精者，刻入梁蕉林《秋碧堂》、畢秋帆《經訓堂帖》。於畢氏籍沒入內府，載《寶笈三編》，未經乾隆過目，因無乾隆玉璽。在廢帝溥儀未出宮時，由太監偷出。蕭山朱翼盦氏於地安門市得之，其時價五千元。壬申失去，窮索復得之於海王村肆中，又以巨金贖之歸（見

此冊影印朱氏跋中）。朱氏逝後，其嗣仍寶之不肯以讓人。庚辰歲，翼盦氏之原配逝世，[1]其嗣以營葬費始出讓，由惠古齋柳春農持來。時梁鴻志主南京偽政，勢煊赫，欲收之，云已出價四萬元。時物價雖漲，然亦值原幣二萬餘元。而朱家索四萬五千元，余即允之，遂歸余（後與陸機《平復帖》、杜牧《贈張好好詩》、范仲淹《道服贊》、黃庭堅《諸上座帖》、吳琚《雜詩帖》、趙孟頫《草書千字文》，一併捐贈於故宮博物院）。

　　余習書，四十歲前學右軍《十七帖》，四十歲後學鍾太傅楷書，殊呆滯乏韻。觀此冊始知忠惠為師右軍而化之，余乃師古而不化者也。遂日摩挲玩味，蓋取其貌必先取其神，不求其似而便有似處；取其貌不取其神，求其似而終不能似。余近日書法稍有進益，乃得力於忠惠此冊。假使二百年後有鑑定家視余五十歲以前之書，必謂為偽跡矣。辛丑歲，有友人持米字卷來求跋。余視之偽跡，而為高手所作者，又不能拒，因題云：「宋四家以蔡君謨書看似乎易而最難學。蘇、黃、米書皆有跡象可尋，而米尤多面手，極備姿態，故率偽作晉唐之書。然以其善作人之偽，而人亦作其偽耳。」余此跋明眼人自能辨之。世多蘇、黃、米偽書，而偽蔡書者不多，乃知蔡書於平平無奇中而獨見天資高、積學深也。

1　此處張伯駒記載有誤，應為朱翼盦之母逝世。

從舊藏蔡襄《自書詩》卷談起

朱家溍

　　故宮博物院藏宋蔡襄《自書詩》卷，是他的主要傳世作品之一。此帖曾由我家珍藏（當時是冊）[2]，雖已過去了幾十年了，收藏過程還歷歷在目。今追憶往事並談談蔡襄的書法。

　　蔡襄《自書詩》卷，素箋本，烏絲欄，縱 28.2 釐米，橫 221.1 釐米。內容包括《南劍州芋陽鋪見臘月桃花》、《書戴處士屋壁》、《題龍紀僧居室》、《題南劍州延平閣》、《自漁梁驛至衢州大雪有懷》、《福州寧越門外石橋看西山晚照》、《杭州臨平精嚴寺西軒，見芍藥兩枝，追想吉祥院賞花，慨然有感，書呈蘇才翁》、《崇德夜泊，寄福建提刑章屯田，思錢唐春月並遊》、《嘉禾郡偶書》、《無錫縣弔浮屠日開》、《即惠山泉煮茶》等共十一首。

　　卷後有宋至清時人題跋，今依序移錄於下：

　　　　政和二年六月二十三日子之子伸敬觀

　　　　端明蔡公詩稿云「此一篇極有古人風格」者，歐陽文忠公所題也。二公齊名一時，其文章皆足以垂世傳後。端明又以翰墨擅天下，片言寸簡落筆人爭藏之以為寶玩，況盈軸之多而兼有二公

2　蔡襄《自書詩》原為卷，自畢秋帆家入內府時已改為冊，今故宮博物院又改裱為卷。

之手澤乎？覽之彌日不能釋手，因書於其後。政和丙申夏四月癸未延平楊時書

君謨妙畫如此，詩詞稱之，宜乎每為歐公所譽，二公所謂陪奉得着也。張正民題

君謨字畫名世。每自書所作詩，不惟意在揮染，亦使後人得之便可傳寶，向來過目不啻十許卷也。蔣璨

東坡先生嘗以蔡公書為本朝第一。此公自書所為詩也，才三紙餘而真行草法皆備。歐陽文忠嘗題其一篇云「極有古人風格」。可為三絕矣，真予家之寶也。

余舊得君謨所書詩十數幅，一卷於秦忠獻公家。今復得此三紙。紙雖一同而界行不接，故難續於其後。因書以記。嘉定壬午歲除先五日，窠林老人向志 若冰甫

蔡君謨書深得魏晉之意，深穩端潤，非近時怒張筋脈屈折生柴之態。且其詩極有古人風緻，誠為二絕。吳郡張天雨題

端明蔡學士，書翰文藻與歐公並驅聯璧，稱譽當世。歐公親題是作，謂有古人風格。龜山先生道學先賢，亦推獎之，信不誣也。去今五百有餘歲，片楮在人間者無幾矣。以恒宗友當寶惜之。林泉老生陳留張樞拜觀

華亭陳彥高平生以好古自喜，年已八十，家無餘貲，而所藏蔡端明手書自為詩及宋諸儒先題識凡一卷猶存。它日命其子以相示，展玩再四，固念先哲身歿名傳者有其實也。握筆知愧矣！願為同志言之。後學奉化陳朴敬書

楚紀善管公竹間示余所藏宋學士君謨詩累幅。學士自書其作凡十有一首。字畫清勁，誠一代名筆，如華星秋月，輝映太虛。

當時歐陽公、龜山先生俱有品題，閱之誠稀世之寶也。夫自皇祐至今流傳數百載，非好古博雅之君子孰能知所寶乎。今觀學士所書，殆不止此，惜其有缺簡耳。竹間公寶而藏之，可謂好古博雅之君子矣。洪武九年正月庚寅匡山凷翁

　　昔者孔子讀詩，至「高山仰止，景行行止」曰：「詩之好仁如此。」蓋高山景行，人自不能不仰之行之耳。蔡公君謨文翰有名一代，此其自書所為詩，辭氣類陶彭澤、韋蘇州。書法得晉人筆意，當時歐陽文忠已稱其極有古人風格，龜山楊文靖公亦贊其左方。夫以蔡公之才賢自足為二公所景仰，況二公文章道德尤為古今所崇望，觀此卷者安得不起高山景行之思。卷末題尤多名士。余同僚雲間管侯得之，珍重特甚，非好仁之君子惡能然。壬午冬十二月甲子，會稽胡粹中拜觀敬書

　　乾隆五十五年歲在庚戌秋七月朔日，觀於吳中經訓堂。丹徒王文治

卷後最末有先父題跋。

此卷所鈐鑑藏寶璽有「嘉慶御覽之寶」、「石渠寶笈」、「寶笈三編」、「嘉慶鑑賞」、「三希堂精鑑璽」、「宜子孫」等。所鈐收傳印記則有「賈似道圖書子子孫孫永寶之」、「賈似道印」、「似道」、「長」、「悅生」、「武嶽王圖書」、「管延枝印」、「梁清標印」、「蕉林」、「棠村審定」等。

曾經著錄此帖的有《珊瑚網》、《吳氏書畫記》、《平生壯觀》、《石渠寶笈三編》、《選學齋書畫寓目續記》、《介祉堂藏書畫器物目錄》。清朝時還曾刻入《秋碧堂法帖》、《經訓堂法帖》、《玉虹鑑真法帖》。

據前人題跋和收藏印記以及著錄，可以明確蔡襄《自書詩》卷的收藏者，宋人有向水、賈似道，元人有陳彥高，明人有管竹間，清人有梁蕉林、畢秋帆，最後入內府。辛亥革命後，宮中書畫器物等除溥儀以賞溥傑為名攜出的部分和作為向銀行借款的抵押品以及賞賜遺老、贈送民國要人的以外，由太監和內務府人員竊出的也不在少數。蔡襄此帖想必也是被太監們竊出的。當年地安門大街橋南路西有一家品古齋，是北城唯一的古玩舖（其餘還有一兩家只是所謂「掛貨屋子」）。太監們出神武門，距離最近的銷贓處所當然就是品古齋了。此外，北城的王公將相第宅很多，落魄的紈綺子弟以及管家們也都把品古齋當作銷售場所。因此在品古齋常能發現出乎意料的精品，以至於琉璃廠和東四牌樓一帶的古玩舖也時常到這裏來找俏貨。

　　蔡襄此帖就是當年品古齋鄭掌櫃送到我家的，先父看過後以五千銀圓成交。《選學齋書畫寓目續記》的作者崇巽庵先生與我家是世交，他第一次看到此帖實際就是在我家。當時先父叮囑他不要外傳，所以他在書中稱此帖「近復流落燕市，未卜伊誰唱得寶之歌。」

　　先父在此帖跋語中有「壬申春偶因橐鑰不謹竟致失去，窮索累日乃得於海王村肆中……」之說，是指 1932 年此帖被我家一僕人吳榮竊去後又復得之事。吳榮竊得此帖，便拿到一個與我家沒有交往的古玩舖賞奇齋求售。掌櫃的一看便知道是從我家竊得的東西，遂表示只肯以六百元買下，否則就報告公安局，吳榮只好答應。賞奇齋掌櫃把上述情況告訴了德寶齋掌櫃劉廉泉和文祿堂掌櫃王搢青，並請他們通知我家。劉王二位與先父商議，認為最佳辦法是不要追究吳榮，而儘快出錢從賞奇齋把此帖贖回來。先父一一照辦。此事如無賞奇齋與劉王兩位幫忙，後果就不堪設想了。所以除償還賞奇齋六百元墊款外，我

家又贈掌櫃的一千元作為酬勞。此帖拿回後先父就決定影印出版。當時他是故宮博物院負責鑑定書畫碑帖的專門委員，於是就委託故宮印刷所影印，命我把此帖送到東連房（印刷所的工作室），由經理兼技師楊心德用十二寸的玻璃底版按原大拍照，張德恒（現在台北「故宮博物院」）沖洗。這是此帖第一次影印發行。那時距今已整六十年了。

先父逝世後，抗戰期間我離家到重慶工作。家中因辦理祖母喪事急需用錢，傅沅叔世丈代將此帖作價三萬五千元，由惠古齋柳春農經手讓與張伯駒。此帖在我家收藏了二十餘載；在張家十數載，隨陸機《平復帖》等名跡一起捐獻給國家。自此以後，蔡襄此帖便入藏故宮博物院。以上便是《石渠寶笈三編》著錄此帖以後的收傳情況。

《宋史·蔡襄傳》云：「襄工於書，為當時第一。」世人常稱「蘇黃米蔡」，此「蔡」是指蔡京；若蔡襄在此行列中則應為「蔡蘇黃米」了。蔡書傳世真跡雖少於蘇、黃、米三家，也還有故宮原藏的二十餘件，我都曾寓目。但都是書札，歲有早暮，力有深淺，水平不一。書札中固然有極精之品，但片言寸簡究竟不如此帖十一首詩一氣呵成。這些詩是皇祐二年（1050年）到三年（1051年）作所，書寫當在三年或更後一些。蔡襄生於大中祥符五年（1012年），卒於治平四年（1067年），卒年五十六歲。皇祐三年時他四十歲，正是作詩寫字精力最旺盛的年紀。由於是詩稿，毫不拘謹，心手相應，揮灑如意。十一首詩真書者居十之三，餘為行草書。從始至終，粗細筆兼用，真、行、草相間，或秀麗而端勁，或厚重而橫逸，變化無窮，各極其態，而間架位置又渾然一體。更有起首處一行小楷「皇祐二年……」，是書札中見不到的。《歐陽文忠公集》載：「善為書者以真楷為難，而真楷又以小字為難……君謨小字新出而傳者二，《集古錄·自序》……《茶錄》。」

《東坡集》載:「余評近歲書以君謨為第一,而論者或不然,殆未易與不知者言也。書法當自小楷出,豈有未有正而以行草珍也?君謨年二十九而楷法如此,知其本末也⋯⋯」故宮藏有舊題蔡襄書《寒蟬賦》卷,為小楷,《石渠寶笈》未著錄(現存台北「故宮博物院」)。我雖未見原件,從影印本(《故宮歷代法書全集》第三冊)看,覺得字不好,也毫無蔡的筆意,如果蔡書小楷只是如此水平,那就不值得歐蘇諸公交相稱讚了。由此便更覺得「皇祐二年」一行小楷的可貴。《蔡君謨語錄》云:「古之善書者必先楷法,漸而至於行草,亦不離乎楷正。張芝與旭變怪不常,出乎筆墨蹊徑之外,神逸有餘而與羲獻異矣。」這十一首自書詩正體現了這一則語錄。

　　蔡襄此帖後自宋至明的題跋中都稱此帖是卷的形式,著錄書籍如《珊瑚網》、《吳氏書畫記》也記的是卷。《平生壯觀》著錄時已改裝為冊。《石渠寶笈三編》著錄仍是冊。《珊瑚網》著錄此帖為十二首詩,在《即惠山泉煮茶》之後尚有一首:「紫綬金章被龐榮,筆牀茶灶伴參苓。只知江海能行道,未識朝廷舊有名。笑我病玄相□□,圭刀小試即春生。瘡痍未復君知否?國手於今數老成。莆陽蔡襄」按原跡題跋中明洪武九年(1376年)的跋語很明確指出是「凡十有一首」。汪珂玉的《珊瑚網》一書成於明朝晚期,著錄此帖為十二首,再加上所記署款為「莆陽蔡襄」,顯然汪氏未親眼見到此本原跡,當是另有所據。

　　清人著錄此帖如《吳氏書畫記》云:「小行書詩稿一卷,紙墨完好。詩十一首,字八百八十四,無題識,蓋草稿也。」《秋碧堂法帖》、《經訓堂法帖》都是據此原跡上石。《秋碧堂法帖》刻工不失真。只是未按原跡行數刻,每一行頂移下二字歸入前一行。《經訓堂法帖》所刻略嫌細弱,但原行數未改。《玉虹鑑真法帖》同《秋碧堂法帖》,總

之都是十一首詩，與原跡相符。

　　《石渠寶笈初編》卷五「乾清宮」著錄有：「宋蔡襄自書詩帖一卷，上等地一。素箋本，行楷書。款識云：『皇祐二年十一月外除赴京，途中雜詠共得十三首，襄錄呈安道諫議郢正。』第三首有旁註『此一篇極有古人風格』九字。末有『似道真賞』、『圖書』二印。後別記語有『政和二年六月二十三日子之子伸敬觀』十六字。拖尾記語有『魏泰嘗觀』四字。又『合肥馬玘德之嘗覽』八字。又楊時跋云：『端明蔡公詩稿云此一篇極有古人風格者，歐陽文忠公所題也。二公齊名一時，其文章皆足以垂世傳後。端明又以翰墨擅天下，片言寸簡落筆人爭藏之以為寶玩，況盈軸之多而兼有二公之手澤乎？覽之彌日不能釋手，因書於其後。政和丙申夏四月癸未延平楊時書。』卷高八寸二分，廣六尺五寸五分。」

　　此蔡襄「自書詩帖」一卷是先進入宮中的一件，編入《石渠寶笈初編》。而蔡襄「自書詩冊」是籍沒畢秋帆之物，編入《石渠寶笈三編》。當年先父購得蔡襄《自書詩》冊後，有些鑑賞書畫的知交便來看新得的寶物。記得有一天寶瑞臣（熙）、陳弢庵（寶琛）來看這件蔡書。寶瑞臣世丈說：「裏頭（指宮中）還有一件，跟這本冊頁一樣，那個是卷子，開頭也是『可笑夭桃耐雪風』，詩全一樣。『此一篇極有古人風格』後頭楊龜山的題跋也都一樣，文也相同。題跋的人沒有這本冊子的多。」二人都說：「那一卷的字不大好，是件舊東西，猛一看還不敢准一定說假，可是一看這本冊子就可以比出來了，那一卷靠不住。」當時溥儀還在宮中，陳寶琛、寶熙、耆齡、袁勵準等人奉命整理、集中古書畫。書畫上鈐「宣統御覽之寶」、「無逸齋精鑑璽」、「宣統鑑賞」，就是那個時期留下的痕跡。過了若干年，我回憶當時他們說的話，再

查閱《石渠寶笈初編》，便得到這樣的認識：他們所看到的卷子，就是初編著錄的《宋蔡襄自書詩帖》一卷。我雖未見到此卷原物，但我同意他們所持的此卷「靠不住」的觀點。我認為如果僅僅因為寫的詩相同，還不足以說明真假問題，因為一位書家寫自己的詩文，有可能寫幾遍。陳、寶二先生以兩件比較，認為那一卷的字不好，這是主要的；其次歐陽修題「此一篇極有古人風格」不可能在又一本上原文一字不改地重複出現，還有楊時題跋也是原文一字不改，並且年月日也完全相同。如果是蔡襄親筆所書的又一本，歐、楊都有可能再題，但不可能用題過的原文，即使內容略同，在字面上也必有所變化。這種例子在書畫題跋中是存在的。所以《石渠寶笈初編》卷五著錄的那一卷不可能是蔡襄親書的又一本。故宮博物院成立前，清室善後委員會的《點查報告》中未見此卷，不知流落何方。

清代宮中所藏蔡襄書還有一件真偽有問題的，即《石渠寶笈初編》卷二十九著錄的《蔡襄自書謝表並詩》一卷，現存台北「故宮博物院」。此卷曾刻入《三希堂法帖》。我僅從《三希堂法帖》看還沒發現有甚麼真假問題。徐邦達兄的《古書畫過眼要錄》談到流落到日本的另一卷《蔡襄自書謝表並詩》，日本博文堂影印了單行本，題跋俱全，是一件真跡。我以《三希堂法帖》與之比較，也認為流落日本的是真跡，而另一件則是偽跡無疑了。

除蔡襄《自書詩》卷真跡以外，我曾寓目的蔡書真跡都是故宮藏品，茲分述如下。

一、《蔡襄自書詩札》冊，紙本，第一行書《山堂書帖》，第二草書《中間帖》，第三行楷書《蒙惠帖》，第四草書《別已經年帖》，第五草書《扈從帖》，第六《京居帖》，第七草書《入春帖》，第八楷書《內

屏帖》。題跋:「蔡公書法,真有六朝唐人風,粹然如琢玉。米老雖追蹤晉人絕軌,其氣象怒張如子路未見夫子時,難以比倫也。辛亥三月九日,倪瓚題。」「洪武己未四月,雲間袁凱觀於蕭溪。」「在宋號善書者蘇黃米蔡為首,俗評以君謨居三公之末,殊不知君謨用筆有前代意,優劣自可判也。己未四月陳文東拜觀。」「後學陳迪觀。」鑑藏寶璽:「嘉慶御覽之寶」、「石渠寶笈」、「寶笈三編」、「嘉慶鑑賞」、「宣統御覽之寶」、「宣統鑑賞」、「無逸齋精鑑璽」。收傳印記:「圖書」半印、「吳炳」、「王延世印」、「張鏐」、「項篤壽」、「曹溶之印」、「安岐之印」、「安儀周珍藏」、「心賞」。

《珊瑚網・山堂帖》後跋云:「內第九帖軒檻二絕,差減墨妙,玄宰眉公皆鑑此一帖為雙鉤廓填,餘九帖並好。」徐邦達兄的《古書畫過眼要錄》認為此帖不是雙鉤,但在註中提出:「疑為另一名『襄』者所書。同時陳述古亦名襄,他和蔡氏原有交往,不知此帖是否即述古之筆。」我曾迎光細看此帖,未發現雙鉤廓填痕跡,因此我同意邦達兄之說,但我認為是蔡襄自書真跡。

將此八帖著錄為《蔡襄自書詩札》冊,始自《墨緣匯觀》。入內府後著錄於《石渠寶笈三編》,仍沿用此題。在《墨緣匯觀》以前,各家著錄或為《十札合冊》,或為《九帖合卷》,此冊現已由故宮博物院影印單行本出版。

二、《石渠寶笈續編》著錄之《宋十二名家法書冊》,蔡書《山居帖》為冊中之一幅,曾刻入《三希堂法帖》。原跡曾在《故宮旬刊》上刊載。

三、《石渠寶笈續編》著錄之《宋四家墨寶》,蔡書《陶生帖》、《離都帖》、《春初帖》、《暑熱帖》均在此冊中,曾刻入《三希堂法帖》。原跡曾由故宮博物院影印單行本出版。

四、《石渠寶笈續編》著錄之《宋人法書冊》，蔡書《思詠帖》為冊中之一幅，曾刻入《三希堂法帖》。原跡曾由故宮博物院影印單行本出版。

五、《石渠寶笈續編》著錄之《宋四家集冊》有蔡書《郎中帖》、《安道帖》，曾刻入《三希堂法帖》。原跡曾由台北「故宮博物院」刊載在《故宮歷代法書全集》第十一冊。

六、《法書大觀冊》有蔡書《持書帖》（又名《賓客七兄帖》）為冊中之一篇，曾刻入《三希堂法帖》。原跡曾由故宮博物院影印單行本出版。

七、《石渠寶笈初編》著錄之《宋諸名家墨寶冊》，蔡書《腳氣帖》為其中之一幅。原跡曾刊於《故宮週刊》合訂本第十六冊。

八、《石渠寶笈續編》著錄之《宋四家真跡冊》，蔡書《澄心堂紙帖》為其中之一幅，曾刻入《墨妙軒法帖》。原跡曾由故宮博物院出版。

九、《石渠寶笈續編》著錄之《宋賢書翰冊》，蔡書《大研帖》為其中之一幅。原跡曾由故宮博物院影印單行本出版。

十、《石渠寶笈續編》著錄之《宋四家法書卷》，蔡書《致資政諫議明公尺牘》為其中之一幅。曾由台北「故宮博物院」刊於《故宮歷代法書全集》第三冊。

以上所列真跡，可以代表蔡書的全貌。歐、蘇、蔡諸公都再三提出：古人善為書者，必先楷法，然後進入行、草。從上述蔡襄真跡可以清楚看出一位大書家的真書與行、草的關係。近代各處書展好像是草書佔主流。能寫行、草同時也擅長楷書的書家固然有，但是不多。有不少人本末倒置，不下功夫學楷書就先瞎塗亂抹，寫些不合草法的所謂「草書」，不合隸法的所謂「隸書」，自稱創新，成為風氣。我想起

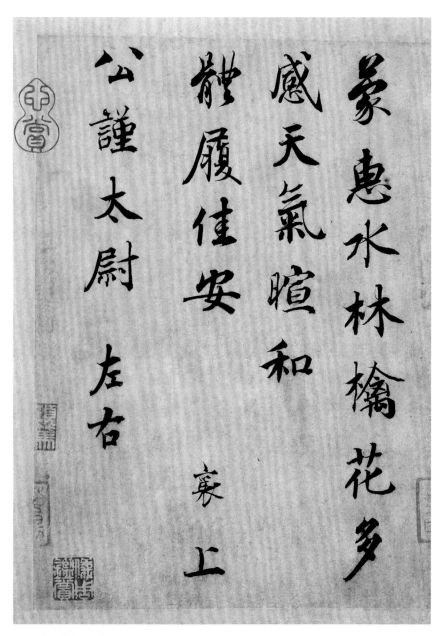

北宋蔡襄《蒙惠帖》

溥心畬先生的作品，常見的都是草書，傳世楷書極少，以致許多人誤以為他只寫草字。其實心畬先生的楷書結體勁媚，深得柳法。啟元白兄的楷書亦端秀遒勁，不讓前賢。他們都是按真、行、草的步驟成為大家的。本文列舉蔡書真、行、草諸真跡的目的，是想引導青年同志學書要走正道，要以楷書為基礎。董其昌跋蔡襄《謝賜御書詩表》云：「此書學歐陽率更《化度碑》及徐季海《三藏和尚碑》，古人無一筆無來處，不獨君謨也。」當然，學楷書不外臨習唐人所書諸碑，歐陽詢、徐浩、顏真卿、柳公權等大書家所書之碑，選擇任何一種都是值得刻苦臨摹的。但臨碑不可呆臨，必須經常揣摸墨跡（影印本即可），才能看出古人用筆的起收轉折、輕重疾徐。譬如臨寫《化度寺碑》，同時經常看蔡襄《謝賜御書詩表》（上海書畫出版社出版的《書法自學叢書》中載有此帖），體會一下董其昌的看法。又譬如臨寫顏真卿《多寶塔感應碑》到了一定程度，再經常看蔡君謨的《自書詩》、《蒙惠帖》、《澄心堂紙》，可以體會到蔡的行楷多從顏書而來。臨摹《多寶塔感應碑》，最好是宋拓「鑿井見泥」中「鑿」字不損本（故宮博物院藏、文物出版社印行），因為宋拓本還保存許多近乎行書連筆牽絲的筆道，更容易看出繼承發展的關係。練習楷書使點畫間架達到鞏固的程度，然後漸入行、草領域，這是學書的正道。

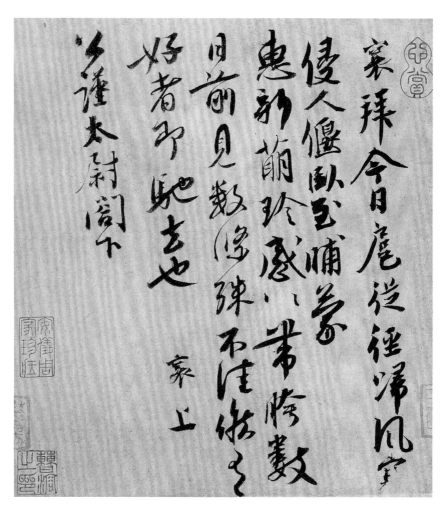

北宋蔡襄《扈從帖》

北宋 黃庭堅諸上座帖卷

　　大草書，真字跋尾，筆勢如古藤虯結，所謂錐畫沙者似。之後吳寬、梁清標題。《石渠寶笈》為摹懷素帖。經賈似道、嚴嵩藏文嘉籍。嚴氏《書畫記》云，前作草書，師懷素頗逼真，皆禪語也。舊藏於一佛寺，李範庵獲之。枝山草書多出於此。自明以來已譽為黃書第一。

<div align="right">

——《叢碧書畫錄》

</div>

紙本　草書
縱 33 釐米　橫 729.5 釐米
現藏故宮博物院

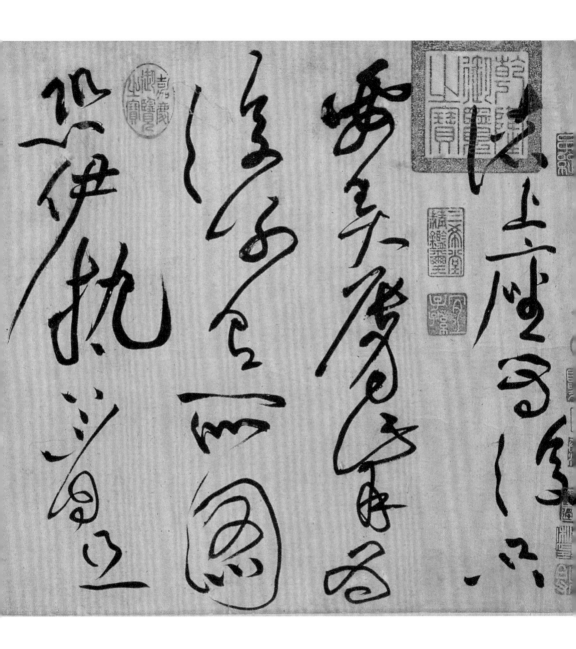

識時嘗垂手，諸上座
時嘗接手（以下點去
十六字），十方諸佛諸
善知識垂手處合委悉
也，甚麼處是諸上座
接手處，還有會處會
取好，莫未會得，莫
道惣是都來圓取，諸
上座傍家行腳，也須
審諦，着些子精神，
莫只藉少智慧，過卻
時光，山僧在眾見此
多矣，古聖所見諸境，

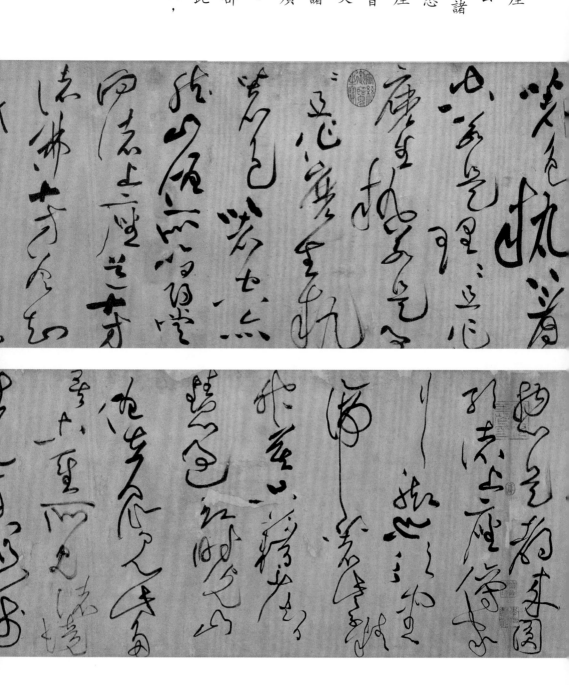

諸上座為復只要弄脣
嘴，為復別有所圖，
恐伊執著，且執著甚
麼，為復執著理，執
著事，執著色，執著
空，若是理，理且作
麼生執，若是事，事
且作麼生執，著色，
著空亦然，山僧所以
尋嘗向諸上座道，
十方諸佛，十方善知

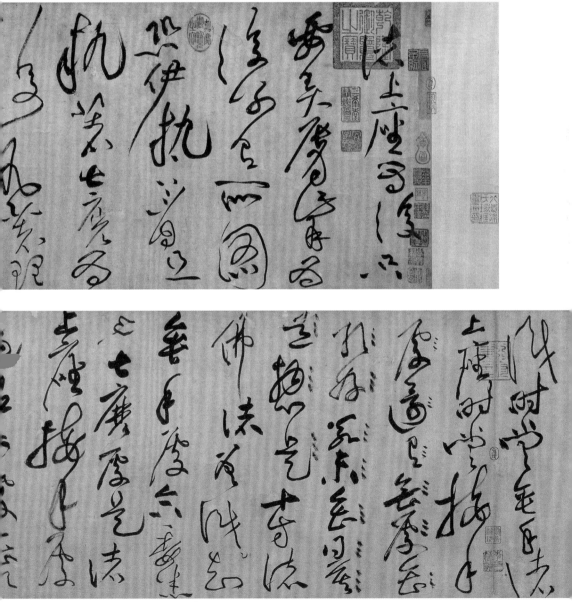

也，因甚，卻向伊
道，汝甚解，何處是
伊解處。汝甚解，何處是
分中，便點與伊，
莫是為伊不會問，卻
反射伊麼，決定非此
道理，慎莫錯會，除
此兩會，別又如何商
量，諸上座若會得此
語也，即會得諸聖惣
持門，且作麼生會，
若會得一音演說，不
會得隨類各解，怎麼
道莫是有過無過，說
麼莫錯會好，既不恁
麼會說一音演說，

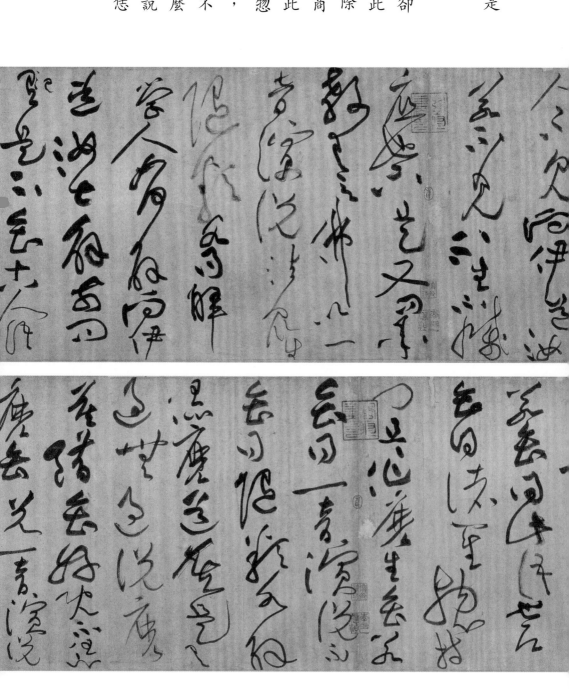

唯見自心，祖師道，
不是風動幡動，風動
幡動者心動，但且
恁麼會好，別無親
於親處也，僧問，如
何是不生滅底心，
向伊道，那個是生滅
底心，僧云，爭奈學
人不見，向伊道，如
汝不見，不生不滅底
也不是。又問，承教
有言，佛以一音演説
法。眾生隨類各得
解，學人如何解，向
伊道，汝甚解前問已
是不會古人語

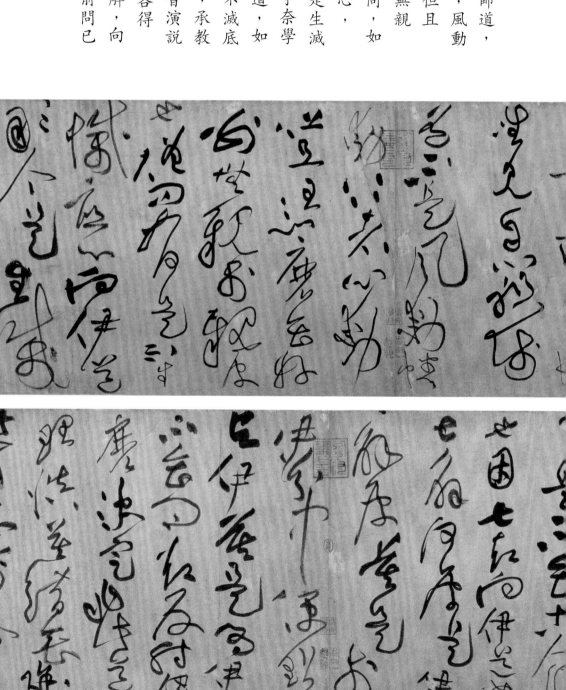

一篇，遺吾友李任
道，明窗淨几，他日
親見古人，乃是相見
時節。山谷老人書

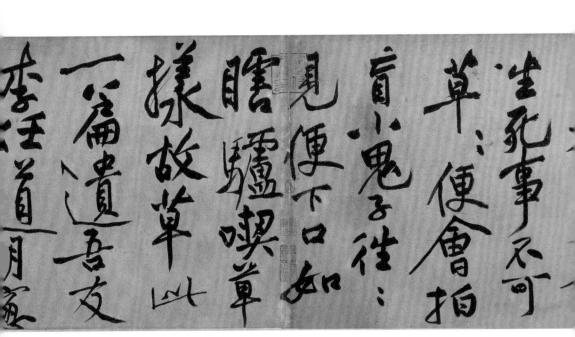

隨類得解，有個下落，始得每日空上來下去，又不當得人事，且究道眼始得，古人道，一切聲是佛聲，一切色是佛色，何不且恁麼會取。此是大丈夫出生死事，不可草草便會。拍盲小鬼子往往見便下口，如瞎驢吃草樣。故草此

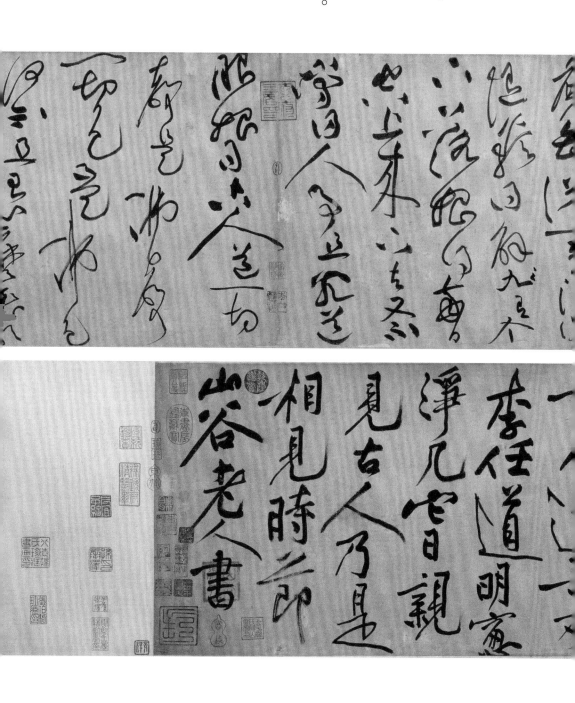

黃庭堅（1045—1105 年），字魯直，號山谷道人、涪翁，分寧（今江西修水）人。宋英宗治平四年（1067 年）進士，哲宗朝，以校書郎職任《神宗實錄》檢討官，遷著作郎。後因修《神宗實錄》不實之罪遭貶。徽宗繼位後，亦幾度起落，曾官至吏部員外郎，終卒於宜州（今廣西宜縣）。與秦觀、張耒、晁補之遊蘇軾門下，時號「蘇門四學士」。工詩，追求奇拗詩格，為「江西詩派」創始人。擅書，書風奇異，以雄健著稱於世，與蘇軾、米芾、蔡襄並稱「宋四家」。其草書繼張旭、懷素之後，達到了一個新的境界。《山谷自論》云：「余學草書三十餘年，初以周越為師，故二十年抖擻俗氣不脫，晚得蘇才翁、子美書觀之，乃得古人筆意。其後又得張長史、僧懷素、高閒墨跡，乃窺筆法之妙。」有《山谷集》行世。

此卷共九十二行四百七十七字。是黃庭堅為友人李任道錄五代金陵僧人文益的語錄。李任道，名仔，本梓人，寓江津二十餘年。黃庭堅於北宋元符年間貶於戎州，元符二、三年間，曾有與李任道應和之詩數首，此帖可能書於此時。所書語錄部分為大草書，筆勢雄暢沉穩，字法奇宕，繼承唐人懷素草書而有變化，顯示出書者懸腕攝鋒運筆的高超書藝。後自識部分為大字行書，筆畫舒展渾勁，結字內緊外鬆，有瀟灑自如的風緻。一卷書法兼備二體，相互映襯，尤為罕見，是其晚年傑作。署款「山谷老人書」，鈐「山谷道人」印。

卷後有明吳寬、清梁清標題跋。經南宋高宗內府、賈似道，明代李應禎、華夏、周亮工，清代孫承澤、王鴻緒、乾隆內府收藏，至清末流出宮外，為張伯駒先生所得。

《寓意編》、《真賞齋賦註》、《鈐山堂書畫記》、《清河書畫舫》、《清河見聞表》、《式古堂書畫匯考》、《庚子銷夏錄》、《石渠寶笈》等書著錄。鑑藏印記：南宋紹興內府、賈似道，元代危素，明代李應禎、華夏、周亮工，清代孫承澤、梁清標、王鴻緒，嘉慶、宣統，及近代張伯駒等諸家印。

宋黃山谷《諸上座》與張旭《古詩四帖》

謝稚柳

　　黃山谷草書《諸上座》卷是書法史上的劇跡，所見山谷草書凡四：
《藺相如傳》、《李白憶舊遊》、《劉禹錫竹枝詞》與此卷。《李白憶舊遊》
與《劉禹錫竹枝詞》所書時期大致相近，故情態亦相近。而《諸上座》
為其晚年筆，筆勢亦最高妙。

　　明清以來論山谷草書，無不以為出於懷素。沈石田稱「山谷書法，
晚年大得藏真三昧。」祝枝山讚歎為「馳驟藏真，殆有脫胎之妙。」沈
與祝都是特擅山谷書體的。吳寬也說它出於懷素。清初的大鑑藏家梁
清標更直截了當說是「此卷摹懷素書」。總之，說山谷草書歸宗懷素
是系無旁出的。

　　黃山谷在元祐九年（1094年）所書草書《釋典》，時山谷年五十，
後有元虞集的跋語：「余在翰林時，暇日同曼碩揭公過，看雲堂吳大宗
師以古銅鴨焚香，嘗新杏，因出黃太史真跡，適松雪趙公亦至，謂山
谷公得張長史圓勁飛動之意；今觀此卷，信不誣矣……」

　　今日與《諸上座》展卷瞻對，也不免有虞集的「信不誣矣」之感！

　　山谷每論書，幾乎言必稱張旭，真是情見乎辭了。他曾說：「懷
素暮年乃不減長史，蓋張妙於肥，藏真妙於瘦。」又說：「懷素草工瘦，
而長史草工肥，瘦硬易作，肥勁難得也。」又說：「張長史作草，乃有
超軼絕塵處，以意想作之，殊不能得其彷彿。」又說：「予學書三十

唐代張旭草書《古詩四帖》（局部）

年……其後又得張長史、僧懷素、高閑墨跡，乃窺筆法之妙。」由此可見，山谷論書對張旭之服膺，自己作草也是臨書神馳的。山谷在論證當時所傳張旭《千字》時，他說：「張長史千字及蘇才翁所補，皆怪逸可喜，自成一家，然號為長史者，實非張公筆墨。余中年來稍悟作草，故知非張公書。後有人到余悟處，乃當信耳。」看來，山谷這一論證，在當時是孤立的，他有些慨然了。山谷又說：「……一如京洛間人傳摹狂怪字不入右軍父子繩墨者，皆非長史筆跡也，蓋草書法壞於亞棲也。」亞棲，是唐昭宗時和尚，善書法，以得張旭草書筆意著稱。曾對殿庭草書，兩次受賜紫袍，是當時受到皇帝青睞的賜紫沙門名書

家。可知山谷所說的「一如京洛間人傳摹狂怪字」，是屬於亞棲或更不如亞棲之類的貨色。而張旭的草書法，就壞在這個官和尚手裏。山谷敢於抨擊從亞棲到京洛間人，正由於他對張旭草書的真知灼見。可見山谷的草書，不僅出於懷素，更主要的是張旭。沈石田、祝枝山只認識懷素，而不知道張旭之所在。「斯人已云亡，草聖秘難得。」儘管草聖為歷代所稱說不休，但它的真面目，久矣夫生疏寥落不為人所省識。因而追源山谷草書，動輒是懷素，不能有一語及於張旭，對山谷自己的評述，也無可申引，這對山谷草書的探本溯源，是不無遺憾的。

　　山谷與張旭是有鮮明跡象可尋的。在於《諸上座》之與張旭《古

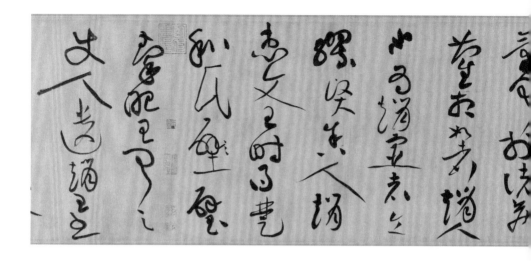

詩四帖》。《古詩四帖》說是張旭所書，是耶非耶，自明以來，也是論說紛紜。如果說《古詩四帖》不是張旭而是亞棲乃至京洛間人之類的偽跡，那麼，這些人都是在山谷的排斥之列，山谷又如何可能吸取他們的書勢呢？山谷在元符三年（1100 年）所書的《李致堯乞書卷》後云：「……書尾小字，惟予與永州醉僧能之，若亞棲輩見，當羞死……」這便是山谷對亞棲輩書格所持的態度。在明代為董其昌承認是張旭草書《煙條詩》，詹景鳳認為是宋僧彥修的偽跡。亞棲的草書，已不可見，而彥修的草書，至今尚傳有石刻，試看其哪一點與《古詩四帖》的形體風規有共同之處？遑論它的藝術特性！

以論山谷的草書，從並世流傳的四卷中，引人入勝地發現他的書體是張旭多於懷素。主要是從張旭的藝術規律所引申與發抒而來，這是很明顯的。因為懷素的行筆與結體平而張旭奧，雖然山谷書筆的形象，既不是懷素，也不是張旭，然而《諸上座》卻特殊地顯示着懷素尤其是張旭的習性與形象的同一。其中有若干字與《古詩四帖》可謂波

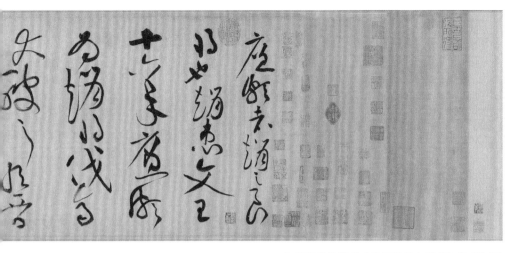

瀾莫二（現在《古詩四帖》與《諸上座》都有印本，傳播較廣，隨時可以看到，故不再瑣瑣詳列），因此，可以證明山谷草書之源出於張旭，而《古詩四帖》從而也可以證明其為張旭所書。這正是從兩者相互引證而來的。

山谷評蘇東坡所書的《黃州寒食詩》云：「此書兼顏魯公、楊少師、李西台筆意。」是指的筆墨情意，是超乎象外的，是藝術境界的融會，可以意會而言傳難。所以山谷對張旭《千字》，有「到余悟處」之歎。而《諸上座》之於《古詩四帖》的淵源關係，不僅在情意之間，而且是有鮮明跡象可尋的。

山谷評述張旭草書，並未涉及見到過《古詩四帖》，自然不能肯定《古詩四帖》當時是否被山谷所親見。然而，張旭的這一形體與風規，應該也同樣見於他的其他墨跡中，不可能為《古詩四帖》所獨有，這是很顯然的。

南宋 朱勝非杜門帖頁

　　共九開，有項子京收藏諸印。第一開，為勝非書，曾刻《玉虹堂法帖》，另一開下署款「何」字，或係孫何，餘人不詳。

<div style="text-align:right">—— 《叢碧書畫錄》</div>

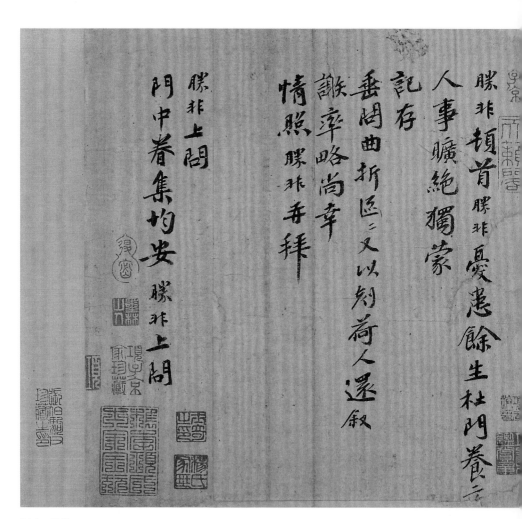

紙本　行楷
縱 28.7 釐米　橫 28.6 釐米
現藏故宮博物院

朱勝非(1082—1144年)，字藏一，蔡州（今河南汝南）人。北宋徽宗崇寧二年（1103年）進士及第。累官至尚書右僕射、同中書門下平章事，兼知樞密院事。曾勸進趙構即帝位，支持北伐抗金。秦檜為相時，朱勝非與其不合，於紹興五年（1135年）「引疾歸」，自此廢居八年乃卒。謚忠靖。擅詩文，著有《秀水閒居錄》，《宋史》有傳。

此帖是一封書札。書法略仿蘇軾，稍欠工穩，是朱勝非晚年作品。行文內容來看，即其廢居八年期間所作。

是帖刻入《玉虹堂法帖》，曾經明項元汴、清高士奇、近人張伯駒等收藏。鑑藏印記：子京、天籟閣、項元汴印、項子京家珍藏等。

釋　文：

勝非頓首，勝非憂患餘生，杜門養□，人事曠絕，獨蒙記存，垂問曲折，區區又以刻荷，人還敍謝率略，尚幸情照，勝非再拜。勝非上問門中眷集均安，勝非上問。

南宋 **吳琚雜詩帖卷**

　　所書詩句，或四句完整，或前後殘缺。末押默盦印。後隔水曹溶跋謂為米書。另見吳書詩一冊，詩亦多缺首尾，默盦印亦同。蓋同時所書若干紙，為後人分裝，遂不復合。默盦印應即吳氏自號印。吳氏學米書，殆可亂真。此卷尤得米書神髓，故曹溶直以為米書。然世傳米書尚多，吳書卻罕覯。

<div align="right">

——《叢碧書畫錄》

</div>

紙本　行書
第一段縱 25.6 釐米　橫 20.5 釐米
第二段縱 22.6 釐米　橫 18.1 釐米
第三段縱 24.0 釐米　橫 16.2 釐米
第四段縱 25.2 釐米　橫 19.4 釐米
第五段縱 26.1 釐米　橫 24.2 釐米
第六段縱 25.1 釐米　橫 23.0 釐米
現藏故宮博物院

釋文：

一　青山自是絕色，無人誰與為容。說向市朝公子，何殊馬耳東風。

二　寄語庵前抱節君，三君到處合相親。寫真雖是文夫子，我亦真堂作記人。

青山白云珑色爱人達

云而言况向青郁等月

理一了东風

云深庵古松茂男

之君高变三招親寫

其隆光又支子家主其

岩化記人

四、擢天門，費厚
坤。直帝閣，鬱
孤寨。污鰲黿，
崑崙（缺一字）。
一峰蹲，勢雄尊。
恍仙村，鸞鶴翩。
樓觀掀，金碧紫
（此字點去）繁。
出（下缺）。

七、扶桑升朝暉，照
此高台端。高台
多妖麗，濬房出
清顏。淑貌耀皎
□，惠心清且閒。
美目揚（下缺）。

八、一尾追風抹萬蹄，
昆侖玄圖謂朝
隮。首（此字點
去）回看世上無
伯樂，卻道鹽車
勝月題。

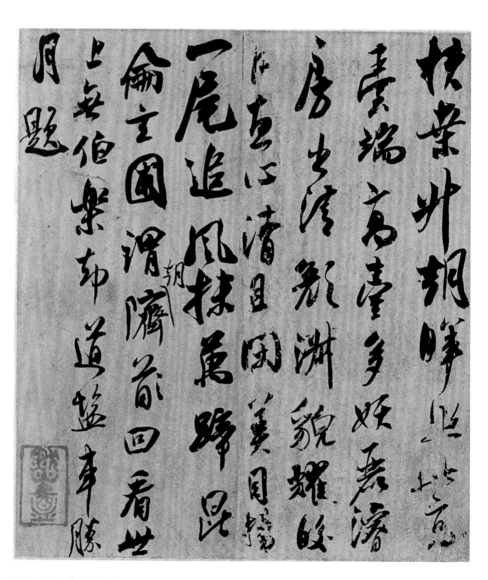

五、將欲移。芳樹垂
綠葉，清雲自逶
迤。四時更代謝，
日月遞差馳。徘
佪空（下缺）。

六、回身入空房，託
夢通精誠。人欲
天不達，何懼不
合并。

九、謁帝承明廬，逝
將歸舊疆。清晨
發皇邑，日夕過
首陽。伊洛廣且
深，欲濟川無梁。

十、慮澹物自輕，意
愜理無違。寄言
攝生客，試用此
道推。

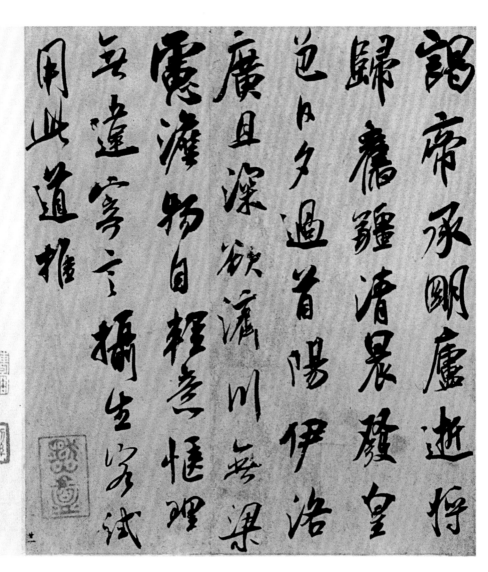

吳琚（生卒年不詳，主要活動於宋孝宗至寧宗時），字居父，號雲壑，汴梁（今河南開封）人。宋高宗吳皇后姪。寧宗慶元年間以鎮安節度使留守建康府，遷少保，世稱「吳七郡王」，卒諡忠惠。平生「性寡嗜好，日臨古帖以自娛，字畫類米芾。」在繼承米氏書風的書家中，吳氏是最得其三昧的一位。陶宗儀《書史會要》稱：「琚字畫類米芾，以詞翰被遇孝宗，大字極工。」董其昌評：「琚書自米南宮外一步不窺。」、「書似米元章，而俊俏過之。」著《雲壑集》，刻《玉麟堂帖》。《宋史》有傳。

　　詩帖冊頁裝，書於十紙上，裱為六段，其中數帖文詞不全。書前人五言、七言絕句、律詩不一。書法極像米芾，做到了隨心所欲而又不離米書規範的境地，但與米書相比，稍嫌圓熟，結體略微緊斂，用筆稍加肥厚，有米書之俊逸，缺乏米書恣肆瀟灑之態。尾紙有清人曹溶題跋，稱此帖乃米芾所書，係誤斷。

　　曾經清張應甲、曹溶鑑藏，民國歸張伯駒。鑑藏印記：默盦、曹溶之印、潔躬、張伯駒印、京兆等。

元　趙孟頫千字文卷

　　是卷《墨緣匯觀》著錄。筆力沉厚，有章草
意，為子昂晚年之跡，趙書之精者。
　　後柳貫大草書跋，亦具飛舞之姿。

　　　　　　　　　　　—— 《叢碧書畫錄》

紙本　草書
縱 24.1 釐米　橫 240.6 釐米
現藏故宮博物院

天地玄黃　宇宙洪荒　日月
盈昃　辰宿列張　寒來暑往
秋收冬藏　閏餘成歲　律呂調陽
雲騰致雨　露結為霜
金生麗水　玉出崑岡　劍號巨闕
珠稱夜光　果珍李柰　菜重芥薑
海鹹河淡　鱗潛羽翔
龍師火帝　鳥官人皇　始制文字　乃服衣裳
推位讓國　有虞陶唐

弔民伐罪　周發殷湯
坐朝問道　垂拱平章
愛育黎首　臣伏戎羌
遐邇一體　率賓歸王
鳴鳳在竹　白駒食場
化被草木　賴及萬方
蓋此身髮　四大五常
恭惟鞠養　豈敢毀傷
女慕貞潔　男效才良
知過必改　得能莫忘
罔談彼短　靡恃己長
信使可覆　器欲難量
墨悲絲染　詩讚羔羊
景行維賢　克念作聖
德建名立　形端表正
空谷傳聲　虛堂習聽
禍因惡積　福緣善慶
尺璧非寶　寸陰是競
資父事君　曰嚴與敬

庶幾中庸勞謙
謹勑聆音察理鑒貌辨色
貽厥嘉猷勉其祗植
省躬譏誡寵增
抗極殆辱近恥林皋幸即
兩疏見機解組誰逼
索居閑處沈默寂寥
求古尋論散慮逍遙
欣奏累遣慼謝歡招
渠荷的歷園莽抽條
枇杷晚翠梧桐蚤凋
陳根委翳落葉飄颻
遊鵾獨運凌摩絳霄
耽讀翫市寓目囊箱
易輶攸畏屬耳垣牆
具膳餐飯適口充腸
飽飫烹宰飢厭糟糠
親戚故舊老少異糧
妾御績紡侍巾帷房
紈扇圓潔銀燭煒煌
晝眠夕寐藍筍象床

弦歌酒讌接杯舉觴
矯手頓足悅豫且康
嫡後嗣續祭祀蒸嘗
稽顙再拜悚懼恐惶

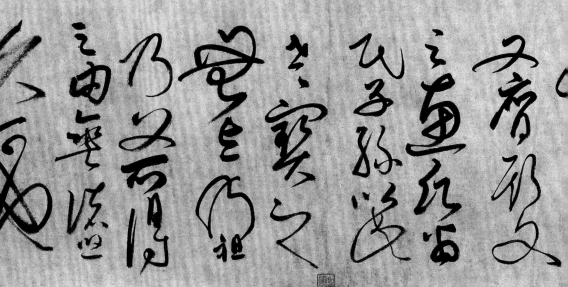

趙孟頫（1254—1322 年），字子昂，號松雪道人，別號水精宮道人、鷗波。吳興（今浙江湖州）人，人稱趙吳興。宋太祖第四子秦王趙德芳十世孫，入元後應聘入仕，被遇五朝，歷官翰林學士承旨、集賢學士，封榮祿大夫，故世又稱趙學士、趙承旨、趙集賢、趙榮祿。卒後追封魏國公，謚文敏，後世也稱為趙魏國、趙文敏。他詩文音律無所不通，書畫造詣極為精深。在書法史上他是「元初三大家」之首，能洞察前賢書法之深奧，得其神趣，變幻出入於古法之中，兼收前人之長，融會貫通，自成一體，有稱「趙體」。在繪畫史上他是元代的畫壇領袖。繪畫取材廣泛，技法全面，山水、人物、花鳥無不擅長。其繪畫、書風和書學主張對當代及後世影響巨大而深遠。

本卷錄南朝周興嗣所撰《千字文》，署款「子昂」，鈐「趙氏子昂」、「松雪齋」二印，卷前後鈐「趙」、「大雅」、「松雪齋圖書印」三印。歷代書法家書寫《千字文》者很多，其中年代最早、最著名者是陳、隋間的智永和尚。趙孟頫是繼智永之後，書寫《千字文》較多且最有名者，自稱「二十年來寫《千文》以百數」。從現存的七八種作品來看，大致可分成臨作和創作兩大類。前者書寫的年代較早，後者則多作於其書風成熟之後。此作風貌爽利硬朗，功力純熟，然點畫略顯單調，且多硬峭之筆，結字亦少虛和柔潤姿致，而多章草體勢。清人安岐評價：「此書體勢圓熟，轉折峻峭而兼章草。雖宗智永，與往昔所見迥別，乃公之變筆也。評者謂文敏天資既高，學力淵深，未有不神而化者，此卷良是。」尾紙有元代著名學者柳貫的草書長跋。

本卷曾藏乾隆內府，民國時為張伯駒所得。《墨緣匯觀》、《石渠寶笈》、《選學齋書畫目》著錄。鑑藏印記：石渠寶笈、儀周鑑賞、載銓私印、墨林、乾隆御覽之寶、安儀周家珍藏、京兆、景賢精覽、安岐之印、張伯駒父珍藏之印等。

趙孟頫書法叢考

劉九庵

一、趙孟頫墨跡的署款和鈐印

　　趙孟頫（1254—1322 年），字子昂，號松雪道人、鷗波、水精宮道人，吳興（今浙江湖州）人。至元二十三年（1286 年）由程鉅夫的推薦仕元後，二十四年任奉訓大夫、兵部郎中，二十九年出為同知濟南路總管府事。成宗大德三年（1299 年）升集賢直學士、江浙等處儒學提舉。武宗至大三年（1310 年）召至京師為翰林侍讀學士。仁宗即位，升集賢侍講學士、中奉大夫。延祐三年（1316 年）十月拜翰林學士承旨、榮祿大夫。六年（1319 年），得請南歸回家。英宗至治二年（1322 年）六月十六日卒，年六十九歲。

　　趙孟頫書法作品上的署名和字號，以時期的早晚和所書內容的不同，也隨之而異，即使同時寫同一內容，也由於求書者的不同而有所區別。趙氏書法的早晚，當然要從用筆結體逐漸變化的形質來識別。而所署名字、款識，雖寥寥數字，從不同書寫的變化中，不僅可分時期的早晚，還能辨其真偽。

　　今從傳世墨跡來看，至元到元貞（1286—1296 年）時期的作品，署款的特點，是孟頫的「孟」字上部「子」字一橫特長。自大德元年（1297 年）始，「孟」字橫筆短了，豎鈎還改寫成斜側的一點。這種署

名寫法直至晚年未改。至元二十六年（1289年）及二十八年（1291年）還曾一度將「孟」字寫成「孟」，見於題錢選《八花圖》卷和寫與石民瞻《過秦論》卷中。大德元年，行書《歸去來辭》卷（上海博物館藏），「孟頫」寫作「孟俯」，這一「俯」字寫法，還見於宋拓《黃庭經・樂毅論》冊中的一行觀款「皇慶二年春仲，閱於苕溪舟中，俯」。在其行楷書中所寫的「頫」字，「兆」字的右半作弧形，儼如曲索折釵之狀，始終如一，似未見作豎橫如「𠃌」者。相傳小楷《度人經》卷，「兆」字末筆硬折，其為偽跡無疑。作品署全名銜的多見之於碑銘誌記，雖有不署年月者，但從其官階即可知屬於何期所書。其次是寫經和信札以及題跋之作署名者多，此外大都署「子昂」二字。其本籍，未仕元以前曾署「大梁趙孟頫」，見於評宋人十一家書帖；「開封趙孟頫」，見於與其甥張景亮草書千文卷；仕元之後即一直署「吳興」了。「松雪道人」一號的起源，因趙氏蓄古代名琴二：一名「大雅」，一名「松雪」，即以大雅堂、松雪齋來命名，故亦號松雪、松雪道人、松雪翁。「水精宮道人」一號，以湖州四面皆水，楊漢公守湖州詩有「溪上玉樓樓上月，清光合作水晶宮」之句，其後遂以湖州為水晶宮，古今皆因之。清初詩人王士禛詩云：「吳興清遠我夢到，水精宮在玻璃波。」按趙氏此號，多署於寫經之作或偶鈐此印於繪畫上，均作「水精宮道人」，從未見作「晶」者。「鷗波」一號，見於所作《鴛鴦圖》，款署「松雪道人寫生於吳興鷗波亭上」，蓋為其臨池作畫之所。

趙孟頫在自書作品上的鈐印，目前所見過的不同印文約有二十餘方，大多是朱文。白文印僅見四方，亦很少重鈐。而朱文印鈐於作品上最多的，要算大德四年（1300年）為盛逸民所寫行書《洛神賦》卷了。款左一行連鈐七方：「趙」字方印，「大雅」長方，「趙氏子昂」、「澄

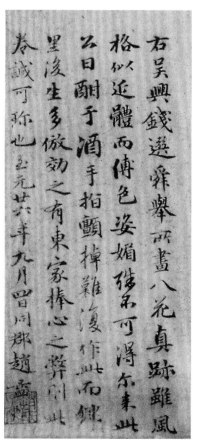

元代趙孟頫題錢選《八花圖》卷

懷觀道」、「趙孟頫印」均方,「松雪齋」
長方,「水精宮道人」大長方。以故宮
博物院藏品為例,「趙氏子昂」、「孟頫」
二印見於跋唐人神龍本《蘭亭》卷,「臣
孟頫」印見於自書《萬壽曲》卷,「水
精宮道人」長方印見於延祐七年(1320
年)所書《道經生神章》卷。至於印章
鈐蓋的部位規律,「趙」字方印多鈐於
開首正文右上角,右下角則鈐「大雅」
長方印。款識下鈐用最多的,要屬「趙
氏子昂」一印。清代翁方綱對此印做了
考證。王羲之書《瞻近帖》唐人摹本,
前端殘缺,趙孟頫補書,翁氏跋云:
「每觀趙文敏真跡,必驗其印,此『趙
氏子昂』紅文銅印,其上端不甚平正,
『子』字篆圈之頂,其靠上銅邊偏左偏
右,皆有微凹入內之痕,方是真者,
以此鑑定真跡,萬無一失。」(見《辛
丑銷夏記》卷一)此論該印損傷後的狀
況,是正確的。但論述不夠全面,因在
未損以前四周邊際乃是橫平豎直的。
今從作品驗證,大德五年(1301年)正
月初八為明遠書《前後赤壁賦》冊和秋
日題陳琳作《溪鳧圖》,所鈐此印上端

橫線還是平直的，原冊軸均存台北「故宮博物院」。大德六年（1302年）十一月所作的《水村圖》卷，上橫邊線已經向內微凹了。所以不能執一說不分時間而定作品的真偽。再如《三希堂法帖》中所刻趙氏五冊法書，凡鈐此一印記的，時間不論早晚，一律刻出橫直的刀痕，可見以石刻來驗印記是不足徵信的，碑銘誌記一類刻石的作品，大都不鈐印。延祐七年所書《杭州福神觀記》卷，所鈐的趙氏諸印，乃後人鈐蓋的偽印。此亦真跡上鈐偽印的一例。

二、趙孟頫書偽作簡析

　　元明以來書法家的墨跡偽品，其為數之夥，傳佈之廣，似莫逾於趙孟頫和董其昌二人。據明代常熟詩人畫家鄧蛓（黻）跋趙孟頫致季淵（宗源）信札後云：「趙魏公（孟頫）書，世多偽筆，予聞浙東西、江東仿公書者四百餘家。今以公手筆較之，始覺天駿行空，馳驟與凡馬遠矣。」清代鄭燮小楷書與小翁論書詩首云：「國初書法尚圓媚，偽董（其昌）偽趙（孟頫）滿街市。」可見偽跡流傳之廣。再如明清以來的法書著錄和各種「匯帖」的拓本中，也有些偽跡混雜在內。當然在偽品中，亦存在書法水平高下之分，而作偽的方法、形式也是多種多樣的。還有些對臨或背臨的作品，本不屬於作偽之列，但被後人加工改動，又成為偽跡了。似此種種，自宜辨別清楚，弄清是非，去偽存真，以還作品的本來面目。今試舉數例，名為真跡，實乃偽作，簡析如下。

　　趙孟頫《六體千字文》卷，白紙本，文後小楷款署：「延祐柒（七）年秋九月廿四五日，吳興趙孟頫書此千文，敬為湖山先生壽。」卷前後有明韓逢禧、董其昌，清陳奕禧、沈宗敬題跋。《石渠寶笈》著錄。明代書畫評論家詹景鳳著《東圖玄覽集》中說：「趙承旨《六體千文》，

為篆，為分，為章，為楷，為行（原無），為草。蓋當時書為時相誕辰觴，雖真而非得意筆，僅僅能品而已。」韓逢禧於崇禎十五年（1642年）跋讚此卷說：「真草悉仿智永禪師，端莊縝密。鐘鼎小篆，章草八分，體兼眾善，俱入神品。信為趙書天下第一，誠希代之寶也。」清代鑑藏家安岐《墨緣匯觀》中記其所藏《草書千字文》卷（原作藏故宮博物院）後復說：「又《六體千文》一卷，泰興季氏（振宜）藏本，白宋紙，書非魏公真跡，類俞紫芝（和）。」從以上三家的鑑評來看，韓氏認為真而精的神品，詹氏認為雖真而非得意筆的能品，安氏則認為非趙氏筆，疑似俞和仿書。這三種不同的看法，究以何種比較正確呢？詳察原作六體的用筆書勢，楷、隸、章草運筆稚弱板刻，尤其是楷書，多用側鋒，無趙氏篆籀遺意，結體既不同於早中期，也有異於晚年。安氏定為非趙真跡，可為定論。至於類似俞和之說，亦尚難置信。以有元一代書家，除極少數外，大都受趙氏的影響，兼長眾體。其中俞和所書，尤深得松雪筆意，臨摹之精，幾可亂真。如所臨寫《急就章》卷，長期以來被誤定為趙孟頫真跡，並刻入《三希堂法帖》中。俞和臨《定武禊帖》卷，文後楷書款識：「至正廿年歲在庚子孟夏十三日，桐江紫芝生俞和子中臨於黃岡之康園。」款後復以章草書題「張貞居題高侍郎畫山水圖詩韻」一段。此一卷中具備三體，如楷書之端莊，行書之沉着，章草運轉自如變態多樣，自非《六體千文》書卷所可比擬。然而亦有人懷疑為俞氏早年臨仿之筆。今據《六體千文》所署年款「延祐七年」來推算，俞和生於大德十一年（1307年），是年虛齡十四，不可能兼書六種形體的長卷。此《六體千文》既非趙氏真跡，亦非俞氏臨仿，出自何人手跡，還待深入研究。而原本曾於1931年由古物陳列所印行，1979年復由文物出版社影印，此書具六體，頗

受歡迎，但均未說明非趙氏筆，故後人撰文引用時尚沿其誤。如潘伯鷹著《中國書法簡論》中評述趙氏寫字速度之快說：「他每日可以寫小楷一二萬字。故宮影印他所寫的《六體千字文》是兩天寫完的。」即為一例。《元史》本傳稱趙氏「篆、籀、分、隸、真、行、草，無不冠絕古今。」而傳世遺跡，隸書尚未一見，篆書多見於碑誌題額，唯真、行、草書流傳最多。據吳升《大觀錄》載，趙氏於延祐六年（1319年）曾為焦彥實書《四體千文》卷，後有張雨、唐棣二跋。至正七年（1347 年）黃公望題趙氏《行書千文》卷云：「經進仁皇全五體，千文篆隸真草行。當年親見公揮灑，松雪齋中小學生。」據此可證趙氏亦寫過五體千文。惜此二卷未知流散何處，未得寓目。趙氏書碑篆額，字數最多者，為延祐六年所書《仇公（鍔）墓碑銘》，額題「有元故奉議大夫福建閩海道肅政廉訪副使仇府君墓碑銘」二十四字。其他篆額題記，字有大小，體有肥瘦，亦多變態。而以篆體書碑的，據《碑帖敘錄》載：「《新建廟學碑》李師聖撰，趙孟頫書。趙孟頫所書碑碣，見於世者，以此碑為最先，其以篆書碑，惟見此一石，石在山東利津縣。至元三十年刻，為四十歲壯年時所書。書名自此日大，應他人作楷、行書之求，已不勝其煩，故不復輕作篆，間有篆書小品而已，豐碑絕無。」此亦正如吳興姚式題趙氏至元二十八年為石民瞻書《過秦論》云：「子昂善書名世，求者紛至，輒搔首稱苦，然卒不能不為之書，民瞻蓋所樂與者。」為了書寫便捷，輒以行楷應之，篆書之少蓋由於此。如能將傳世碑銘誌記等所書篆額，匯集影印，庶亦可成為集趙氏篆書之大成。但在書碑篆額中，亦有需待研究者。例如延祐三年（1316年）行楷書《龍興寺帝師膽巴碑》的篆額「大元敕賜龍興寺大覺普慈廣照無上帝師碑」六行十八字，其篆筆結構不具中正勻稱的法度，如第

三、四行的「覺」、「慈」二字，其他字的運筆亦多方折，少於婉轉，如「賜」、「牛」、「普」等字，與趙氏中晚年篆額的寫法迥不相侔。其次是署款「臣趙孟頫奉敕撰並書篆」的「篆」字，從書法的行氣和連貫性來看，並非同時所書，且文理上亦不通順，此「篆」字當為後來所添寫。由此互證前端的篆額蓋出自他人手跡。

《篆書千字文》卷，描金花欄細絹本，《石渠寶笈續編》著錄，乾隆標題：「子昂法書天下第一」。文後款署：「大德元年三月十日，臣翰林學士承旨趙孟頫奉敕繕書。」此卷後歸張伯駒先生，並著錄於《叢碧書畫錄》中，小字篆書尚精工，但乏趙氏篆筆法度，此乃老舊偽本。其最明顯的破綻，在於他的署銜。按大德元年趙氏官階應署作「太原路汾州知州兼管本州諸軍」。而「翰林學士承旨」的結銜，則是延祐三年（1316 年）累遷此官階時才開始署用的。豈有中期（1297 年）而預書晚期結銜之理。

《章草急就篇》冊，碧絲欄紙本，《石渠寶笈》著錄，刻於《三希堂法帖》中，款署「大德癸卯八月十二日吳興趙孟頫」，下鈐「趙氏子昂」一印，後有「至元辛卯十二月廿八日，濟南周密公謹、漁陽鮮于樞伯機同觀於困學齋之東軒」一段題記。後又小楷書論章草字源七古詩五行。按此《章草急就篇》冊，一向定為趙孟頫真跡，並見於各家著錄。但詳察書勢和詩題內容，發現此冊實屬俞和一手臨寫。據以往所看到的臨寫本，大都臨者署款於最後，此冊卻將名款署於詩中，謂「書法一一手可捫，和今學之自有元。要與此書繼後昆，庶使學者知本根。慎勿輕視保爾琨。」這樣的詩題是易被忽略書者的，因而一直定為趙孟頫書，並加鈐「趙氏之昂」偽印。鮮于樞題識觀款乃題其他作品，俞和亦移臨於此。其為俞氏臨寫的另一明證，即前幅首行上鈐「特健

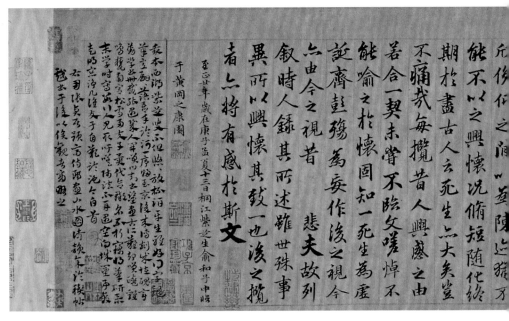

元代俞和《臨定武蘭亭序》卷

「藥」朱文長方印，下鈐「神融筆暢」白方印、「臨池清賞」朱方印，後鈐「清隱齋」白方印。這些印章在俞氏書跡中是經常鈐蓋的，如他所臨的《定武禊帖》卷，即鈐上了這幾方印，並且寫了「特健藥」三字，以寓「其書合作者」之意。以前出版的《章草急就篇》說明，誤將以上印章列為收傳印記。此冊為俞和的臨寫，自可一目了然，毋庸置疑了。此亦可謂下真跡一等。察其用筆勁挺，骨勝於肉，不及趙氏的筆法剛柔適度，肥瘦得中。

《臨皇象急就篇》卷，紙本，《石渠寶笈二編》著錄，現藏遼寧省博物館，並影印於館藏法書集中。行書款一行：「至大二年九月既望，子昂臨。」下鈐「趙氏子昂」朱方印一。後有明初永樂元年（1403年）六月吳僧道衍（姚廣孝）行書題，同年六月盧陵解縉行草書，七月昆

陵王達楷書識，八月豫章張顯章草書，清初沈荃行書題識。此卷書法
與以上俞和所臨本相比，其運筆結體似顯細瘦，而少渾樸之趣。然與
大德三年鄧文原為理仲雅所書《章草急就篇》對校，頗為接近，但工
力則仍有未逮。再察行書一行的署款，雖很自然，殊少趙氏筆意。所
鈐印記上邊線橫平，亦與習見者不同。綜合以觀，似亦非趙氏真跡，
疑為元末人善書者臨仿鄧文原本而冒趙孟頫之名的偽作，但不得不謂
之佳書。明清人的題跋均真且佳。而趙氏的章草真跡，可於《保母帖》
跋，以及行書《嵇叔夜與山巨源絕交書》卷中「有必不堪者七，三不堪
也」句下一段求之，蓋即以章草筆法書之者。此亦興至筆隨，偶然欲
書得意筆也。

　　《行楷洛神賦》，紙本，此賦書於故宮博物院藏晉代顧愷之繪（傳）

《洛神賦》第一卷圖後，楷書款識三行：「顧長康畫流傳世間者落落如星鳳矣。今日乃得見《洛神圖》真跡，喜不自勝，謹以逸少法書陳思王賦於後，以志敬仰云。大德三年 子昂」從此賦全篇的書法來看，為趙氏中年的字勢風格，與這時期所書的《歸去來辭》兩卷相近似。唯賦後三行楷書款識，筆力稚弱拘板，行氣亦不連屬協調，疑為臨摹之作。近見天津市藝術博物館藏大德四年為盛逸民書《洛神賦》卷，與此對照，其字體的大小，筆畫的肥瘦，字距的間隔，惟妙惟肖，幾無異處。因而證明前賦是從為盛逸民書本摹臨來的。摹臨因有底本，可以得其形似，佳者形神兼得。而在款識上求其臨寫酷似卻是不太容易的事，故往往從款識上發現問題，上賦題識即是一例。

　　《晝錦堂記》軸，山西省博物館藏，絹本，行書十二行，《石渠寶笈》著錄。款署「大德三年二月既望書 子昂」。按此書軸，乃明代中早期詹僖所仿趙孟頫書。詹僖字仲和，號鐵冠道人，浙江寧波人。《寧波志》：「僖學書師王右軍《樂毅論》、《東方朔贊》，及趙子昂《度人經》、《金丹四百字》、《七觀焦君碣》諸帖，皆逼真。年七十餘，燈下作小楷如蠅頭，遒勁可喜。」《書史會要》：「仲和生弘治時，行草法趙文敏，一點一畫，必有祖述。」《藝苑巵言》：「仲和仿趙吳興體，酷似之。」詹僖自云：「刻意學書五十餘年，心記腹畫，方悟旨趣。」從以上評述和自記，知其學趙書功力之深。由於他運筆精熟，毫無摹擬拘謹之態。因而他的仿作，以往大都被鑑藏家認為真跡收藏並予著錄。如《石渠寶笈》著錄的立軸中，大多是此類。而出其手偽作的趙氏尺牘就更多了。以筆者所見這類偽作卷軸不下二十餘種，亦間作墨竹，分署趙孟頫、管道昇、吳鎮等款識。但細察其書法的用筆和墨竹的構圖，不論署寫何人的名款，其書法的筆勢和墨竹的畫法，並無甚麼變

化區別。其用筆多偏鋒，看去鋒芒畢露，流暢自然，卻有光而不毛之感。瀟灑痛快有餘，圓渾沉着不足，此乃異於趙氏筆法之處。明代詹景鳳《詹氏小辨》評述說：「仲和法趙承旨，幾得其十之七，但筆法不精，偏鋒一律，不能生變。」這是極中肯的。辨別趙孟頫真跡和詹僖仿趙氏偽作區別亦在於此。詹僖本款《竹石圖》軸，並自題行書七絕：「遲日輕雲曉弄晴，笑攜稚子竹間行。老來喜聽園丁說，昨日龍孫滿池生。詹仲和戲墨」見於影本《宋元明清名畫大觀》第一冊一百九十四頁。

《蜀山圖歌》卷，紙本，行書。前標「蜀山圖歌　次王公泉坡、周公雙厓韻」。詩歌末句「陽春白雪和皆難」，在「皆難」二字一行下，署「松雪道人」款，下鈐「趙氏之昂」、「天水郡圖印書」。拖尾後有明陳繼儒、李流芳，清陳奕禧三跋。藏印有清趙國秉、畢沅、蓮樵、裴景福等印。此墨跡由清代那彥成繹堂摹畫於保定蓮池書院內《蓮池書院法帖》中。

按此詩歌卷，從書法風格看，近似趙孟頫晚年的風神，尤近於為南谷師書的晚年一段，豪邁爽朗，運轉流暢。而細細看來，卻有些字勢在使轉頓挫中，異於趙氏用筆的習性，在時代氣息上亦似晚於元代，而具有明代中早期的風貌。因此，此卷當屬於明代學趙氏書法人的作品，割去原書者的名款，在詩的末行下添上「松雪道人」四字款，並鈐偽趙氏印，而冒充趙氏所書。此卷款字和部位極不協調，所鈐的收藏印記，起首曾鈐蓋多方，末尾卻竟無一印，這是在書畫上鈐藏印反常的現象。其為裁去原款，似可勿疑。此詩歌的原書者，疑為金琮和陸深。筆者更傾向於陸氏，有待詳考。

《後赤壁賦》卷，紙本，行書，款署「子昂」，下鈐「趙氏子昂」一印。按此書法頗具趙氏的神髓，但時代氣息仍是明人風格。詳看「子

昂」二字款與正文還是一致的。而問題的所在，乃是原書者臨趙書和款字，將本名署之於後；後之作偽者，把本名割下，再於「子昂」款下加鈐一方偽印。這樣一改動，就成為趙氏所書了。雖然看出此卷非趙氏之筆，但還不能確定出自何人手跡。此卷開頭正文上角，鈐有一方「天目山人」白長方印。考「天目山人」為明代嘉靖年間詩人徐中行（後七子之一）的別號。再將此印與卷尾所鈐「趙氏子昂」印相比，不僅刀法不同，印泥色澤的新舊亦異。這是作偽者留下的漏洞。此類事例在舊書法中屢見不鮮，我們只要從實物中掌握了作偽的規律，問題也就迎刃而解了。

三、趙孟頫書法的繼承和仿效者

俞和，字子中，號紫芝，桐江（浙江桐廬）人。生於元大德十一年（1307 年），卒於明洪武十五年（1382 年），年七十六歲。《杭州志》：「和喜書翰，早年得見趙文敏運筆之法，臨晉唐諸帖甚夥，行草逼真文敏，好事者得其書，每用趙款識，倉卒莫能辨。」桑悅云：「紫芝所書，深得松雪筆意，而圭角稍露，比之松雪，正如獻之之於羲之也。」王世貞云：「子中頗得趙魏公三昧，用章草法書《急就章》，覺古色藹然。按章法自皇象、索靖後，惟右軍父子豹奴、孫權二帖，至唐蕩盡，黃長睿始振之，然往往筆下不逮意。子中獨能尋考遺則於斷墨殘楮，遂與仲溫並驅。」俞和題自臨《定武禊帖》冊後章草詩云：「我本西湖紫芝叟，不但悠悠放杯酒。平生雅好得字髓，筆意翩翩落吾手。臨河一序歸玉京，後來傳刻成怪醜。辛勤學書□冊載，能遇幾人開笑口。知書鑑畫古所難，卻笑醯雞鳴甕□。南宮松雪兩夫子，異代合轍名不朽。竊將筆硯忝末學，時寫數行人見取。吁嗟師法不再遇，

空向城闉事奔走。明窗淨几誰友于，自歎臨池今白首。」至正十四年（1354 年）十一月三日為天爵書《篆隸二體千文》卷，藏於台北「故宮博物院」。俞和書兼眾體之妙，而篆隸章草書法的流傳，似更多於趙氏，繼趙孟頫書法多體者，當以俞和為第一。

金琮，字元玉，自號赤松山農，金陵（南京）人。生於明正統十四年（1449 年），卒於弘治十四年（1501 年），年五十三歲。《列朝詩集》：「琮善書，初法趙子昂，晚年學張伯雨，精工可愛。文徵明極喜之，得片紙皆裝潢成卷，題曰『積玉』。」王世貞云：「元玉筆模仿吳興，老意縱橫，神爽奕奕可愛。惜結筆小未去俗耳。」今見其題趙孟頫臨《蘭亭序》卷云：「此卷松雪翁晚年筆力，精神清勁飄逸。擬之早年如出二手。古人云，筆隨人老，斯言也，豈欺我哉。成化十六年庚子六月大熱，偶觀此卷，揮汗書之」；「仿松雪書幾三十年，未能入室，懊惱懊惱。書法必見多則進，得眼入心，乃應之於手也。」鈐「赤松山農」、「元玉」、「金氏元玉」三印，未署款。《古詩十二首》（杜堇補圖），是他臨終前一年所書，具見融會趙孟頫、張伯雨筆法於一體的風格。

陸深，字子淵，號儼山，華亭（上海松江）人。生於成化十三年（1477 年），卒於嘉靖二十三年（1544 年），年六十八歲。《明史·文苑傳》：「工書，仿李邕、趙孟頫。」莫是龍云：「陸文裕（深）自言，吾與吳興同師北海，海內人以吾為取法於趙，是意不安於趙也。究論其風力實出吳興之上。」、「子淵全仿北海，尺牘尤佳，人以吳興限之，非篤論也。」《雲間志略》：「深真草行書如鐵畫銀鈎，遒勁有法，頡頏北海，而伯仲子昂，一代之名筆。」從陸深書法作品用筆來看，瘦勁挺拔，轉折頓挫中方折多於圓轉，此乃近於李邕（北海），而稍異於趙

孟頫之處。

　　陳謙，字士謙，號訥庵逸人，姑蘇（江蘇蘇州）人。生卒不詳（15世紀中期）。居京師，能楷、行書，專效趙孟頫，時染古紙偽作趙書，猝莫能辨。購書者接踵戶外。《圖繪寶鑑》載：「書畫皆學趙松雪，自誇體貼。評者亦許其有六七分妙云。」其本款作品傳世不多，於正統三年（1438年）中秋後二日觀鄧文原書《急就章》卷，書觀款，又行楷題南宋張即之書《般若波羅蜜經》：「樗寮翁作此書，宋朝之名筆也。多寫佛經，追薦先世。趙文敏公以師之，今觀是經，深得用筆之妙，覽者不可草草視也。天順癸未春　陳謙書於平陰王家廟中」見於《中國法書名跡集》影本。復見墨跡大字行書錄宋濂、曾棨、瞿佑三家詩卷（上海博物館藏）及信札一通。從題記和信札的書法觀察，其用筆多中鋒，字勢緊結沉着，頗得趙氏的點畫筆法，只是圓轉寬綽的韻度尚遜於趙氏。有些傳世書札似趙非趙的作品，其筆跡與陳氏接近，可能其中即有陳謙的偽作。

　　詹僖（仲和）的傳略，已見前記。詹景鳳《詹氏小辨》中說：「詹仲和竹法梅花道人（吳鎮），趣高於夏（昶），筆力亦遒雅不讓夏。但於梅道人則失其蒼，緣詹欲取秀，便自盡露其鋒，以故不免於纖。」這是在用筆上以側鋒取妍，自然便失之於蒼。如以夏氏對比，從變化來看，還似稍遜一籌。

　　以上列舉的俞和、金琮、陸深、陳謙、詹僖五家，是師法趙孟頫書體成就突出的幾家。他們所臨寫和偽作的趙氏作品，曾經使以往的鑑藏家誤認為是趙孟頫的真跡保留下來，說明他們書法藝術的水平之高。五人中前三人的墨跡原作，多被後人改動，成為趙氏的偽品。陳謙、詹僖二人，則直接書落趙氏款識。雖均屬作偽，但方式有所不同。

對如何鑑別法書的真偽，清代書法兼評論家包世臣有這樣一段對話：「那尚書（彥成）出示華亭（董其昌）金書《金剛經》，予以為佳。問真偽，予曰偽。尚書曰：既佳何以偽？予曰：此書備華亭法，而無華亭以前法，故偽。然不得不謂佳。尚書曰：此可評古誇偽書。」包世臣在《藝舟雙楫》中回答他的弟子梅植之（蘊生）詢問察辨古書法真偽的方法，分析得似更具體：「……趙宋以來，知名十數，無論東坡（蘇軾）之雄肆，漫士（米芾）之精熟，思白（董其昌）之秀逸，師法具有本末。即吳興（趙孟頫）用意結體，全以王士則、李寶臣碑為枕中秘，而晉唐諸家，亦時出其腕下，至於作偽射利之徒，則專取時尚之一家，畫依字撫，力求貌似，斷不能追蹤導源，以求合於形骸之外。故凡得名跡，一望而知為何家者，字字察其用筆結體之故，或取晉意，或守唐法，而通篇意氣歸於本家者，真跡也。一望知為何家之書，細求以本家所習前人法而不見者，仿書也。以此察之，百不失一。」

　　包世臣的論述頗為中肯。這是由師法本末和用筆結構來溯本窮源的。如趙氏一生所涉之博，所師之古，融合眾長而形成自己獨特的風格。而後之師法趙氏書者，大都學其中晚期的字形筆法，變化不大，尤其是偽作趙書者，又各自形成一種風貌，筆畫大致一律，更少變化之可言，如明人偽祝允明的大草，偽文徵明的小楷，比比皆是，成為一種作偽的規律。筆者以為，對於前人法書，既要識別真跡規律，同時也要掌握偽作的特點，問題庶可逐漸解決。

字姣大悵恍之拳家
朝弛隆何於此向乃
吉墻王云但之王右軍
書字壹百个未人競
市吉烧浸以十紙屬来
清吉王嘆不巳
藝之堂自書麦興
穆帝使張翼寫勒
一毫不異題後答之
藝之初不覺更詳省
乃影由小人娛弄耳
吉

元代趙孟頫行書《右軍四事》卷
（局部）

義之書如未有弩珠不勝
庫翼都愔迫其末年乃
善其楷書以章草善
慮虞以求異、欲眼因嫂
羲之書云多嘗為伯英
寧學去十紙過江亡失當
宿妙逶永絕無見元嘗書
羌家兄書慎若神明
輕邈㣲觀
羲之罷會稽住蕆山下
一元姬㧖十許六角扇出

義之亦好養山隂有一
道士養好鵝十餘王清
旦京小船故注意夫郡乐
乃告弟子為士示云
百才磨汲乃弘日昔士乃
言性好逞久名髙河上
乙老子彈素筆髙而無人
能去府求弟能自压出逞
臨雅各而辭復以羣者
久羲之便住半日而為
筆就戴而歸
王昂志

明　來復行草書軸

紙本，大字草書，七言詩一首，下「來復」二字款。

——《叢碧書畫錄》

釋　文：

金鈿寶靨曉妝齊，樂事新移大第西。

調關忽聞玄外語，三春正自歌黃鸝。

紙本　行草
縱 252 釐米　橫 59 釐米
現藏吉林省博物院

來復，字陽伯，三原（今陝西三原）人。生卒不詳，為萬曆四十四年（1616年）進士，官至布政使。性通慧，詩文、書、畫皆精，琴、棋以及百工技藝無不精通，還擅女紅刺繡。山水窮諸家微妙，品格較高。與華洲郭胤伯、宗昌同為「三秦異人」。

此軸書七言詩一首，「來復」二字款，鈐「來復」、「來氏陽伯」印。

明　重刻本唐葉有道碑拓片

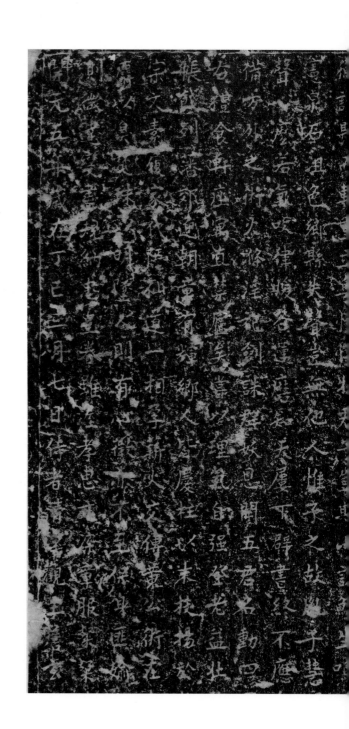

紙本　楷書
縱 214 釐米　橫 78 釐米
現藏首都博物館

昔者誕膺寶命君道緯地也出神木子
紫氣西邁子心哉公諱益國重宇羅南陽
邈于祖乾沇壯其捕承子於德蓮
戎邀俟誰道敦邦國屋里道人也自少
臨守宦人遺者詞哉耗光生屋里道之從宗
大燮珍殊靜光息影黃止雲承以習應
之餘嗣動乾先生雪承道宗奧閒珮天
留跡豐其遊緇纯漆影顏渥丹揖援手高謝口玄圓
蔑誠詡異甘曰色無將顏渥丹揖援手高謝道玄
始有司兩色鄉縣探慕德道山說記生嗚
虎跡縑輕重立度官君子去五德之傳疑四時夺
恐昧亓元書銓陛度物知以為著誠不敢守難言
其蔑誠詡失舉昔無他人惟予期之故庶子堂以轉鑾四時夺
誠詡卓丹且色無他天量下應于慧鳴

此拓片立軸式樣裝裱，為唐代李邕撰文並書《葉有道碑》的明代重刻本。碑額刻「艮」卦紋樣。碑名全稱為「唐有道先生葉國重墓碑」，碑文共二十二行，一千一百四十四字，述及唐人葉國重的家世及生平等。碑右下有「江夏李邕撰並書」字樣，碑末書撰署時間為「開元五年歲在丁巳三月七日」。左下有鑑藏印章一方，漫漶不可辨識。外籤條內容：「唐李北海書葉有道先生墓碑。此石久佚，明以來無著錄者，海內所遺僅此片紙而已。世傳重刻本濫觴，嶽麓雲麾諸刻，偽謬踳駁不可勝紀，然不得此初無由是證之也。甲寅春日缺民題記」開元五年為公元 717 年。

唐玄宗李隆基在位年間（712—756 年），道教發展達到高峰。唐玄宗寵信的道士葉法善奏請為祖父葉國重立碑。唐玄宗恩准，並謚葉國重「有道先生」。葉法善請來大書家李邕為祖父撰寫碑文並書丹上石。同時，還請李邕為父親葉慧明撰寫碑文，並請隸書高手韓擇木書丹上石，即《唐葉慧明碑》。

根據楊震方《碑帖敘錄》、張彥生《善本碑帖錄》等書所述及，原《唐葉有道碑》為行書，同稱為「邕書」的楷書本為明人偽刻，因為據傳世文獻記載，此碑原石在宋元時就已毀匿。清代書法家何紹基在其《書論》中亦提到「北海書……所見者，若……《葉國重碑》，皆翻本，無足觀」，又指出「《葉有道》久無原石」。此籤條所述內容肯定了本拓片在明代重刻本拓片存世甚少情況下的文物參考價值。

繪畫篇

隋　展子虔遊春圖卷

　　絹本，青綠設色。是卷自宣和以迄南宋、元、明、清，流傳有緒。證以敦煌石室、六朝壁畫山水，與是卷畫法相同，只以卷絹與牆壁用筆傅色有粗細之分。《墨緣匯觀》亦謂山巒樹石空鈎無皴始開唐法。今以卷內人物畫法皆如六朝之俑，更可斷為隋畫無疑。按中國山水畫，

自東晉過江中原士夫見江山之美，抒寫
其情緒而作。又見佛像畫背景自以青綠
為始，一為梁張僧繇沒骨法傳自印度。
是卷則上承晉顧愷之，下啟唐大李將軍，
為中國本來之青綠山水畫法也。

——《叢碧書畫錄》

絹本　青綠設色
縱 43 釐米　橫 80.5 釐米
現藏故宮博物院

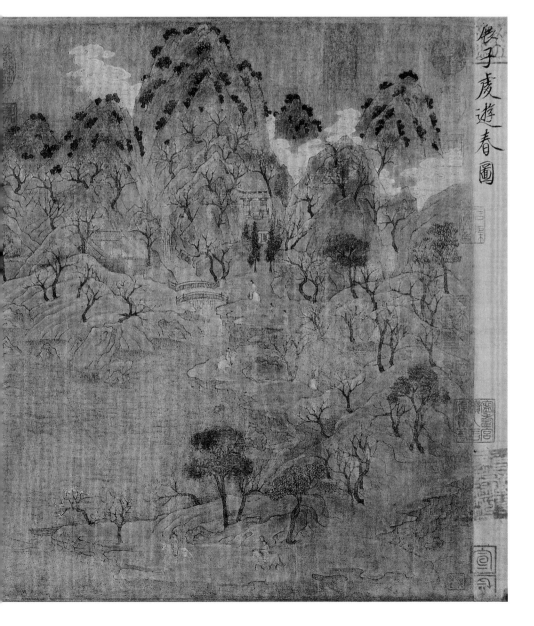

暖風吹浪生魚鱗畫圖彷彿

皇姊大長主命題

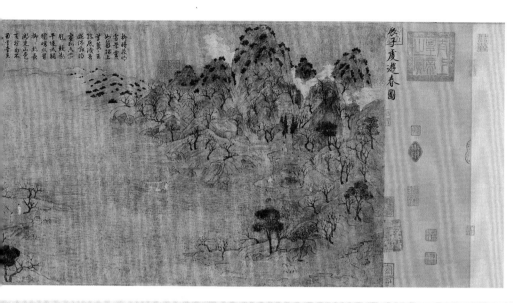

展子虔遊春圖

展子虔，生卒年不詳，渤海（今山東陽信）人。歷北齊、北周至隋，隋文帝時受詔出仕，曾任朝散大夫、帳內都督等職，以擅畫而著名於畫史，是晉唐間承前啟後的藝術大師。後世將其與晉代顧愷之、南朝陸探微、南朝梁張僧繇並稱為「顧陸張展」。其作品到唐代時已不多見，宋徽宗時所編《宣和畫譜》中著錄了二十件，流傳至今的僅《遊春圖》一件。

圖繪古人春天出遊的情景。全畫以自然景色為主，人物點綴其間。構圖採用遙攝全景法，山水、樹木、人物的大小比例協適。山水以線勾勒，施以青綠重色，局部用泥金，桃紅柳綠，青山白雲，給人以金碧輝煌之感。樹石摒棄了「伸臂佈指」的抽象形態，代之以寫實風格。遠山上以花青做苔點，開點苔技法的先聲。人馬雖細小如豆，但畫法工細，一絲不苟，神態宛然。

此圖已不是作為背景的山水，而是獨幅的青綠山水，開啟了唐代以李思訓、李昭道父子為代表的青綠山水一派的先聲，反映了早期山水畫初成階段的風貌。

本幅無款印，卷首有宋徽宗趙佶題「展子虔遊春圖」，故後世據以定此圖為展子虔作品。近些年有學者對於這幅作品的作者和時代提出了不同的看法。卷後有元馮子振、張珪，明董其昌題記。民國時期流散出宮，後被張伯駒購得。

宋之後流傳有緒，每代皆有著錄。鑑藏印記：宣和、政和、皇姊圖書、董其昌印、安岐之印、梁清標印、蕉林鑑定及清乾隆、嘉慶、宣統內府諸印等。

隋展子虔《遊春圖》

張伯駒

　　故宮散失於東北之書畫，民國三十五年初有發現。吾人即建議故宮博物院兩項辦法：一、所有賞溥傑單內者，不論真贋統由故宮博物院價購收回；二、選精品經過審查價購收回。經余考定此一千一百九十八件中，除贋跡及不甚重要者外，有關歷史藝術價值之品約有四五百件。按當時價格，不需要過巨經費可大部收回。但南京政府對此漠不關心，而故宮博物院院長馬叔平亦只委蛇進退而已，遂使此名跡大多落於廠商之手。琉璃廠玉池山房馬霽川去東北最早，其次則論文齋靳伯聲繼之。兩人皆精幹有魄力，而馬尤狡猾。其後復有八公司之組織。馬霽川第一次攜回卷冊二十餘件，送故宮博物院。院束約余及張大千、鄧述存、于思泊、徐悲鴻、啟元伯審定。計有明文徵明書《盧鴻草堂十志》冊，真；宋拓歐陽詢《化度寺碑》舊拓，不精；明文震孟書《唐人詩意》冊，不精；宋拓《蘭亭》並宋人摹《蕭翼賺蘭亭圖》畫，不佳；明人《秋山蕭寺》卷，不精；清劉統勳書蘇詩卷，平常之品；五代胡瓌《番馬圖》卷，絹本，不真；宋人《斫琴圖》卷，絹本，真；唐人書《金粟山大藏出曜論》卷，藏經紙本，宋人筆；明人《山堂文會》卷，紙本，不精；明人文徵明《新燕篇詩意》卷，紙本，不真；明李東陽自書各體詩卷，絹本，真，不精；明仇英仿趙伯駒《桃源圖》卷，絹本，不真；宋緙絲米芾書卷，米書本，偽；宋高宗書馬和之畫

《詩經・閔予小子之什》卷，絹本，真，首段後補；元盛懋昭《老子授經圖》卷，紙本，不真；明沈周《山水》卷，紙本，不真；清王原祁《富春山圖》卷，紙本，淺絳，真；明祝允明書《離騷首篇》卷，不真（見《高士奇秘錄》）。

以上審定者多偽跡及平常之品。另有唐陳閎《八功圖》卷，絹本；元錢選《觀鵝圖》卷，紙本；元錢選《楊妃上馬圖》卷，絹本，則送滬出售。《八功圖》與《楊妃上馬圖》並已流出國外。蓋馬霽川之意，以偽跡及平常之品售於故宮博物院，得回本金而有餘；真精之跡則售於上海，以取重利，甚至勾結滬商輾轉出國，手段殊為狡獪。

又靳伯聲收范仲淹《道服贊》卷，為著名之跡，後有文與可跋。大千為蜀人，欲得之。事為馬叔平所聞，亟追索，靳故避之。一日，大千、叔平聚於余家，面定由余出面洽購，收歸故宮博物院。後以黃金一百一十兩價講妥，卷付叔平。余並主張寧收一件精品，不收若干普通之品。後故宮博物院開理事會，議決共收購五件，為宋高宗書馬和之畫《詩經・閔予小子之什》卷、宋人《斫琴圖》卷、盛懋昭《老子授經圖》卷、李東陽自書各體詩卷、文徵明書《盧鴻草堂十志》冊。叔平因為積壓馬霽川之書畫月餘，日佔本背息，若有負於彼者，誠所謂君子可欺以其方矣。至范卷，理事胡適、陳垣等以價昂退回。蓋胡於此道實無知耳。余乃於急景殘年鬻物舉債以收之。

後隋展子虔《遊春圖》卷，竟又為馬霽川所收。是卷自《宣和畫譜》備見著錄，為存世最古之畫跡。余聞之，亟走詢馬霽川，索價八百兩黃金。乃與思泊走告馬叔平，謂此卷必應收歸故宮博物院，但須院方致函古玩商會不准出境，始易議價。至院方經費如有不足，余願代周轉。而叔平不應。余遂自告廠商，謂此卷有關歷史，不能出境，

以致流出國外。八公司其他人尚有顧慮及此者，由墨寶齋馬寶山出面洽商，以黃金二百二十兩定價。時余屢收宋元巨跡，手頭拮据，因售出所居房產付款，將卷收歸。月餘後，南京政府張群來京，即詢此卷，四五百兩黃金不計也。而卷已歸余有。馬霽川亦頗悔恚。然不如此，則此魯殿僅存之國珍，已不在國內矣。

元代錢選《王羲之觀鵝圖》卷
（局部）

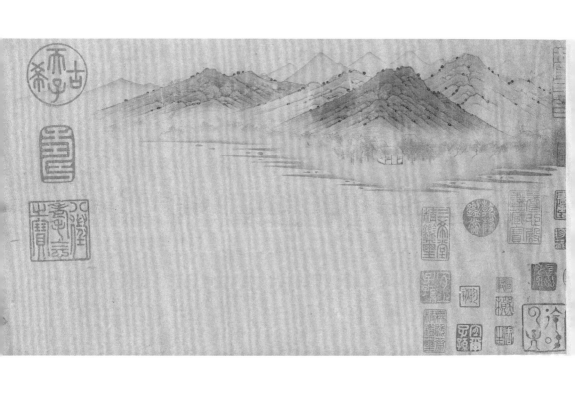

談展子虔《遊春圖》

王世襄

　　展子虔是北齊至隋之間（約 550—600 年）的一位大畫家，擅長山水人物，《宣和畫譜》稱他：「寫江山遠近之勢尤工，故咫尺有千里趣。」

　　經趙佶（宋徽宗）題為展子虔作的《遊春圖》，是這位畫家傳下來的唯一作品。他在一幅兩尺多長的絹素上，用妥善的經營，豐富的色調，畫出了春光明媚的湖山景色。畫卷初展，近處露出倚山俯水的一條斜徑，兩個人騎馬，一前一後地跑來。路隨山轉，卻被石坡遮住，直到有婦人佇立的竹籬門首，才又寬展。這裏一人騎馬，手勒絲韁，正要轉彎，畫家攫捉住他驀地回頭這剎那間的神態。更遠一些，有一人騎馬，右臂挾着彈弓，緩緩而行，朝前面一座朱欄的木橋走來，後面跟隨着兩個童子。山隈岸側，樹木映帶，枝頭點簇着繁花。這畫起手一段，就被這條路、那些樹和絡繹的人物洋溢貫串了喧熾活潑的氣息。木橋的後面，山澗裏飛瀉着流泉。澗左有整齊的人家，澗右山坳環抱着寺觀。再往上看去，盡是一疊一疊的青山和冉冉欲起的白雲。卷子中部畫出了廣闊的平波。一條木船，高篷四無遮礙，正宜遠眺。船中坐着三個女子，一人舉手遙指，彷彿在談論湖光山色。船尾的男子，從容不迫，蕩着柔櫓，處處都顯示出了這是遊艇，不是渡船。瀲灩的水勢，斜着向左上角展開，愈遠愈淡，直至與遙天冥然相接。畫

幅左端糺下一角，又是坡陀花樹，圍繞着山莊。靠近水涯，兩人袖手而立，也在欣賞這無邊的春色。

看了這幅畫，我們感覺到《宣和畫譜》對他的評語「咫尺有千里趣」，信非虛譽。比起更早的山水畫，所謂「水不容泛，人大於山」的畫法，已經成熟很多了。

從佈局來說，《遊春圖》是非常出色的，至於具體到樹石人物的畫法，它又是怎樣的呢？明代鑑賞家詹景鳳曾仔細觀察過這個卷子。他寫道：「其山水重着青綠，山腳則用泥金。山上小林木以赭石寫幹，以水沉靛橫點葉。大樹則多勾勒，松不細寫松針，直以苦綠沉點。松身界兩筆，直以赭石填染而不做松鱗。人物直用粉點成後，加重色於上分衣褶，船屋亦然。此殆始開青綠山水之源，似精而筆實草草。大抵涉於拙，未入於巧，蓋創體而未大就其時也。」

拿上面的一段文字與原畫參校着看，詹氏的描敘基本上是真實的。《遊春圖》的一個特點是只用勾勒而不用皴擦。在後代的山水畫中，樹石的皴擦是極端重要的表現手法。這件作品，空勾無皴，而對物質的表現仍能如此曲盡其妙，這一方面固由於它是以小幅寫大景，樹石的空白不多，處理較易；但設色的成功，在這裏還是起了決定性的作用。

詹景鳳說此畫的山上小林木是「以水沉靛橫點葉」的，這卻與原畫並不符合。細看山上小樹的畫法是先用墨筆畫細圈，三五個成一組，然後填花青。[1] 這種畫法在後來的山水畫中，卻舉不出更多的實例。其他如沙洲汀腳是用細密的點子點成的；花樹的枝幹疏直，不用

1 主峰右側有一組小樹圈而未填色，畫法可以看得很清楚。

交搭取勢；鉤雲齊整，近似圖案；夾葉樹有的像釘耙，有的像雀爪，這些都充滿了古拙的趣味。總之，從畫法上來說，它確是早期山水畫中一幅有代表性的作品。

前代的鑑賞家如湯垕、詹景鳳、張丑、安岐等人都曾說過展子虔開唐代李思訓、李昭道金碧山水一派。古代名跡他們見得多，所下的結論是有根據的。在目前，李氏父子的畫雖舉不出準確可據的作品，但從傳為唐人所作的《金碧山水殿閣圖》及宋人摹李昭道的《九成宮圖》等畫中，[2] 還是可以看出展子虔怎樣為唐代的這二畫派開闢了途徑。首先是畫家將自身處在遠方，以遙攝全景的方法作畫；山水比例相當小，因而人物更小，改變了前代以人物為主的常例。其次是山石多用勾勒，金碧山水雖已不是空勾輪廓，但皴法還是不離勾勒的筆法，至於設色，重青綠及泥金的運用，更是受展子虔的直接影響。我們從金碧山水可以看出它是展子虔畫法進一步的發展，及至南宋的趙伯駒、趙伯驌，勾皴設色，種種畫法就更紛然大備了。

《遊春圖》是一件流傳有緒並為歷代鑑賞家所珍視的名畫。它自從經趙佶題籤之後，大約在宋室南遷之際，即行散出，經胡存齋、張子有等人之手而歸賈似道所有，卷上蓋有他的「悅生」葫蘆章及「封」字等收藏印。[3] 宋亡，此畫到元仁宗魯國大長公主的手中，馮子振、趙嚴、張珪等曾奉命賦詩，題寫卷後。明朝初年，此卷又為明內府所有；[4] 後又到了嚴嵩的家中。文嘉編的籍沒嚴家的賬目——《鈐山堂書畫記》中記載了這個卷子。約在萬曆年間，此卷為長洲收藏家韓世能

2　《金碧山水殿閣圖》現藏故宮博物院，《九成宮圖》現在美國波士頓美術館。

3　見宋周密《雲煙過眼錄》。

4　後隔水有和馮子振一詩，未署名，相傳為宋濂所題，末稱「洪武十年觀於奉天門」。故知此時畫在明內府。

所藏。張丑為韓氏編《南陽名畫表》，在「山水界畫」一欄中將它列居第一。世能去世，傳給了他的兒子韓朝延，董其昌曾為題一跋，張丑也填「東風第一枝」詞一闋，以「遠水生光，遙山疊翠」來形容這卷的畫境。隨後此卷被張丑的姪子張誕嘉買去，因而張丑獲得時常觀覽的機會。他稱此畫具備「十美」，[5] 堪稱「天下畫卷第一」。入清後，《遊春圖》經梁清標、安岐等人之手而歸清內府。溥儀出宮，此卷被攜至長春。東北解放，它又散出，為張伯駒購得，現藏故宮博物院。

　　上面是《遊春圖》流傳的大略情形，傳世經過，班班可考；但也還有兩點值得提出談一談。其一是阮元著的《石渠隨筆》及他參加編纂的《石渠寶笈續編》都說《遊春圖》就是唐裴孝源《貞觀公私畫史》所著錄的展子虔《長安車馬人物圖》。這一說是不可信的。因為畫中有馬無車，且景物全是江南，絕無長安景象。同時張丑《清河書畫舫》中明明兩件一併著錄，並稱《長安車馬人物圖》在《遊春圖》上。另一點是此卷雖經趙佶題籤，但《宣和畫譜》所著錄的展子虔二十件作品中卻無《遊春圖》之名。這是甚麼緣故呢？一個可能是此卷進入宋內府已在《宣和畫譜》成書之後，所以不及收入。但引人注意的是二十件之中有一幅名《挾彈遊騎圖》。安岐在《墨緣匯觀》敘述此畫時，特地講到「遊騎有四，內一挾彈者。」他雖未提到此圖可能就是《宣和畫譜》所著錄的《挾彈遊騎圖》，但在兩句之中嵌用了「挾彈遊騎」四字，分明是意有所指的。按理說，《宣和畫譜》所著錄的畫名應該與趙佶的題籤相合。但畫原有名，而趙佶在題籤時另為更易，也不是絕對不

5　張丑謂此畫「足稱十美具焉！隋賢，一也；畫山水，二也；小人物，三也；大刷色，四也；內府法絹，五也；名士題詠，六也；宋裝褙如新，七也；宣和秘府收，八也；勝國皇姊圖書，九也；我太祖命文臣題記，十也。」所論雖有古董家習氣，但亦可見對此畫的珍視。

可能的事。就畫論題，「挾彈遊騎」與此卷的景物是吻合的，但《遊春圖》三字似乎更能概括整個畫卷的情景和氣氛。會不會就是因為這個緣故而趙佶為它改換了名稱呢？當然，現在很難找到更多的證據來證實上面的臆測，而這裏只當作一個線索提出來供大家參考而已。

舊傳唐代李昭道《九成宮圖》
（局部）

張伯駒與展子虔《遊春圖》

馬寶山

　　張伯駒先生是一位受人尊敬的文學藝術家，也是我國一位大鑑藏家。他除入藏大量宋元明清書畫外，更珍藏如西晉陸機《平復帖》和隋代展子虔《遊春圖》等稀世國寶。

　　伯駒先生入藏《遊春圖》，我曾是中介人，內情一清二楚，而今外界傳聞略有失實之處。今值先生謝世十週年，我願道出其中細節，一是排除眾說紛紜，二是以此緬懷伯駒先生。

　　1946 年初，故宮散失於東北之書畫陸續被發現，引起當時國內大收藏家們的極端關注，伯駒先生是其中一個，他們與故宮有關當局如何商議，我非其中人，僅知末節而已。如宋代范仲淹《道服贊》卷、隋代展子虔《遊春圖》卷等，如何由故宮收購入藏等過程，我並不清楚。但是怎樣使《遊春圖》不致流出國外，伯駒先生如何四處奔波終以巨資入藏，我是清楚的。此事伯駒先生曾與馬霽川接洽在先，因馬要價太高，先生不便再談，於是轉而約請我從中周旋。唯恐《遊春圖》如此重要國珍被商賈轉手售出國外，伯駒先生和我商談時特別強調這一點。當時我為先生如此盡力維護國家尊嚴、保護文物的精神所感動，決心傾全力以成全此事。

　　我和李卓卿交誼甚篤。卓卿曾和我說過，展子虔《遊春圖》原由穆磻忱從長春市購得。穆對李說，此算你一夥吧！原因是穆磻忱購范

仲淹《道服贊》卷是經卓卿手介紹售與靳伯生的（其後靳伯生將此卷售與伯駒先生），而卓卿未要介紹費，故穆以夥《遊春圖》卷為報。蓋《遊春圖》由穆磻忱、馬霽川、馮湛如等三人夥購，如今加李卓卿一夥，便成四夥矣。又因李卓卿與魏麗生、郝葆初三人有「夥購東北貨」之約，乃由李卓卿再分三夥。至此，《遊春圖》即成四大公、三小公矣。

正因上述原因，李卓卿是《遊春圖》中的一夥，我便與卓卿商談，經多次協商終以二百兩黃金談定。成交之日，請伯駒先生和卓卿同到我家辦理手續。卓卿請來親戚黃姓鑑定黃金成色。他們以試金石驗之，黃金成色相差太多，只有足金一百三十多兩。伯駒先生力允近期內補足，由我作保，李卓卿親手將展卷交與伯駒先生，後經幾次補交，到不足一百七十兩時，時局大變，彼此無暇顧及。

1970 年，伯駒先生自長春返京，尚問及我展卷欠款怎麼辦？我說：「形勢變了，對方完了，我也完了，你也完了，這事全完了。」說了以後我二人一同大笑起來。乃設圍棋為戲，潘素女士贈繪山水一幅，伯駒先生贈書對聯一副，對我表示謝意。書畫我至今珍藏篋中，以誌永念。

關於展子虔《遊春圖》年代的探討

傅熹年

　　故宮博物院藏展子虔《遊春圖》是數百年來頗負盛名的一幅古代繪畫，著錄於元周密《雲煙過眼錄》，明文嘉《鈐山堂書畫記》、詹景鳳《玄覽編》、張丑《清河書畫舫》，清吳升《大觀錄》、安岐《墨緣匯觀》和《石渠寶笈續編》等重要書畫著錄書籍中。在畫前隔水上有宋徽宗趙佶題「展子虔遊春圖」六字。八百年來這幅畫歷經宋趙佶、賈似道，元仁宗魯國大長公主祥哥刺吉，明嚴嵩、嚴世蕃父子，韓世能、韓朝延父子，清安岐、弘曆（乾隆帝）等人遞藏。用書畫鑑定常用的術語來說，堪稱「屢見著錄、流傳有緒」的名畫。過去，在研究古代繪畫時，它常常被作為隋代繪畫的相當重要的參考資料。

　　一件傳世繪畫作品，當我們利用它來說明繪畫史上的一定問題時，首先要從多方面來考核驗證其時代和真偽。因為傳世文物不像出土文物那樣有可信的時代依據，只有經過鑑定，才能正確地認識和利用這些文物，得出實事求是的科學的結論。

　　對這一件《遊春圖》的看法，在古代就是有分歧的。元周密在《雲煙過眼錄》中兩次提到這幅畫。第一次只是說：「展子虔《遊春圖》，徽宗題，一片上凡十餘人。亦歸之張子有」，未加評論。第二次則說：「展子虔《遊春圖》，今歸曹和尚。或以為不真。」他對這幅畫的真偽提出了懷疑，但行文簡略，沒有說明具體疑點，也沒有說明是哪些人

的看法。明代以後人們對這幅畫都是正面讚賞。文嘉稱之為「精妙絕倫」。詹景鳳讚之為：「奇寶也，……大抵涉於拙，未入於巧，蓋創體而未大就時也。」張丑說它有十條優點，甚至譽之為「天下畫卷第一」，連清代以精於鑑賞著稱的安岐也說它「甚為奇古，真六朝人筆也。」這些讚賞它的人也沒有說出多少具體的理由，而只是着眼於畫法質樸和風格古拙。在這許多記載和評論中，雖然對這幅畫提出懷疑的只有周密一人，但是他生活在宋末元初，比文嘉等人要早三百年左右，那時宋以前的古畫所存尚多，他的意見應該比文嘉、詹景鳳等人更有分量，更值得我們認真考慮。

周密所說的「或以為不真」該怎麼理解呢？我們現在議論明清和近代書畫時，所說的真和假，一般是指是否是作者的親筆而言，但宋元人卻不完全是這樣理解的。當時的人在評論書畫，特別是流傳很久的古書畫時，往往是把一些有根據的傳摹品也劃入真的範圍的（這點我們在下面還要談到）。所以，分析起來，周密所說的不真，不外乎包括下面三種意思，即：一、不是展子虔親筆，二、不是展子虔作品的傳摹品，三、不是隋代作品。現在要解決前兩點已經不可能了。因為已經沒有其他的展子虔的作品及其摹本，乃至屬於展子虔畫風的作品可做比較。目前所能做到的，應當是設法判明它是不是隋代的繪畫。

《遊春圖》是山水畫，畫中又有人物、鞍馬、建築物，如果僅僅從山水畫的風格特點來分析，目前可資比較的只有敦煌石窟中一些隋代壁畫。但二者除了地域上的懸隔之外，還有壁畫與絹素畫的差別，論者可以各執一詞，不容易取得一致意見。如果從畫中所表現出的人物服飾和建築物的特點來分析，則較易達到目的。因為前代人不能穿後代人的衣冠，不能住後代人建的房子，這是十分淺顯的道理。唐張彥

插圖一
《遊春圖》中所畫人物戴幞頭

遠《歷代名畫記》中說：「詳辨古今之物，商較土風之宜，指事繪形，可驗時代。」這說明我國自古以來就有利用畫中所反映出的衣冠宮室制度、風俗習慣、地區特色等來驗證繪畫的時代和地域特點的傳統。現在我們就採用這種方法，從分析《遊春圖》中所畫人物頭上的幞頭和建築物的斗拱、鴟尾的形制來驗證一下，看它是否符合隋代特點。

一‧幞頭

《遊春圖》中所畫人物戴幞頭。其特點是：巾子直立，不分瓣，腦後二腳纖長，微彎，斜翹向外（插圖一）。

幞頭形制，在唐宋史料如唐杜佑《通典》、唐封演《封氏聞見記》、五代王溥《唐會要》、宋米芾《畫史》、宋趙彥衛《雲麓漫鈔》中有相當詳細的記載。擇要摘引如下：

> 近古用幅巾，周武帝裁出腳，后幞髮，故俗謂之幞頭。……幞頭之下別施巾，像古冠下之幘也。巾子制頂皆方平，仗內即頭小而圓銳，謂之內樣。……先時吏部侍郎劉宴裏頭至慢，每裏，但擎前後腳撅兩翹，都不抽挽。……兵部尚書嚴武

裹頭至緊，將裹，先以幞頭曳於盤水之上，然後裹之，名為水裹，掀兩翅皆有褶數，流俗多效焉。（《封氏聞見記》卷五）

巾子：武德初始用之，初尚平頭小樣者。天授二年則天內宴，賜群臣高頭巾子，呼為武家諸王樣。景龍四年三月內宴，賜宰臣以下內樣巾子，其樣高而踣，皇帝在藩時所冠，故時人號為英王踣樣。開元十九年十月，賜供奉及諸司長官羅頭巾及官樣圓頭巾子。（《唐會要》卷三十一，《通典》卷五十七同）

幞頭之制，本曰巾，古亦曰折，以三尺皂絹向後裹髮，晉宋曰幕後。周武帝遂裁出四腳，名曰幞頭，逐日就頭裹之。……二腳繫於上前，……二腳垂於後，兩邊各為三折，……又加巾子，制度不一。隋大業十年吏部尚書牛弘上疏曰：「裹頭者，內宜着巾子，以桐木為，內外黑漆。」……自唐中葉以後，諸帝改制，其垂二腳或圓或闊，用絲弦為骨，稍翹翹矣。臣庶多效之，然亦不妨就枕。……唐末喪亂，宮娥宦官皆用木圍頭，以紙絹為襯，用銅鐵為骨，就其上製成而戴之，取其緩急之便，不暇如平時對鏡繫裹也。五代帝王多裹朝天幞頭，二腳上翹，至劉漢祖……裹幞頭，左右長尺餘，橫直之，不復上翹。迄今不改。國初時腳不甚長，巾子勢頗向前。今兩腳加長，而巾勢反仰向後矣。（《雲麓漫鈔》卷三）

上引文獻記載，在近年考古發掘工作中基本上得到了證實。簡單說來，就是中唐以前是臨時纏裹的，唐末發展為定型的帽子。這兩類幞頭的差別和演變過程，在巾子和腦後二腳的形式上有所反映。

綜合文獻所述，可知最初的幞頭只是一塊黑色絹羅做的包頭帕。

北周時加長帕的四角，前二角包過前額向後繫在腦後，並壓住後二角。後二角自壓處翻起上折，向前繫在髮髻前。隋末開始，在幞頭之下加一個「巾子」，扣在髮髻上，其作用相當於一個假髮髻，以保證能裹出固定的幞頭外形。巾子的質地有桐木、絲葛、紗羅、藤草、皮革等。初唐至開元間巾子的形式，據前引文獻，可分四種，即平頭小樣、武家諸王樣、英王踣樣、開元內樣。

把文獻中所記載的四種巾子的形式和 1949 年以來出土的大量唐墓壁畫和唐俑中所反映出的巾子的形象相對照（插圖二），可以看出：貞觀五年（631 年）李壽墓（① -4）、貞觀十三年（639 年）段元哲墓（②）、貞觀十六年（642 年）獨孤開遠墓（③）、麟德元年（664 年）鄭仁泰墓（④ -2）、總章三年（670 年）李爽墓（⑤ -1）中壁畫和陶俑所裹頂上巾子很低，甚至平頂的幞頭，應即是「平頭小樣」。李壽墓中除平頭小樣外，還開始出現巾子稍高，分兩瓣的幞頭形象（① -1、① -2、① -3）。到鄭仁泰墓（④ -1、④ -3）和神龍二年（706 年）章懷、懿德二太子墓（⑥、⑦）、永泰公主墓（⑧ -2、⑧ -3）、韋洞墓（⑨ -2）中的壁畫、石刻和俑，巾子更顯著加高，分瓣更明顯，可能屬於「武家諸王樣」。但這時「平頭小樣」仍然存在（⑨ -1）。到玄宗時期，在鮮于庭誨墓俑（⑩）、楊思勗墓俑（⑪）、史思禮墓俑（⑫）、楊思勗墓壁畫（⑬）中出現了巾子頂部大而圓，分兩瓣，俯向前額的形象，與「高而踣」的特點相符，應即是「英王踣樣」。此外，在建中三年（782 年）曹景林墓和會昌五年（845 年）張漸墓中的陶俑，裹的一種巾子更高、前傾不太明顯，頭上縮小呈尖圓頭的幞頭，應即是「開元內樣」。綜觀這四種巾子，可知它的變化是，貞觀時低平；高宗以後加高，分兩瓣，有不同程度的前俯；以後又變為小而高，前俯減弱。這時期的幞頭是

① 631 年李壽墓壁畫

② 639 年段元哲墓俑

③ 642 年獨孤開遠墓俑　④ 664 年鄭仁泰墓俑　⑤ 670 年李爽墓俑

⑥ 706 年章懷太子墓壁畫　　⑦ 706 年懿德太子墓壁畫

⑧ 706 年永泰公主墓俑　⑨ 706 年韋洞墓石槨　⑩ 723 年鮮于庭誨墓俑

⑪ 740 年楊思勗墓俑　⑫ 744 年　⑬ 740 年　⑭ 782 年　⑮ 845 年
　　　　　　　　　　史思禮墓俑　楊思勗墓壁畫　曹景林墓俑　張漸墓俑

⑯ 850 年　⑰ 敦煌 144 窟　⑱ 940 年　⑲ 963 年敦煌絹畫
何溢墓俑　晚唐壁畫　敦煌絹畫

插圖二唐墓壁畫人物和唐俑的巾子

臨時纏裹的，為了裹緊些，甚至可以沾水。質地是柔軟的絹羅，故稱「軟裹」。

「軟裹」襆頭腦後兩腳的形式有很多種，貞觀時只是兩條下垂的帶子（①～⑤），高宗以後長、短、闊、狹無一定規律。中宗時有少許下垂再翻上搭在腦後的（⑦-2、⑦-3、⑨-2）。這些襆頭的後兩腳有的併攏下垂，有的屈盤反搭，有的隨人的動作飄起（⑥-1、⑥-2、⑥-3），表明它是用很軟的絹做的，也有個別例子二腳微微分開，表示它多少有些彈性（④-1、⑥-4），可能是用羅、紗等稍厚硬些的材料做成的。

唐中晚期至五代的襆頭，除前引曹景林、張漸墓所見外，還可從大中四年（850年）何溢墓出土陶俑中看到（⑯），此外在敦煌壁畫中也有所反映（⑰）。從這幾例可以看到它由頭小而圓銳的「內樣巾子」逐漸變為巾子由前傾到直立，再到微微後仰，分瓣越來越不明顯。有的前額墊高。兩腳除軟腳外，還發展出翹得稍高的半軟腳（⑰）。到五代則發展為兩腳平伸的硬腳（⑱、⑲）。額頭墊高和硬腳是襆頭由「軟裹」發展為加木圍頭、糊絹羅、塗黑漆的預先製成的帽子的標誌。

隋代襆頭的形象，目前還沒有看到，但從上述唐代襆頭發展情況看，它應當近似於「平頭小樣」，甚至於只是一幅羅帕，下無巾子，比「平頭小樣」還要更矮、更簡單。所以，僅就《遊春圖》中所畫襆頭為高而直立，不分瓣的巾子而言，已可確定其不合隋及初唐形制。把《遊春圖》中所畫巾襆形象和插圖二所列唐代巾襆演變舉例相比較，就可以發現它比較近於晚唐的特點，與敦煌144窟晚唐供養人像的襆頭較近似（⑰）。這樣，就巾襆形制而論，《遊春圖》的時代上限恐難超過晚唐。

二·斗拱

《遊春圖》在右上角畫有一所殿宇，前有面闊一間的大門，門左右有廊，東西有面闊各三間的配殿，正中是一座重簷歇山屋頂的正殿，下簷面闊三間，明間掛簾，次間設直櫺窗。下簷三間四柱上均有斗拱。明間的斗拱在簷柱上，叫柱頭鋪作，次間的斗拱在角柱上，叫轉角鋪作。在兩柱間的闌額上沒有斗拱，即沒有補間鋪作。正殿的上簷共畫了五朵斗拱。因為所畫正殿尺度很小，上下簷斗拱都是僅表示出拱的輪廓，可以把它視為柱上用一橫拱，樑與拱十字相交，伸出樑頭，做成一跳向外挑出的華拱承托簷檁（這在宋式中叫「斗口跳」）；也可以視為是柱上只用一個橫拱，上加三個小斗（即通常說的「一斗三升」，宋式叫「把頭拱」，如果用在柱頭上，樑和橫拱十字相交，伸出樑頭，做成耍頭形，叫「把頭絞項」）；還可以視為在大斗上僅用一根橫拱承簷檁，其上不加小斗（宋式叫「單斗支替」）。總之，圖中所

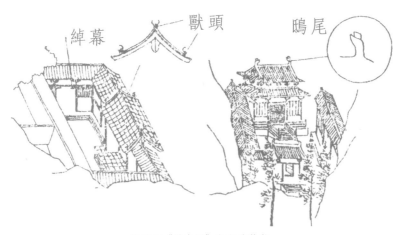

插圖三《遊春圖》中之建築物

表現的是最簡單的斗拱（插圖三）。

重簷建築的構造特點就是上簷柱子必須比下簷柱退進一圈。一般是每面退進一間，至少也要退入半間。從所繪正殿外形輪廓看，可能是每面退入半間。這樣，上簷所繪五朵斗拱中，最外側兩朵在上簷角柱上，是轉角鋪作，其次兩朵在上簷明間柱上，是柱頭鋪作，正中間的一朵，在明間闌額上，是補間鋪作。當然，也不能完全排除上簷每面退入一間的可能，如是這樣，則中間三朵斗拱都是補間鋪作。不論上簷是退入半間還是一間，從上簷所畫斗拱分析，其中都有用於闌額上的補間鋪作，而這補間鋪作的斗拱形式和柱頭上所用的斗拱是完全一樣的。

下面我們就來探索隋到初唐間補間鋪作的一些特點，用它來核對一下《遊春圖》中所繪，看它是否符合隋制。

隋代木構建築實物現在已經沒有了，我們只能從一些隋代的石刻、明器和壁畫中了解其大致形象（插圖四）。隋唐時期補間鋪作做法上的演變也只能主要從同期的壁畫、石刻中探索其基本情況（插圖五）。

從插圖四、插圖五中可以看到，南北朝時舊的斗拱做法在隋代仍然存在。其形式是在柱頂上放一個櫨斗，斗上托一根橫楣。楣上，在兩柱之間可以只用一個叉手，也可以間隔着連續使用幾個一斗三升斗拱和叉手；在柱中線位置上一般用一個一斗三升的斗拱，但有時也可偏離柱中線一些；在這排斗拱、叉手之上承一根撩簷枋。這一做法的最大特點是上下兩道橫木和其間所夾斗拱、叉手實際上是一個整體，是一道類似近代平行弦桁架的縱向構架，下有柱列承托，上承屋頂之重。這種構架的細節目前還不很清楚，但從雲岡、龍門、敦煌、麥積山、天龍山等處石刻和壁畫中所見，南北朝時木構建築絕大部分都這

樣做，隋代也在繼續使用（插圖五：①、②、③）。當然，這種做法在隋代已成餘波，我們並不能僅僅因為《遊春圖》中斗拱不是這樣就認為它不合隋制。

約在隋或稍早一些時候，斗拱的做法發生了較大的改變，其主要特點是橫楣由原來在大斗之上的位置降低到兩柱柱頭之間，宋式稱之為「闌額」。柱頭櫨斗上直接放斗拱組，上承屋樑和簷檁，構成「柱頭鋪作」，最簡單的柱頭鋪作可以只用櫨斗托一個替木，上承簷檁（插圖四：④、⑤）或用一斗三升斗拱（插圖四：②，插圖五：④），個別也有用幾層下昂的（插圖四：①）；不管柱頭鋪作挑出幾層，在二柱之間，只用一個叉手，放在闌額的中點上，上托替木（插圖五：④）或簷檁（插圖五：②），成為獨立的「補間鋪作」，不再像南北朝那樣使用多個，也不用橫拱，更不向外挑出。這種做法出現後，南北朝以來的舊法很快絕跡。插圖四、插圖五所引隋代諸例中，僅插圖五①、②、③是舊式，插圖四①是新舊式間的過渡，其餘都是此式。以後唐宋各代斗拱都是在這基礎上發展起來的。《遊春圖》中殿宇的斗拱就屬於此式。

從現有材料看，隋至唐末，近三百年間，補間鋪作做法的變化大致可分為三個階段：

第一階段。特點已如上述，即只用叉手，不用拱，不向外挑出，小建築或不用補間鋪作。到初唐時，出現只用一短柱上托一斗的形式，比叉手更簡化，這在宋式中稱為「斗子蜀柱」。當柱頭斗拱挑出層數多時，則下用叉手，上用斗子蜀柱（插圖五：⑥）。這種做法歷盛唐、中唐直至晚唐（插圖五：⑦、⑧、⑨）。我國現存最古木構建築五台山南禪寺大殿柱頭鋪作挑出兩層華拱，補間鋪作省去不用，只在

①河南省博物館藏隋代陶屋
（無補間鋪作）

②敦煌 420 窟西壁隋代壁畫
（補間鋪作用叉手）

③敦煌 423 窟東頂隋代壁畫
（無斗拱）

④太原天龍山隋開皇四年窟
584 年（補間鋪作用叉手）

⑤隋李靜訓墓石槨 608 年（補間鋪作用叉手）

插圖四 隋代建築形象舉例

① 敦煌419窟（隋）　② 敦煌419窟（隋）　③ 敦煌296窟（隋）

④ 敦煌423窟（隋）　⑤ 敦煌431窟（隋）

⑥ 唐懿德太子墓壁畫
706（盛唐）

⑦ 敦煌148窟（中唐）　⑧ 五台山南禪寺782年（中唐）

⑨ 敦煌85窟（晚唐）

⑩ 敦煌172窟（盛唐）　⑪ 五台山佛光寺857年（晚唐）

⑫ 全左透視

⑬ 平順天台庵（晚唐）　⑭ 樂山龍泓寺造像（晚唐）　⑮ 平順大雲院940年（五代）

插圖五隋唐壁畫中的補間鋪作

柱頭枋上刻出一個飾物（插圖五：⑧），就仍屬此階段做法。

第二階段。約在高宗武后之際，唐代建築技術有較大發展，一些大的建築物結構複雜，斗拱挑出層數也相應增多，開始需要在挑出的拱、昂之間加一根縱向木枋，以加強聯繫，保持出挑拱的穩定。這條木枋宋式叫「羅漢枋」。它一般只是單材，當建築開間較大時，中間易下垂，需要在中間托它一下，於是開始把補間鋪作改成也向外挑出，托在羅漢枋下，這種做法現在看到的最早的形象資料是敦煌 172 窟盛唐壁畫（插圖五：⑩）。估計在西安地區，它的出現可能還會稍早些。它的柱頭和轉角鋪作都是挑出二拱二昂，共出四層，在宋式叫「雙抄雙下昂」。在挑出的第二層華拱上加一個橫拱，拱上架羅漢枋。其補間鋪作是在闌額中點上放一個駝峰（即由叉手演化而來），上承兩層挑出的華拱，托在羅漢枋的中點上。這種做法一直延續到晚唐，建於大中十一年（857 年）的五台山佛光寺大殿，其柱頭和補間鋪作的做法幾乎與上述壁畫所示全同（插圖五：⑪、⑫）。這階段補間鋪作的特點是已開始向外挑出華拱，但它比柱頭鋪作挑出的層數少，也不是從最下一層向外挑，它比柱頭鋪作要簡單些，小些，二者的外形輪廓是不一樣的（插圖五：⑪所示柱頭和補間鋪作立面圖的不同）。

第三階段。大約從晚唐開始，建築物的面闊發生變化，由初唐以來的各間面闊相等，變為明間最寬、次梢間遞減。但是，根據外觀上一致的要求，明、次梢間所用簷槫和羅漢枋的斷面又還得相同，這就更需要在明間加中間支承，以防槫、枋下垂。於是補間鋪作的挑出層數就再次增加，一直托到挑簷槫（宋式叫「撩簷枋」或「撩風槫」）下。這時補間鋪作的挑出層數和外形輪廓就和柱頭鋪作全一樣了。這樣的例子目前所知最早為四川樂山龍泓寺淨土變石刻（插圖五：⑭），據

辜其一教授研究，它是晚唐作品，現存實物則以山西平順天台庵為最早，它也是唐末的建築（插圖五：⑬）。另一較典型的實例是平順大雲院大殿，它建於天福五年（940 年）。如果把它和五台山南禪寺大殿的斗拱做個比較（插圖五：⑧），二者柱頭鋪作做法完全相同，但南禪寺不用補間鋪作，大雲院則把補間鋪作做得與柱頭鋪作完全相同。從這裏，可以清楚地看出中晚唐時期補間鋪作在做法和外形上的不同。

把《遊春圖》中殿宇的斗拱特點和上述三個階段相比較，可以很清楚地看出：它的補間鋪作與柱頭鋪作做法相同，與第一、二階段的特點不合，而與第三階段相同。尤其是第三階段中平順天台庵的斗拱（插圖五：⑬），與它更是十分近似。因此，就斗拱特點來說，《遊春圖》的時代不能早於晚唐，與隋制相差甚遠。

三 · 鴟尾

在上述那組殿宇中，正殿和門在屋頂正脊兩端都用了鴟尾。值得注意的是，在正殿的鴟尾上畫有一塊矩形突起（插圖六）。

鴟尾象徵一種傳說中的海生動物的尾，它的背上有兩道突起的鰭。從插圖六：①～㉑中可以看到北魏至晚唐時鴟尾的外形特點。這兩道薄而突起的鰭比較適於鳥類停落，很容易弄得鴟尾上鳥糞狼藉，影響美觀，甚至有的鳥類在上面做了巢。為此，就逐漸採取措施，在鴟尾背上插一些鐵針，阻止鳥類棲止。其形式可以從插圖六：⑮中看到。在黑龍江寧安縣渤海上京宮殿和寺廟遺址中發現的鴟尾，其背上有很多方形小孔，孔中有銹痕，就是插針的痕跡。這種方孔，在新發現的唐昭陵獻殿鴟尾和建於 759 年的日本奈良唐招提寺金堂鴟尾中還沒有，證明它可能是在中唐以後開始採用的。從圖中還可以看到，

①龍門古
陽洞（北魏）

②龍門蓮花
洞（北魏）

③麥積山127
窟（西魏）

④隋開皇二
年造像碑

⑤隋大業四年
李靜訓石槨

⑥河南省博物
館藏隋代陶屋

正面　　側面

突起的鰭

⑦陝西醴泉唐太宗昭陵獻殿鴟尾
（初唐）

正面　　　　側面

⑧敦煌431窟
（初唐）

⑨敦煌338窟
（初唐）

⑩大雁塔門楣
石刻（盛唐）

⑪唐韋洞
墓（盛唐）

⑫敦煌172
窟（盛唐）

⑬樂山凌雲寺
石刻（中唐）

⑭敦煌148
窟（中唐）

⑮敦煌絹
畫（晚唐）

⑯大足北山245
龕石刻（晚唐）

⑰敦煌128
窟（晚唐）

⑱敦煌61窟
（北宋）

鰭微突起

方洞・有鐵
鑷，插拒鵲
針用

鰭的殘片

拒鵲

側面　　　　正面　全左復原示意

⑲黑龍江寧安渤海上京宮殿址
出土鴟尾殘片（中唐）

側面　　　　正面

⑳五台山佛光寺東大殿鴟尾（明代仿制）
（晚唐）

背上有
突起的鰭

㉑日本奈良唐招提寺金堂

兩側鰭合併
背上呈凸形

兩側鰭微突起
背上呈凹形

㉒大同下華嚴寺薄伽教
藏殿壁藏上鴟尾（遼）

㉓全左　　殿頂上鴟尾（遼）

搶鐵
背平鰭
不突起

搶鐵
背平

拒鵲

鴟尾平背上有
拒鵲叉子

劍靶・上有五股
雲・自五叉拒鵲
演化來

㉔北宋趙佶《瑞鶴圖》
中之汴梁宣德門鴟尾

㉕南宋《楊妃上馬圖》中鴟尾，
圖中之鴟尾

㉗宋石刻興慶宮

鴟尾平背・搶
鐵上有
拒鵲叉子

搶鐵

㉖南宋畫《荷塘按樂
圖》中鴟尾

㉘遼寧博物館藏
北宋銅鐘上鴟尾

㉙清代正吻

插圖六北魏至晚唐的鴟尾

從北魏到宋，鴟尾的形式在不斷地變化。它與脊的結合，由平接無裝飾逐漸變為龍口含脊，向鴟吻的形式過渡。目前看到的最早的形象是樂山凌雲寺石刻，時間約在中唐（插圖六：⑬）。隨着由鴟尾向鴟吻的演化，作為尾的特徵的鰭也日漸退化，變得越來越矮。現存實物中如五台山佛光寺大殿鴟吻（明代仿製）和薊縣獨樂寺山門鴟吻，鰭卻突起很少。再到晚五十餘年的大同下華嚴寺薄伽教藏殿和殿內天宮壁藏的鴟吻，其鰭已不再突起，而呈平背或圓背了。這種光背的琉璃鴟吻，頂上又圓又滑，鳥類不便於在上停落，所以背上的鐵針就失去了原有的作用，僅作為習慣做法保留下來。這樣，漸漸地，它由散插變為三五根一束，呈叉形，安在鴟吻背上一個特殊的座上，成為裝飾品。從插圖六：⑯、㉔、㉕、㉖看，至遲到北宋時就已出現這種構件。其中插圖六：⑯為大足北山 245 龕石刻，呈丁字形凸起。大足北山自晚唐至南宋均有興建，較為複雜，未能目驗，難以懸斷。如確屬唐鑿，未經宋代加工，則這構件的出現還可上溯至唐末。

這種構件的名稱，在宋李誡《營造法式》中有記載，其書卷十三《瓦作制度》「鴟尾」條說：「凡用鴟尾，若高三尺以上者，於鴟尾上用鐵腳子及鐵束子，安搶鐵。其搶鐵之上施五叉拒鵲子。三尺以下不用……」同書卷二十六還有更具體的記錄，文繁不錄。據此可知，插圖六：㉔、㉕、㉖、㉘中鴟尾背上突起的矩形物叫搶鐵，其上插的三五個一束的針叫拒鵲子，用於高三尺以上的鴟尾。

搶鐵、拒鵲子成為裝飾物後，還繼續演變。一些高大建築物，其鴟尾高度往往在一丈以上，加了拒鵲，遇到大風易被吹掉，損毀鴟尾，於是也不加拒鵲。《宋會要輯稿》「禮」二四載有北宋徽宗崇寧四年（1105 年）討論明堂制度時蔡攸的建議。他說：「（明堂）合用鴟尾，

然屋大脊高，鴟尾崇必踰丈。若更施拒鵲，或恐太高，風雨易損。欲乞明堂鴟尾不施拒鵲，其門廊即隨宜施用。」這個建議得到了批准。這證明到北宋末，高三尺以下及一丈以上的鴟尾，其搶鐵都不加拒鵲子，只在三尺以上，一丈以下的鴟尾上「隨宜施用」。遼寧省博物館所藏題為宋趙佶畫《瑞鶴圖》和北宋銅鐘（插圖六：㉔、㉘）所表現的都是北宋汴梁宮殿的正門宣德門，其鴟尾有搶鐵無拒鵲，所反映的正是北宋的特點。

在明清官式建築中，搶鐵連名字也變了。後人因為它插在吻獸上，像個劍靶，即以之命名。仔細分析「劍靶」上的裝飾線腳，可以看到它還明顯地保留有拒鵲蛻化的痕跡，其上的「五股雲」，就是從五叉拒鵲演化來的。

根據上述鴟尾的演變過程來衡量，《遊春圖》中的鴟尾與北魏至唐中期的鴟尾特點不合，卻和《瑞鶴圖》中的鴟尾很近似，也與《宋會要輯稿》和《營造法式》中所載情況一致，具有典型的北宋鴟尾特點。就此而論，《遊春圖》的上限恐難超過北宋。

上面探討了《遊春圖》中所繪幞頭、斗拱、鴟尾三項的時代特點。限於筆者的水平，難免會有不妥甚至錯誤之處，特別是各項制度的時代上限，由於資料掌握不全，尤其可能有偏早偏遲，難於十分準確。但是，據此來證明《遊春圖》中這些部分不合隋制，卻已經足夠了。上述三項中，其時代特點略有後先，決定此圖時代上限的應是其中最晚者。鴟尾有搶鐵無拒鵲子一條，有《營造法式》、《宋會要輯稿》和大量宋畫為證，時代特點較明確。據此，我們現在看到的這一幅《遊春圖》的具體繪製年代恐難早於北宋中期。

那麼我們應該怎樣看待《遊春圖》中趙佶的一行題識呢？

流傳至今的北宋以前的古畫，絕大多數沒有款識，又往往是孤本，無從比較。它們究竟是何代、何人的作品，常常不易確定。在這種情況下，歷代流傳的說法就具有重要參考價值。例如這幅《遊春圖》，它本身無款無題，我們只是據前隔水上趙佶的一行題字和騎縫印才知道它叫作《展子虔遊春圖》。但是嚴格地說，趙佶這行題署只能告訴我們兩點，即：一、它是趙佶收藏過的，二、趙佶稱它為《展子虔遊春圖》。至於趙佶這六個字包含甚麼意思，是專指展氏親筆，還是也包括摹本，他鑑定得準確不準確，這幅畫在趙佶收藏以前存在的情況如何，凡此種種，題署本身都不能解決，還需要我們從多方面進行分析和探索。

　　傳世宋以前的古畫有一個共同的突出的問題，即是原作還是摹拓複製本問題。究竟把這一行趙佶題署理解為專指原作，還是也包括摹本呢？

　　古畫由於自然和人為的損壞，能流傳下來的原作總是很少的，因而是極珍貴的。那時滿足更多人需求的辦法是摹拓或複製。所以古代名畫、名書往往有多種摹本流傳於世，這在當時是正常現象，不是作偽，其性質近似於今天的高級印刷品。

　　張彥遠《歷代名畫記》說：「古時好拓畫十得七八，不失神采筆蹤。亦有御府拓本，謂之官拓。國朝內庫、翰林、集賢、秘閣拓寫不輟。……故有非常好本拓得之者，所宜寶之，既可希其真蹤，又可留為證驗。」可知古代是以相當規模公開地進行摹拓複製的，古人對於從「非常好本」拓得的能體現原作「真蹤」的「好拓畫」是相當重視的。

　　另一種情況是由於古畫損壞到不能再修補裝裱時，只好複製。原本毀後，即以複製品充替。元周密《齊東野語》引《紹興御府書畫式》

說：「應搜訪到古畫內有破損不堪補背（褙）者，命書房依原樣對本臨摹。進呈訖，降付莊宗古依原樣染古、槌破、用印、裝造。劉娘子位並馬興祖膽畫。」這是南宋初用複製品代替已毀原作的記錄。元夏文彥《圖繪寶鑑》卷四說：「周儀，宣和畫院待詔，善畫人物，謹守法度，清秀入格。承應摹唐畫，有可觀。」可證在趙佶時，宮廷畫院也在複製古畫。

在趙佶所處的時期，對於這種摹拓複製本的看法，可以從米芾《畫史》中看到。《畫史》中說：「王維畫小輞川，摹本，筆細。在長安李氏。人物好。此定是真，若比世俗所謂王維全不類。或傳宜興王氏本上摹得。」這裏說得很清楚，此畫是件摹本，從可以指出摹自「宜興王氏本」來看，還可能是件較新的摹本，但標題仍稱之為「王維小輞川」，並且因為是從有根據的本子上摹得，能反映出王維畫的真實面貌，還說「此定是真」。相反，對那些無根據的「世俗所謂王維」畫，則認為偽。

同書又說：「余昔購丁氏蜀人李昇山水一幀，……小字題松身曰『蜀人李昇』，以易劉涇古帖。劉刮去字，題曰李思訓，易與趙叔盎。今人好偽不好真，使人歎息。」真李昇畫，經劉涇刮款改題為李思訓則是偽。

這兩段文字說明那時對真偽的概念是：凡從原作或有根據的摹本複製出來，能體現原作「真蹟」者，不論何時、何人複製，均屬於真的範圍，徑以原作名稱稱之。反之，凡無根據的偽造品，或指鹿為馬的頂替品，即使是舊畫（如李昇山水）也屬於偽的範圍。據此，我們對趙佶的這類題署就不能拘泥理解為所指一定是原作，它是連複製品也包括在內的。

《圖繪寶鑑》說：「御題畫真偽相雜，往往有當時名筆臨摹之作，故秘府所藏臨摹本皆題為真跡，唯明昌所題最多，具眼者自能別識也。」夏氏這段話表明元代的真偽概念已不同於宋，把臨摹本劃入「偽」的範圍了。但它對宋代臨摹本標署原題的情況還是說得很清楚的。

　　考慮到上述情況，儘管《遊春圖》有趙佶的題署，卻並不能據以排除它是摹本的可能性。因為那時是把他們認為是有根據的摹本也劃入「真」的範圍，徑以原名名之的。

　　除原作與複製品問題外，傳世書畫還存在作偽問題，這就牽涉趙佶的鑑定是否精確了。古畫是珍貴文物，在階級社會中是商品，這就必然會發生作偽騙人的情況。在趙佶所處的時代，書畫作偽的情況就相當嚴重。米芾《畫史》說：「大抵畫今時人眼生者，即以古人向上名差配之，似者即以正名差配之……置錦囊玉軸以為珍秘，開之或笑倒，余輒撫案大叫曰：『慚惶殺人！』……大抵近世人所收多可贈此語也。」

　　那時作偽辦法頗多，除去憑空偽造者外，較常見的就是米氏所說的這類以近人充古人，以小名家充大名家。翻開《宣和畫譜》就可以看到，在趙佶的藏品中確有這類情況。《宣和畫譜》卷六記趙佶所藏三十六件唐代韓滉畫，其第一件為《李德裕見客圖》。按李德裕為唐文宗、武宗時宰相，生於貞元元年（785年）。韓滉為德宗朝宰相，死於貞元五年（789年）。這就是說，韓滉死時，李德裕只四歲，他怎麼能預畫數十年後李氏見客圖呢？此圖故宮博物院有清人摹本，畫中李氏長鬚坐椅子上。人物服飾屬晚唐特點，所坐椅子結合處用斗，符合唐後期椅子剛出現時的特點。據摹者題識說原畫前有趙佶瘦金書題署。這顯然是宋人以晚唐無名人作品冒作韓滉以求高價，趙佶不察，因而上當受騙。趙佶宮廷中大量搜羅書畫，那時收進的偽畫，如米芾

所說「開之或笑倒」、大叫「慚惶殺人」者，應當不是個別現象。

考慮到上述情況，儘管《遊春圖》有趙佶的題署，也並不能據以完全排除它是偽本的可能性，因為他也會收進偽物，他和他身邊那些文學侍從之臣的鑑定也會有失誤。

那麼《遊春圖》屬於哪一種情況呢？

事情很湊巧。故宮博物院曾藏有另一幅與《遊春圖》同出於一個稿本的繪畫《江帆樓閣圖》，為研究《遊春圖》在宋以前的淵源提供了重要線索。

《江帆樓閣圖》現藏台灣，曾著錄於清安岐《墨緣匯觀》中，題為唐李思訓作。就發表的印刷品初步觀察，此畫山、水、樹、石風格與敦煌中晚唐畫近似，畫中人物戴中唐以後幞頭，建築物上脊獸出鈎形雙角，裝修用直欞格子斗。這基本上表明了這幅畫是晚唐的作品。

試把《江帆樓閣圖》和《遊春圖》的卷尾部分相比，就會發現，儘管二圖的簡繁程度和樹、石風格不同，其構圖和樹、石位置姿態都有驚人的相似。例如《遊春圖》的卷尾景物，與《江帆樓閣圖》一樣，卻是山形自左上角傾斜向下方；左下角都有一所院落，院落的方向、輪廓都相同；畫中部都有一個山腳突入水中，山腳下都立有二人，山腳前水中都有兩組巨石，每組兩塊，等等。二圖中，樹的品種和樹形繁簡儘管不同，但其位置和由樹冠所構成的輪廓線都非常近似。如山巔同有兩叢樹冠；山腳人物後同有幾株大樹；院落前右角同有三棵樹；左下角同有兩棵樹，等等。這絕不是偶然巧合，它證明二圖出於一個共同的底本。《江帆樓閣圖》是掛幅，景物恰為《遊春圖》的四分之一，證明它是四扇屏風的最末一幅。

既然《江帆樓閣圖》可能是晚唐的作品，而它又與《遊春圖》出

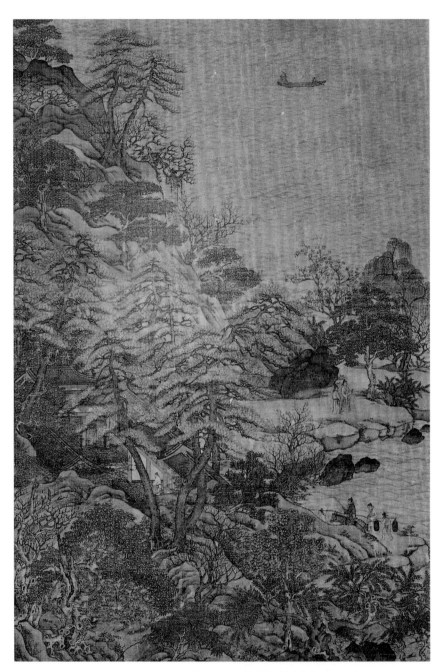

唐代李思訓《江帆樓閣圖軸》（局部）

於一個共同底本，可證這個底本在晚唐時就已存在了。這也就證明了《遊春圖》中雖然反映出一些北宋的特點，卻不是北宋時憑空捏造的偽本，它是從唐代已存在的一個舊本傳摹複製的。而在傳摹中摻入了後代的某些服飾、建築等形象特點，這種例子也並不少見。

問題還不止於此。如果把二圖的山、水、樹、石風格和簡繁程度相比，就會發現一個更為有趣的現象，即《遊春圖》較簡單質樸，而《江帆樓閣圖》較華麗繁複，好像是在《遊春圖》的基礎上鋪張繁衍、添枝加葉而成的。試看《遊春圖》中院落右前角上的三棵樹，其中、右兩棵樹的中間出現一個菱形空隙。這部分在《江帆樓閣圖》中改畫成三株老松，互相交搭，中間的菱形空隙依然存在，但加工得更完美更成熟了。《遊春圖》左下角的兩株小樹，在《江帆樓閣圖》中改畫成兩棵盤根錯節的老樹，景物更為繁複，但外形輪廓基本未變。二者之間演變的跡象很清楚。這種現象初看起來是很矛盾的。晚唐畫的《江帆樓閣圖》怎麼可能是從具有北宋特點的《遊春圖》演化加工而來的呢？其實不然，這恰恰表明《遊春圖》的具體繪製年代雖在北宋，卻是更多地保留了它們共同底本的面貌；《江帆樓閣圖》的繪製年代雖然早些，卻因為做了過多的整理加工，儘管畫面更完整，更豐富，和底本的距離卻反而加大，呈現一幅典型的晚唐山水畫的面貌。

通過上述比較，不僅證實《遊春圖》的底本在晚唐時就存在，而且可以推知這底本的風格要早於晚唐。從《遊春圖》中所反映出的樹、石的畫法和山水人物的比例關係，和敦煌壁畫相比，可以看到它和隋代壁畫（如敦煌 419、420、423 窟）距離較大，而與盛唐壁畫（如敦煌 172、217 等窟）有更多的類似之處。在傳世卷軸畫中，就保存盛唐前後的山水畫面貌而論，《遊春圖》要比晚唐畫的《江帆樓閣圖》更

多些，這正是《遊春圖》的可貴之處。

　　綜括上述，根據《遊春圖》的底本在唐時即已存在的事實，根據畫中出現的晚唐至北宋的服飾和建築特點，考慮到唐宋時代大規模傳摹複製古畫的情況和北宋時人對複製品的習慣看法，我認為《遊春圖》是北宋的複製品，也可能就是徽宗畫院的複製品。因為其底本歷來相傳它與展子虔及其畫風有關，趙佶就沿用傳說舊名，題作《展子虔遊春圖》。它在山、水、樹、石的畫法上，較多地保存了底本的面貌，但在服飾和建築上不夠謹嚴。這可能是因為這些部分尺寸太小，底本稍有損壞即模糊難辨，複製時做了補充和加工，稍稍出以己意，因而摻入晚唐至北宋的特點。至於周密所說的「或以為不真」，可能即是指這些細部不合古制，懷疑它是個偽本；也可能是按元代真偽劃分的習慣範圍，指它是摹本而非原作而言。

　　說《遊春圖》是摹本，是否就貶低了它的文物價值呢？我認為不然。

　　古書畫由於自然損壞，傳世品歷時千年以上者實在寥寥無幾，絕大多數要靠不斷傳摹，才能流傳下來。在原作不存的情況下，這些有一定來歷的古代複製品是極為寶貴的。如最負盛名的顧愷之《女史箴圖》，目前中外美術界已公認款為後加，題字為隋或唐初人所書，是件隋唐時摹本；又如王羲之、王獻之父子的法書，現在傳世諸帖，鑑定家們也都公認是唐或唐以後摹本。但是我們今天了解和評價顧愷之畫和二王法書仍然要依靠這些文物。顧畫王書，過去都曾被認為是真跡的，現在經過研究，澄清真相，就可以更確切、更恰當地理解和利用它。這樣，作為歷史文物，它的科學性不是減弱反而是增強了。我們提出《遊春圖》的繪製年代問題來探討，目的也是這樣。

關於展子虔《遊春圖》年代的一點淺見

張伯駒

關於鑑定祖國文物，我一向不敢執筆為文，蓋出發於愛護祖國文物立場，除公認偽跡者外，對傳世文物，素持謹慎將事之態度。當然應各抒己見，百家爭鳴，多所啟發，但因各人之性情不同，又囿於才識之疏，只好多學少說。頃讀《文物》1978 年第 11 期傅熹年同志《關於展子虔〈遊春圖〉年代的探討》一文，廣列佐證，洋洋大觀。然我仍有不同意見不能已於言者，惜以年老體衰，未能羅列文獻資料，只可簡略言之。

一、幞頭：在一時代之中，冠中有多種樣式，視其人之身份而異，例如後漢郭林宗折角巾，人多效之，此當為文人巾之一種，當然還有其他樣式之巾。墓俑多為武士僕隸，即為官吏，屬大型塑像，亦等於人物畫，冠服衣帶俱備。《遊春圖》之人物，則屬於山水畫之人物，只是點寫，著錄中亦云人馬如豆，不能專畫冠服。以幞頭斷為非隋畫，我還存疑（壁畫有牆壁、絹素，與工匠畫、文人畫之不同，姑不具論）。

二、建築：在一時代之中，江河流域，東西南北，各有不同形式之建築，城市與農鄉與山林，亦有不同。余河南舊居樓一棟，居已四世。余曾到山西，尚存有明代及清初不少的建築，與余舊居樓之形式完全不同。《遊春圖》之地區，是在江南，還是在中原，疑莫能決，且又非山水界畫，以描繪完整壁畫之建築，來作僅盈寸之建築比擬，以

為畫非隋畫之佐證，仍可存疑。

三、《江帆樓閣圖》與《遊春圖》同出於晚唐底本而傳摹複製的，這個底本的原本是否為隋畫，按傳摹複製應當傳真逼似，何必要摻入後代畫法形象？又晉至六朝作畫時，當橫几席地，所畫必係卷子，晚唐已有坐具，所畫方有直幅（又證明《江帆樓閣圖》是四扇屏風的最末一幅，在晚唐是否有四扇屏風，亦是疑問。余曾見黃庭堅四扇屏風草書、岳飛對聯，此偽品不待考證）。《遊春圖》簡單質樸，是畫之發展尚未成就時期，《江帆樓閣圖》華麗繁複，是畫之發展已將成就時期，只能說展子虔向李思訓發展，不能說李思訓向展子虔發展，先後倒置，以《江帆樓閣圖》來作《遊春圖》非隋畫之佐證，似亦可商。

四、歷代宮廷所收古代之畫，當然有偽跡，如清乾隆時曾經過鑑定，《石渠寶笈》有「上上」、「上」、「中」等級。溥儀攜走之書畫，在未出宮前，亦經袁勵準等人鑑定，真精者鈐「宣統精鑑」璽。宋趙佶「宣和書譜」、「畫譜」中之品，是經過趙佶及其侍從之臣的鑑定，其情況今日不得而知。

五、在畫前趙佶題「展子虔遊春圖」六字，不著朝代。從《大觀錄》記載看，唐五代以前之畫，如閻立本《職貢圖》、王維《雪霽捕漁圖》、王齊翰《勘書圖》，趙佶題籤皆不著朝代，是否皆為傳摹複製之畫，對照研究，始能得出論斷。

六、我們鑑定年代較遠的古書畫，只有依憑前人，因為他們年代近，見者多，例如周密比文嘉等人要早三百年左右，其意見比文嘉、詹景鳳等更有分量，更值得我們認真考慮。而趙佶比周密又要早二百年左右，他的分量也值得我們認真考慮，而且他又是畫家。

七、我們鑑定明、清畫的真偽，比較有把握。由初明永樂至今，

約五百七十多年，由趙佶至初唐貞觀，約五百年，是否趙佶鑑定隋唐畫的真偽就毫無把握？如畫為北宋中期所摹，距趙佶不過六七十年，等於我們鑑定清同、光時之畫，更易辨識。如為宣和畫院所摹，即在當時，金章宗題趙佶畫《天水摹虢國夫人遊春圖》、《天水摹張萱搗練圖》宣和畫院摹本，是否應有臣某敬摹進呈款，這裏趙佶不書摹字，而徑書展子虔《遊春圖》，亦難解釋。

以上余簡略之言，不敢斷定圖非隋畫，或必為隋畫，只對傅同志之文，表示存疑而已。但是我以多年來過愛文物，除公認為偽跡者外，對傳世文物之鑑別，素以慎重為旨，尚希傅同志諒之。以吾國歷史之久，文化之先，而隋以前之畫，竟無一件傳世，亦良可慨歎。

文物局原有鑑定委員會組織，古代書畫經審定收購後，歸庫保存，審定者即無所事事。我建議文物局恢復此組織，邀多數人參加，集體討論研究爭議，確定古代書畫真偽，以及存疑之品，不以一人之言為斷，俾使後之鑑定研究者有軌跡可循，未知當否。

（本文原載於《文物》1979 年第四期）

絹本，墨筆，着微淺絳，佈置精密，筆意超絕。是以董玄宰謂迥出天機而疑為摩詰之跡也。後蔡京跋。雖為誤國君臣，而藝苑風流，自足千古。王世懋跋云：「朱太保絪重此卷，以古錦為褾，羊脂玉為籤，兩魚膽青為軸，宋緙絲龍衮為引首，延吳人湯翰裝池。太保亡後，諸古物多散失。余往宦京師，客有持此卷來售者，遂鬻裝購得之。未幾江陵相盡收朱氏物，索此卷甚急。客有為余危者，余以尤物賈罪，殊自愧米癲之癖。顧業已有之，持贈貴人，士節所係，有死不能，遂持歸。不數載，江陵相敗，法書名畫，聞多付祝融，而此卷幸保存余所，乃知物之成毀，故自有數也。宋君相流玩技藝，已盡余兄跋中。乃太保江陵，復抱滄桑之感。而余幾罹其釁，乃為紀顛末，示儆懼，令吾子孫毋復蹈而翁轍也。」

觀此跋，甚似世傳《清明上河圖》與嚴世蕃之事，余疑為《清明上河圖》事即此圖之傳訛。按《明史·王世貞傳》：「楊繼盛下吏，時進湯藥。其妻訟夫冤，為代草。既死，復棺殮之。嵩大恨。」是世貞得罪嚴嵩，以椒山事為主，因父忬卒以論死。又「張居正枋國，以世貞同年生，有意引之，世貞不甚親附（世貞以右副都御史撫治鄖陽）。所部荊州地震，引京房占，謂臣道太盛，坤維不寧，用以諷居正。居正婦弟辱江陵令，世貞論奏不少貸。居正積不能堪，會遷南京大理卿，為給事中楊節所劾，即取旨罷之」。與跋語中「持贈貴人，士節所係，有死不能」及「余幾罹其釁」相合。且居正當國，嚴嵩已敗，豈有先有《清明上河圖》之事，而後又有此圖之事，何一再示儆懼令子孫毋復蹈而翁轍耶？故余論斷如此。

《清明上河圖》之事雖見明人筆記，然無世貞兄弟跋及收藏印，而此卷跋又如此，是不能無疑也。至宋緙絲龍衮引首至為精美，現猶存。明詹景鳳《東圖玄覽》稱韓宗伯藏鍾繇摹正考父鼎銘。卷首古錦一幅，長四尺餘，青地色，花闌中橫一金龍，極鮮美。曾見王敬美徽廟《雪江歸棹》卷，亦有如此錦一幅，生平見古錦如此二而已矣。考之周公謹《雲煙過眼錄》云是宣和法錦，是此緙絲在明代已屬稀見。按《雪江歸棹》卷尚有一

絹本　設色
縱 30.3 釐米　橫 190.8 釐米
現藏故宮博物院

贗作，尺寸、題跋均相同，前隔水無宋內府編號字，無宣政小璽及乾隆題詩，無宋內府圖書大印，而卷前後鈐以項子京諸偽印，後題跋鈐印亦不同。董其昌跋，真本為行草，而贗本為行楷，且「遇」字誤為「過」字，似為清初人所偽託者。經龐萊臣售於日本，有影印本行世。

—— 《叢碧書畫錄》

臣伏觀
御製雪江歸棹水遠
無波天長一色摩山皎
棹行客蕭條鼓棹中
流片帆天際雪江歸棹
之意盡矣天地四時之氣
不同萬物生天地間隨
氣而運炎涼晦明生息
榮枯飛走蠢動變化
善方莫之能窮
皇帝陛下以丹青妙筆
備四時之景色究萬物
之情態於四圖之內蓋
神智與造化等也大觀
庚寅季春朔太師楚國
公臣蔡京謹記

宣和主人寫生花鳥時出殿上揮洒
著色金小塝真廣相鍚十不一真云
於山柞惟見此春觀其行筆布置而
謂雲峰石色迴出天機寄邪楊卷
安逹化者星右邪未克宋叫尚口生
此金老意青州天府奴将重鴻勒致
荊南借名而卅公旦筆呉史亟百日日
保以為翰墨場一而較青未乃知
三元羨先弟莪高安寶稏拴拈之手
囬季白溶之云此淡上呉氏石盡雪
冬古岩相賢豫知金是不謬三昋之
梅湾雁後鈞瑞岩羗王填好名
戊午夏五董其昌觀

積素超神

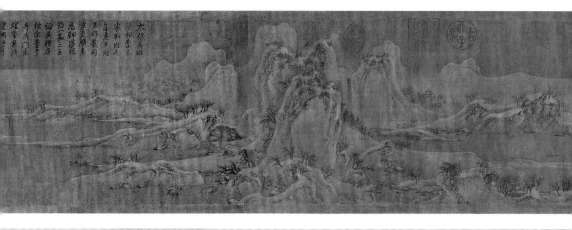

山如模玉玉
分屋水自
拖銀波不真
真歲寧惟
檀花宮化
工專雲固
多能寬
政右巫姑
羊論跋存
楚國信非
詩以斯精
義入神里
花政施之堂
設居
己亥仲冬
御題

太保奔彌
張祖宗玉
宗靳圖堯
令危羊脂
玉作戴俩
筆畫顧書
危軸沙颗
乃一函三玉
綸具借唐
標宗董玄
奇吳門朱
煌重裝淳
堂鎮楚弓
楚得之
庚子新
妻上游
再覽

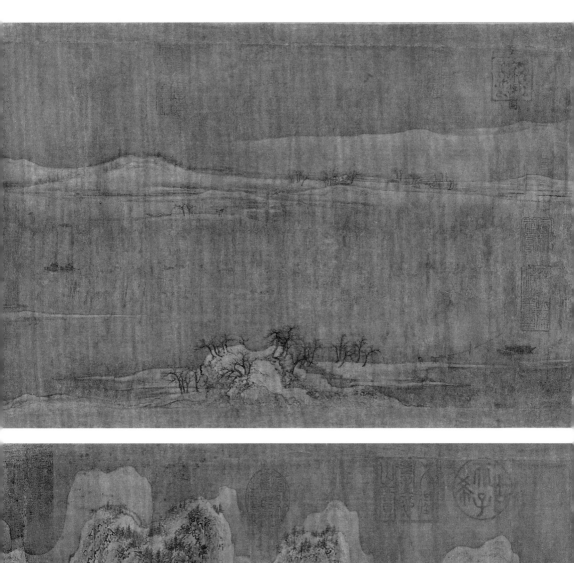
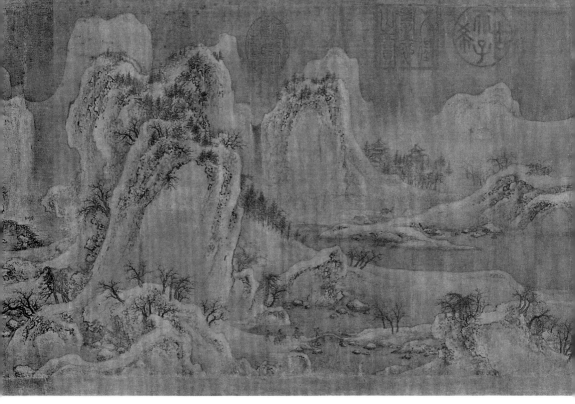

趙佶（1082—1135 年，1100—1126 年在位），即宋徽宗，北宋皇帝，頗具才藝，吹彈、書畫、聲歌、詞賦無不精擅。自創書法「瘦金體」，繪畫擅花鳥、人物、山石。在位時廣收歷代文物、書畫，極一時之盛。成立翰林書畫院，將畫科納入科舉考試中，提高了畫家地位。主持編纂了《宣和書譜》、《宣和畫譜》、《宣和博古錄》等書籍。

圖繪冬日雪景。畫面起首遠山平緩，江面平靜，江中歸帆片片。進入中段以後，山勢漸漸高聳，白雪封山，銀裝素裹，江河坡岸隱現，其間點綴着樓觀、村舍、橋樑、棧道及人物活動，繼而趨於平緩，使整個畫面靜中有動，且富有高低錯落的節奏感。令觀者猶如身臨其境，充分展示了長卷繪畫的特點和魅力。畫幅的右上角有趙佶瘦金書「雪江歸棹圖」，畫幅左側瘦金書「宣和殿製」並「天下一人」花押。卷後有宋蔡京，明王世貞、王世懋、董其昌、朱煜五家題記。

此卷構圖高遠平遠相間，用筆細勁，筆法流暢，意境肅穆凝重。是否為趙佶親筆雖未能確定，但不失為一幅山水畫佳作，代表了宋徽宗時期畫院的藝術水平。

《石渠寶笈續編》、《清河書畫舫》、《珊瑚網》、《大觀錄》等著錄。鑑藏印記：梁清標印、卞永譽書畫匯考印、無逸齋精鑑璽、觀其大略及清內府乾隆、宣統諸印等。

宋徽宗趙佶親筆畫與代筆畫的考辨

徐邦達

　　古代著名書畫家中間，代筆畫最多而年代最前的，應推宋徽宗趙佶。他的作品現在能見到的幾乎十有七八是代筆畫，其間還夾雜着一些本是他手題的「院畫」（作者無款），而為後人誤解，也掛在他的名下了。

　　所謂「代筆」，即找人代作書畫，落上自己的名款，加蓋自己的印章。書法代筆當然連名款都是代者一手所寫，只是印章是自己用上的。繪畫則有的款字出於親筆，有的也可以另找人代寫，只有印章是自己用上的。代筆書畫雖然是經本人授意而成，和私作偽本不同，但從實質上講，總是出於另一人之手而用本人的題、印，仍屬於作偽的行徑，僅僅出發點有些不同而已。找人代作書畫，大都為了怕應酬或應酬不過來才這樣幹的，趙佶的作品基本上是留作自賞的，卻也要找人代筆，看來還是為了藉以留名後世，才自甘做「捉刀人」的。

　　現存的具名趙佶的畫，面目很多，基本上可以分為比較粗簡拙樸和極為精細工麗兩種。比較簡樸的一種，大都是水墨或淡設色的花鳥；極為工麗的，則花鳥以外還有人物、山水等，而以大設色為多。同時，不但工、拙不同的作品形式不一樣，就是同樣是工麗的作品，也有各種不同的面貌。一個人的書畫，從早期到晚期，其形式當然會起些變化，不會永遠千篇一律。但一般地講，工與拙的界限是不可調

和逾越的，哪能像趙佶繪畫那樣忽拙忽工，各色兼備，全無相通之處的道理？因此，我們認為這些作品不可能出於一人之手，其中必然有一部分是非親筆畫（而且還不止出於一人手筆）。經深入考訂鑑辨，以文獻印證實物，我們果然發現：他傳世的非親筆畫的數量遠遠超過他的親筆畫。如果有人把他的非親筆畫作為鑑定他的「真跡」的標準，那就會對趙佶繪畫藝術的評論永遠不得其正。所以，有必要把這當中的秘密弄清楚。

現在先看看有關他的代筆畫的文獻。

北宋蔡絛《鐵圍山叢談》卷六：「⋯⋯獨丹青以上皇（趙佶）自擅其神逸，故凡名手，多入內供奉，代御染寫，是以無聞焉爾。」、「代御染寫」，不正是那些名手替皇帝代筆，而自己默默「無聞」嗎？蔡絛是蔡京的兒子，他和皇帝很親近，其說當然可信。

又元初湯垕《古今畫鑑》云：「當時承平之盛，四方貢獻珍木、異石、奇花、佳果無虛日。徽宗乃作冊圖寫，每一枝二葉十五版作一冊，名曰：《宣和睿覽冊》[1]，累至數百及千餘冊（即千頁）。余度其萬機之餘，安得工暇至於此？要是當時畫院諸人仿效其作，特題印之耳。然徽宗親作者，余自可望而識之。」於此也可證明趙佶確有非親筆畫，不是我們憑空設想的。

又南宋鄧椿《畫繼》說：「政和間，每御畫扇，則六宮諸邸競皆臨

1 南宋鄧椿《畫繼》卷一《徽宗皇帝傳》：「⋯⋯其後以太平日久，諸福之物，可致之祥，臻無虛日，史不絕書。動物則赤烏、白鵲、天鹿、文禽之屬，擬於禁籞；植物則檜芝、珠蓮、金柑、駢竹、瓜花、來禽之類，連理並蒂，不可勝紀。乃取其尤異者凡十五種，寫之丹青，亦目曰《宣和睿鑑冊》。復有素馨、末利、天竺、娑羅，種種異產，究其方域，窮其性類，賦之於詠歌，載之於圖繪，續為第二冊。已而，玉芝競秀於宮閫；甘露宵零於紫篁。陽烏、丹兔、鸚鵡、雪鷹、越裳之雉，玉質皎潔；鸑鷟之雛，金色煥爛；六目七星，巢蓮之龜，盤螭翠鳳，萬歲之石，並幹雙葉，連理之蕉，亦十五物，作冊第三。又凡所得純白禽獸，一一寫形，作冊第四。增加不已，至累千冊。各命輔臣題跋其後，實亦冠絕古今之美也。」

仿，一樣或至數百本，其間貴近往往有求『御寶』者。」這些臨仿的東西，當然也是非親筆畫，但不能稱為代筆。

有人說：趙佶畫有時寫着「御製、御畫並書」字樣，例如《瑞鶴圖》、《祥龍石圖》、《杏花鸚鵡圖》等；有的又沒有那樣寫，前者就應該定為親筆畫。我認為：這些畫大都是工麗之作，而且都是屬於《宣和睿覽冊》中之物，也就是湯垕《古今畫鑑》中所論的「畫院諸人仿效其作」，因此我們仍不能信其為親筆畫。進一步講，唯其自稱為己作而實為他人捉刀，才能叫做代筆畫。我們在董其昌、王時敏、王鑑、金農等的代筆畫題跋中就可以看到他們也自以為是親筆作的。其例尚多，自無庸議。

下面我舉一些趙佶具名的工麗花鳥等畫 —— 也就是院人的代筆畫，以做參證。

一、《杏花鸚鵡圖》，清《石渠寶笈初編》卷二十四著錄。今在國外。

二、《祥龍石圖》，《辛丑銷夏記》卷一著錄，故宮博物院藏。

三、《瑞鶴圖》，《石渠寶笈續編・御書房》著錄，遼寧省博物館藏。

按以上三幅絹的尺寸差不多，畫的格式基本上一概相同。畫法黃派院體，題材都是鄧椿《畫繼》中所說的「諸福之物，可致之祥」，「鸚鵡」，「盤螭翥鳳，萬歲之石」等。因此我們認為此三幅畫全都是《宣和睿覽冊》中的一部分。

四、《金英秋禽圖》卷，《石渠寶笈初編》卷三十四著錄，《唐五代宋元名跡》影印。今在國外。

五、《御鷹圖》軸，《墨緣匯觀續錄》、《辛丑銷夏記》卷一著錄，《唐五代宋元名跡》影印。按此畫偽本較多，大都很低劣。本軸畫法精工，亦是院體，雖然蔡京題謂「神筆」（即皇帝親筆），但仍難信是親筆。

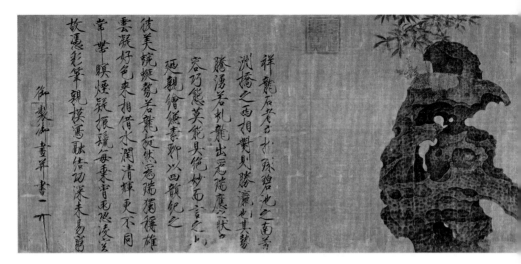

宋徽宗《祥龍石圖》（局部）

六、《芙蓉錦雞圖》軸，南宋《中興館閣錄·儲藏》條[2]、《石渠寶笈初編》卷三十九等著錄，《中國古代繪畫選集》影印。故宮博物院藏。

七、《臘梅山禽圖》軸（即《香梅山白頭圖》），南宋《中興館閣錄·儲藏》條、《石渠寶笈三編·延春閣》著錄。《故宮書畫集》第四、五冊影印，原藏故宮博物院。按以上二軸，畫學黃筌派，屬院體工麗一路，也和《杏花鸚鵡圖》等基本相同，但不一定出於一手，因「芙蓉」圖等二軸比「杏花」圖用筆較沉着。又考南宋《中興館閣錄·儲藏》條，稱此二軸為「御題畫」，因為趙佶題有詩句，其他無詩僅有押、印的，則稱為「御畫」，但這和親筆、非親筆並無關係。

八、《聽琴圖》，上方有蔡京題詩。趙書稍肥，蔡書老勁，全是比較晚年之作（應在宣和年間）。《石渠寶笈三編·延春閣》、《西清札記》卷二著錄，《歷代人物畫選集》影印。故宮博物院藏。按此圖在《石渠

2　此實係宋代陳騤撰《南宋館圖錄》後附無名氏撰《續錄》中「儲藏」欄部分。清《四庫全書》中有校訂完本。

寶笈三編》著錄中稱為「卷」，因為原是直幅「推篷裝」，兩端有黃絹隔水，後有白宋賸紙。前隔水上邊趙氏又有「瘦金書」、「聽琴圖」三字標題和前後印璽以及清梁清標等藏印。聞人言，此畫曾「賞」給某王府，光緒年間又進入宮廷，卻已被改裝成軸，將隔水標題和宋賸尾紙都一併去掉了。

九、《文會圖》軸，《石渠寶笈續編・養心殿》著錄，原藏故宮博物院。全國第二次美展畫刊中影印。按此圖在《平生壯觀》中歸入周文矩名下，則知那時並不以為是趙佶所畫。又題中有句：「畫圖猶喜見文雄」，從此句來看，似為趙氏題他人之作，而為後世鑑定者誤定為趙氏自畫。

十、《摹張萱虢國夫人遊春圖》卷，《庚子銷夏記》卷三、《石渠寶笈續編・乾清宮》等書著錄，《遼寧省博物館藏畫集》影印，遼寧省博物館藏。

十一、《摹張萱搗練圖》卷，《大觀錄》卷十二、《墨緣匯觀續錄》著錄，美國波士頓美術館藏。國外影印本很多。

以上摹古二卷，本幅上無押印。這在所謂趙佶畫（不論是否代筆）中卻是極少見的。現在拿汪氏《珊瑚網》卷三中著錄的《摹衛協高士圖》來印證，可以知道當時趙佶都只在前黃絹隔水上墨題「摹某人某某圖」字樣；「虢國」、「搗練」二圖原先當然也同樣有此趙氏標題，入金卻給明昌內府換裝時連絹隔水一起撤去了。之後，又由章宗完顏璟仿「瘦金書」重書標題，在摹字上方又加了「天水」二字。至於為甚麼這三卷都沒有趙氏押、印，是否是摹古畫的緣故，這就不知道了。據汪氏《珊瑚網》在摹衛協卷後有蔡京題跋，也說是趙氏「御畫」，可見也是一種非親筆畫，並不是後人誤定。

十二、《雪江歸棹圖》卷，《郁氏書畫題跋記》卷八、《大觀錄》卷一二、《石渠寶笈續編‧重華宮》等書著錄，榮寶齋木刻印製。故宮博物院藏。又《虛齋名畫錄》卷一記載同樣的一卷，乃是舊撫本。此外，又有《溪山秋色圖》、《晴麓橫雪圖》二小軸，均紙本，淡設色畫。前者《石渠寶笈初編‧養心殿》著錄，《故宮書畫集》第一冊影印。原藏故宮博物院。後者宋張澂《畫錄廣遺》中記載，原十二幅之一，又《麓雲樓書畫記略》著錄。日本《中國名畫集》影印。

這一部分工麗畫，既然根據文獻和實物印證它們並非趙佶親筆之作，剩下來的就只有那些較簡拙的花鳥畫，而且以墨筆為多的，是否可以說這些是趙氏的親筆呢？我以為是可以的。明萬曆初孫鳳（一位裝裱匠）著《書畫抄》下卷，記徽宗趙佶畫《荷鷺驚魚圖》一卷，後有南宋鄧杞跋云：「右《荷鷺驚魚圖》，徽宗皇帝御筆。向大父樞密（鄧詢武）位政府日[3]，侍宴紫宸[4]，酒酣樂作，上乃聲其慶會之意，發為樂章，以賜臣下，即席親灑此圖，專以寵錫。自大父樞密暨先考侍郎（鄧雍）傳杞三世，一百祀矣。鷺魚運墨，渾然天成，脫去凡格，濃淡約略如生，精神溢紙，若傳丹青，曲盡其妙，得江南落墨寫生之真韻。杞謹當珍藏寶墨，堅忠孝名節，仰答聖思待遇先世隆渥也。紹熙四年九月廿八日 南陽鄧杞拜手謹跋」。

又稍晚張丑《清河書畫舫》巳集亦記此圖云：「徽廟有《荷鷺驚魚圖》，有鄧杞跋，全仿江南落墨寫生遺法。」按此圖即《石渠寶笈初編》著錄的《池塘秋晚圖》卷，係水墨粗簡一種，且極樸拙。今圖已不全，

3 鄧詢武，字子常，進士及第，徽宗時曾任尚書右丞、中書侍郎、知樞密院等職，封莘國公，贈太傅。《宋史》有傳。
4 紫宸指紫宸殿。

宋徽宗《柳鴉圖》(局部)

缺「驚魚」一段，其押、印又為偽添（真的大約連「驚魚」，即後半段
一起割去了）。鄧杞跋則被改名為鄧易從（當然不是原跡），文句稍改，
有的極不通順，書法也絕非宋人筆跡了。鄧杞的祖父詢武親眼看到皇
帝「即席親灑」，那麼此圖當然絕非為他人捉刀，以此類推，其他一些
粗簡畫如墨筆寫生的珍禽圖（即《花鳥寫生圖》、《四禽圖》），以及淡
設色的《柳鴉圖》、《竹禽圖》等，應當也都是親筆作品。現在一一詳
錄如下：

　　一、《柳鴉圖》卷（按此圖原為《柳鴉圖》、《蘆雁圖》兩圖合卷，
因《蘆雁圖》連帶「開」押都是撫本，故不論）。此圖短幅無款，右下
角鈐朱文長圓「宣和中秘」一印。印色不太濃，和李公麟《牧放圖》卷
上所鈐印文印色相同，應為真印（又王維畫《伏生授經圖》上亦有此
印，印文亦同，只見影本，不明印色如何）。左上角又有朱文「御書」
葫蘆印，篆法極劣，印色濃（卻舊），所鈐部位則不合宣和內府鈐印的
常規。按此印大都鈐在「開」押上或前絹隔水與綾天頭中縫，現在它
和後紙上的「紫宸殿御書寶」齊頭並列，不成格局，其為後添偽印無
疑。畫以水墨為主，略加淡色。作坡上老柳，幹古、枝疏，上下棲白

宋徽宗《竹禽圖》（局部）

頭鳥四隻，鳥身墨涂，羽留白線為界；坡上鳳尾草數莖，又雜草做偃服勢，筆法古勁拙厚，風格特異。鳥身濃墨，黝黑如漆，微露青光，極為稀見。清孫承澤以為是用李廷珪墨（見《庚子銷夏記》），或可信。後有鄧易從、范逾二跋，均偽。另有榮肇辰跋。卷中有明「紀察司」半印等。《庚子銷夏記》卷三、《石渠寶笈續編·重華宮》著錄，上海博物館藏，有影印本。

　　二、《竹禽圖》卷，此圖草和崖石的用筆比較拙樸凝重，同《柳鴉圖》極相像，可以看出二者定是一人所作。又崖石和《蘆雁圖》中的坡石畫法也接近。按《蘆雁圖》雖非真本，但出於臨撫，確有來歷，仍可作為參證。汪氏《珊瑚網》卷三、《妮古錄》卷二、《佩文齋書畫譜》卷六九、《式古堂書畫匯考·畫考》等書著錄，《唐五代宋元名畫》影印。今在美國。

三、《枇杷山鳥圖》紈扇頁，用墨帶勾帶漬，工而不太細緻，且亦略帶簡拙，畫法接近《柳鴉圖》、《竹禽圖》。自與當時院體細勾勻染一派不同。有「開」——「天下一人」押，上鈐朱文「御書」葫蘆印。《石渠寶笈續編・養心殿・〈四朝選藻冊〉》中的一頁。《宋人畫冊》影印，故宮博物院藏。

以上三種畫法最為接近，大都工中帶拙，但又不是完全的「利家」——外行畫。從畫法比較相像來看，可能是同一時期所作。

四、《池塘秋晚圖》卷（即《荷鷺驚魚圖》卷）。從畫的構圖看，末後已裁截不全。筆法樸拙而略帶放逸，萍葉畫成側立的樣子，完全不合情理。有押、印在末尾，均後添。後紙亦有鄧易從、范逾二跋，亦偽。有清乾隆、嘉慶、宣統內府諸印記。《石渠寶笈初編》卷三二著錄。故宮博物院藏。此圖根據原鄧杞題，係作於鄧詢武「位政府日」，那麼當在宣和元年（1119年）詢武死去之前，應是趙佶中年的作品。

五、《寫生珍禽圖》卷（即《花鳥寫生圖》卷），《墨緣匯觀續錄》、《石渠寶笈初編》卷二四著錄。《中國書畫》第一集（香港版）影印。今在國外。

六、《四禽圖》卷，《石渠寶笈初編》卷一四著錄。現在國外。

按以上五、六兩卷，其用筆比《竹禽圖》等蒼逸流動些，但還有相通的地方，很有可能是他較晚的親筆作品。又兩卷中所畫墨竹正如《圖繪寶鑑》卷三《趙佶傳》中所說的：「繁細不分，濃淡一色，焦墨叢集處，微露白道，自成一家，不蹈襲古人軌轍。」兩卷每段的尺度亦大體相同，最初或原是在一卷中的，到紹興時候才分開，因「十二禽」沒有「紹興」押縫印，至少是一套中的東西，如對卷等等。

還有一件比較難定的《梅花繡眼圖》小幅。此圖設色畫梅花一樹，

繡眼鳥一隻，棲於枝上，梅花幹枝用筆工中帶拙，鳥則精細，睛用漆點，在實物中此為僅見。[5] 自識「御筆」、「天」，筆法嫩弱，結體也不穩，上押「御書」葫蘆印。此頁書畫均較差，與上面所記的簡拙、工麗各種花鳥畫，都不一樣。或許是早年（十九歲剛即位時）親作，亦未可知，姑附誌以待再鑑。按曾見二件沒有趙佶押、印的「瘦金書」題字（亦無明昌印記），一為歐陽詢（古摹本）《張翰帖》題識，一為所謂李白《上陽台帖》（宋人偽造），後識和標題筆法均特嫩弱，結體亦不穩妥，可能是他十九歲前的手書，可與此圖款字參證。

有人提到，《畫繼》中曾說：「徽宗建龍德宮成，命待詔圖畫宮中屏壁，皆極一時之選。上來幸，一無所稱，獨顧壺中殿前柱廊栱眼斜枝月季花，問畫者為誰？實少年新進。上喜，賜緋，褒錫甚寵，皆莫測其故。近侍嘗請於上，上曰：『月季鮮有能畫者，蓋四時、朝暮，花、蕊、葉皆不同，此作春時日中者，無毫髮差，故厚賞之。』」又一條云：「宣和殿前植荔枝，既結實，喜動天顏。偶孔雀在其下，亟召畫院眾史令圖之；各極其思，華彩爛然。但孔雀欲升藤墩，先舉右腳，上曰：『未也。』眾史愕然莫測。後數日，再呼問之，不知所對。則降旨曰：『孔雀升高，必先舉左。』眾史駭服。」

此兩說雖然有些過甚其辭，但是趙佶要求繪畫描寫對象必須合情合理，一定是很嚴格的（也就是要求形似，逼真）。為甚麼現在他的親筆畫倒不太求形似，甚至有些不合情理，產生上述現象呢？我認為，要求畫工嚴格，是從鑑賞者的立場角度出發的，尤其是對畫院的主持、主試人，趙佶這樣品評是完全可以理解的。但當他自己適興揮毫

5　《畫繼》卷一《徽宗皇帝》：「……獨於翎毛尤為注意，多以生漆點睛，隱然豆許，高出紙素，幾欲活動，眾史莫能也。」

時，憑他的造詣（他到底不是專業畫工，不可能窮工極妍，刻畫入微）和當時「文人畫」開始泛濫的影響，他自然容易接近「文人畫」這一路畫格。因此，我以為他的親筆畫應該屬於非院體的比較簡樸生拙一些的風格，這跟他的理論是並不矛盾的。從以後其他人的代筆畫來看，只有「利家」找「行家」做代筆，相反的卻沒有見過，我們就更沒有甚麼可以懷疑的了。趙佶此種非院體的簡拙一路的花竹等畫法，在南宋末趙孟堅的作品中，如《三友圖》[6]小幅，還在「傳其衣缽」，並略帶楊無咎畫法，也可以拿來作為旁證之一，使我們加深對此說的理解。因為孟堅是趙佶的後輩，他學的當然應當是他上代「皇祖」的親筆畫派而不會去學院工的代筆畫面貌的。同時，也更可看出，那些自視高於「眾工」的人們，到了「文人畫」逐漸形成的時候（這和晉唐時代不同），一定不肯再追隨於院中畫師之後。儘管趙佶早年曾經問業於畫師吳元瑜，但我想他絕不為吳法（應是院體）所拘的。

有人說：趙氏書法用筆極為鋒利流逸，和《柳鴉圖》等拙厚的畫筆有些不大統一，這又是甚麼緣故呢？我認為，趙氏書法精熟，且喜用尖毫疾書，其風貌才如此。繪畫似乎並不像寫字一樣的熟極而流，用筆較緩慢，《柳鴉圖》的柳樹又加用禿筆，所以其風貌又如彼。其他像《四禽圖》等圖，筆法就顯得流逸些，和他的書法的用筆沒有多大距離。唯趙佶在書畫工藝上有極熟練與較生澀的不同造詣，因而在表現上才有差異。所以，他的書少代筆，而畫少親筆，是有其一定的緣由的。

趙佶的書法（包括畫上的題字），所見大都是正楷書、草書；從早年到晚年，一般地講，由瘦弱變為比較粗肥勁健，到今天為止，我

6　此圖有大同小異的兩幅，一藏於上海博物館，影印於《兩宋畫冊》；一原藏故宮博物院，影印於《故宮書畫集》，是《石渠寶笈續編・重華宮》著錄的「墨林拔萃」冊之一。

們還沒有見到一件似乎是屬於別人代筆的。只有題在《文會圖》大軸上的一首行書詩，有些與眾不同，還待進一步研究。

趙佶畫題款，一律用「天」這樣一個花押，相傳是「天下一人」的簡寫。現在以他有年歲的題名為依據，看出他簽押的形式早晚有些小變化，大都以「政和」[《瑞鶴圖》，政和二年壬辰（1112 年）作，年三十一歲] 為界。這之前，下垂的兩腳比較向左右斜出；到宣和 [草書《千字文》，宣和四年壬寅（1122 年）作] 以來，則兩腳變為直垂，又「天」的第三筆（即短直），落筆時大都逆鋒向上，所以下端均圓而藏鋒，只《梅花繡眼圖》上的這一筆，則露鋒由左回勾，用筆亦極弱（包括「御筆」二字），但不似作偽，應為極早年書，可惜未題年令，只能估計，以待證實了。

凡有押字，其上必鈐有印記，見得最多的為朱文略帶長方形的「御書」二字印，偶然亦用朱文葫蘆形「御書」二字印。押上不鈐印的真跡，沒有見到過。我曾在他崇寧三年甲申（1104 年），二十三歲所書的正書《千字文》卷上，見到鈐一方朱文「御書之寶」大方印，那是極稀有的。也可能是到晚年更加規格化，押、印幾乎定型了。

趙佶書法，一般是早年瘦弱，以後逐漸肥厚些，已見上述。但書押字時，其用筆大都比寫一般的字較粗。如大觀四年庚寅（1110 年），蔡京題的《雪江歸棹圖》（自己未寫年款，根據蔡題，時年二十九歲）上的押字，就已相當粗壯，可見一斑。

凡是傳為趙佶所畫的作品，不論親筆非親筆，甚至後人誤題的院畫，總有他的押、印，尤其是在畫上題有圖名或詩句的，無不如此。例外的只有《晴麓橫雲圖》，有圖名無押、印，那是因為此圖是十二幅中的一幅，可能押、印在末幅上。又本幅上一字（包括押字）全無的，

有《摹張萱虢國夫人遊春圖》、《摹張萱搗練圖》，這裏就不詳述了。

現在我們把趙佶的親筆畫和代筆畫做了如上的研究分析，應該說大致可以區別開來。這樣那些久居幕後的宣和畫院名手之作，也能因之而表白於世。雖然我們還不易知道那些畫家的姓名，但對那時院畫的一般風格面貌，總算因之而有了一些認識了。

趙佶書畫題款（先列有年款的，後附押筆斜直相同的）

花押直筆左右斜出的	書	正書《千字文》，崇寧三年甲申（1104 年）作，年二十三歲。鈐朱文「御書之寶」大方印。
	畫	《雪江歸棹圖》卷，大觀四年庚寅（1110 年）作（據蔡京跋語），年二十九歲。鈐朱文「御書」葫蘆印。
	畫	《瑞鶴圖》短卷，政和二年壬辰（1112 年）作，年三十一歲。鈐朱文「御書」帶長方印。
	畫	《祥龍石圖》短卷，無寫作年月，鈐印同上。
	畫	《杏花鸚鵡圖》短卷，鈐印同上。
	畫	《金英秋禽圖》卷，鈐印同上。
	畫	《竹禽圖》卷，鈐印同上。
	畫	《臘梅山禽圖》（即《香梅山白頭圖》）軸，鈐印同上。
	畫	《芙蓉錦雞圖》軸，鈐印同上。
	畫	《溪山秋色圖》軸，鈐朱文「御書」葫蘆印。
	畫	《枇杷山鳥圖》紈扇，鈐印同上。
	書	草書詩紈扇，鈐印同上。
	畫	《梅花繡眼圖》紈扇，鈐印同上。
押直筆直垂的和比較偏直的	書	草書《千字文》卷，宣和四年壬寅（1122 年）作，年四十一歲。上鈐朱文「御書」帶長方印。雙腳垂直。
	畫	《聽琴圖》軸（原裝推篷卷，今被改式），無寫作年月，鈐印同上。雙腳亦垂直。
	畫	《四禽圖》卷，無年款。雙腳比較偏直，亦應為較晚筆。上鋒同上。

其他有印無押以及無押無印或偽押偽印的，均不錄。

南宋 馬和之節南山之什圖卷

　　絹本，畫墨筆，淡淺絳着色。此卷《大觀錄》、《墨緣匯觀》著錄。

<div align="right">

──《叢碧書畫錄》

</div>

絹本　設色
縱 26.2 釐米　橫 857.6 釐米
現藏故宮博物院

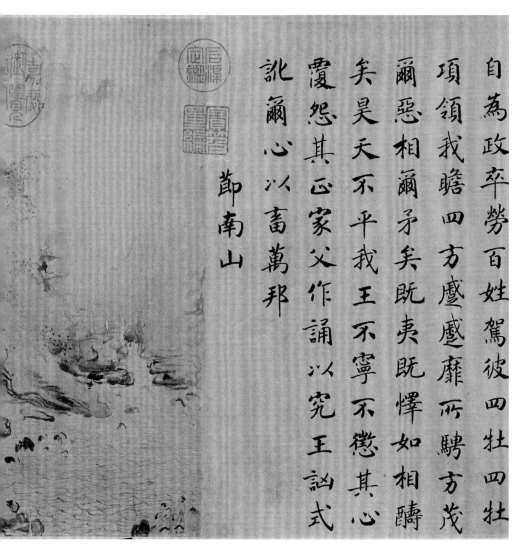

自為政卒勞百姓駕彼四牡四牡
項領我瞻四方蹙蹙靡所騁方茂
爾惡相爾矛矣既夷既懌如相疇
矣昊天不平我王不寧不懲其心
覆怨其正家父作誦以究王訥式
訛爾心以畜萬邦

節南山

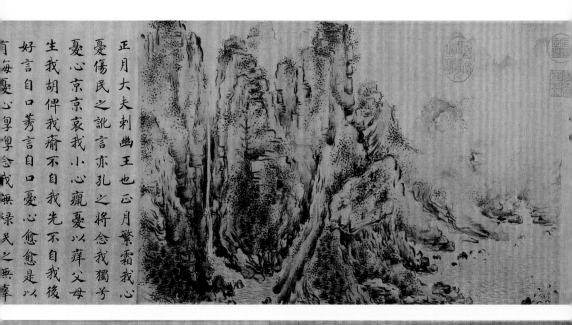

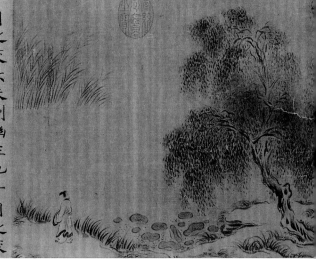

正月大夫刺幽王也正月繁霜我心
憂傷民之訛言亦孔之將念我獨兮
憂心京京哀我小心瘋憂以痒父母
生我胡俾我瘉不自我先不自我後
好言自口莠言自口憂心愈愈是以
有每憂心癙憂憂念戎無祿天之無辜

十月之交大夫刺幽王也十月之交
朔月辛卯日有食之亦孔之醜彼月
而微此日而微今此下民亦孔之哀
日月告凶不用其行四國無政不用
其良彼月而食則維其常此日而食
于何不臧燁燁震電不寧不令百川
沸騰山冢崒崩高岸為谷深谷為陵
哀今之人胡憯莫懲皇父卿士番維
司徒家伯維宰仲允膳夫聚子內史
蹶維趣馬楀維師氏豔妻煽方處抑
此皇父豈曰不時胡為我作不即我

第二段錄《正月》

　　畫面取詩中「正月繁霜，我心
憂傷」句意，繪霜多寒苦，柳樹低
垂、荷塘凋零，以表示萬物失時，
寓意亂世將至。

節南山之什

毛詩小雅

節南山　家父刺幽王也

節彼南山，維石巖巖。赫赫師尹，民具爾瞻。憂心如惔，不敢戲談。國既卒斬，何用不監。節彼南山，有實其猗。赫赫師尹，不平謂何。天方薦瘥，喪亂弘多。民言無嘉，憯莫懲嗟。尹氏大師，維周之氐。秉國之均，四方是維。天子是毗，俾民不迷。不弔昊天，不宜空我師。弗躬弗親，庶民弗信。弗問弗仕，勿罔君子。式夷式已，無小人殆。瑣瑣姻亞，則無膴仕。昊天不傭，降此鞠訩。昊天不惠，降此大戾。君子如屆，俾民心闋。君子如夷，惡怒是違。不弔昊天，亂靡有定。式月斯生，俾民不寧。憂心如酲，誰秉國成。不自為政，卒勞百姓。駕彼四牡，四牡項領。我瞻四方，蹙蹙靡所騁。方茂爾惡，相爾矛矣。既夷既懌，如相酬

并其臣僕，哀我人斯，于何從祿。瞻烏爰止，于誰之屋。瞻彼中林，侯薪侯蒸。民今方殆，視天夢夢。既克有定，靡人弗勝。有皇上帝，伊誰云憎。謂山蓋卑，為岡為陵。民之訛言，寧莫之懲。召彼故老，訊之占夢。具曰予聖，誰知烏之雌雄。謂天蓋高，不敢不局。謂地蓋厚，不敢不蹐。維號斯言，有倫有脊。哀今之人，胡為虺蜴。瞻彼阪田，有菀其特。天之扤我，如不我克。彼求我則，如不我得。執我仇仇，亦不我力。心之憂矣，如或結之。今茲之正，胡然厲矣。燎之方揚，寧或滅之。赫赫宗周，襃姒滅之。終其永懷，又窘陰雨。其車既載，乃棄爾輔。載輸爾載，將伯助予。無棄爾輔，員于爾輻。屢顧爾僕，不輸爾載。終踰絕險，曾是不意。魚在于沼，亦匪克樂。潛雖伏矣，亦孔之炤。憂心慘慘，念國之為虐。彼有旨酒，又有嘉殽。洽比其鄰，昏姻孔云。念我獨兮，憂心慇慇。佌佌彼有屋，蔌蔌方有穀。民今之無祿，天夭是椓。哿矣富人，哀此惸獨。

正月

第一段錄《節南山》

　　畫面取詩中「節彼南山，維石岩岩」句意，繪高山深壑，瀑布急流。以高峻的南山比喻太師尹氏的顯赫，諷刺西周末年幽王重用尹氏以至國家瀕於危亡。

也眾多如雨而非所以為政也浩浩
昊天不駿其德降喪饑饉斬伐四國
昊天疾威弗慮弗圖舍彼有罪既伏
其辜若此無罪淪胥以鋪周宗既滅
靡所止戾正大夫離居莫知我勩三
事大夫莫肯夙夜邦君諸侯莫肯朝
夕庶曰式臧覆出為惡如何昊天辟
言不信如彼行邁則靡所臻凡百君
子各敬爾身胡不相畏不畏于天戎
成不退曾我暬御憯憯日瘁凡百君
子莫肯用訊聽言則荅譖
言則退哀我能言巧言如流俾躬處休
維曰于仕孔棘且殆云不可使得罪
于天子亦云可使怨及朋友謂遷
于王都曰予未有室家鼠思泣血無
言不疾昔爾出居誰從作爾室
雨無正

人知其一莫知其他戰戰兢兢如臨
深淵如履薄冰
小旻

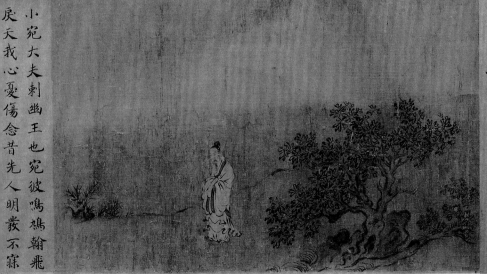

小宛大夫刺幽王也宛彼鳴鳩翰飛
戾天我心憂傷念昔先人明發不寐

第五段錄《小旻》

　　畫面繪大樹平岡，一人正謹慎
地低頭行走，表現了被放逐的臣子
「戰戰兢兢，如臨深淵，如履薄冰」
的詩意。

第四段錄《雨無正》

　　畫面繪古松竹林間，水榭內有
人伏案假寐，似取自詩中勸避讒隱
居的大夫重新出仕之意。

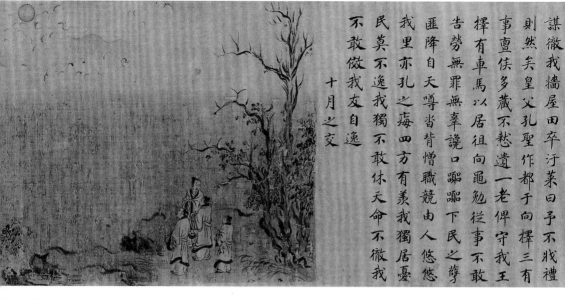

謀猶回遹我牆屋田卒汙萊日予不戕禮
則然矣皇父孔聖作都于向擇三有
事亶侯多藏不慭遺一老俾守我王
擇有車馬以居徂勉從事不敢
匪降自天噂沓背憎職競由人悠悠
我里亦孔之痗四方有羨我獨居憂
民莫不逸我獨不敢休天命不徹我
不敢傚我友自逸

十月之交

小旻大夫刺幽王也旻天疾威敷于
下土謀猶回遹何日斯沮謀臧不從
不臧覆用我謀猶亦孔之卭渝渝
訿訿亦孔之哀謀之其臧則具是違
謀之不臧則具是依我龜既厭不我告猶
胡底我龜既厭不我告猶執其咎如
是用不集發言盈庭誰敢執其咎
匪行邁謀是用不得于道哀哉為猶
匪先民是程匪大猶是經維邇言是

第三段錄《十月之交》

　　畫面取詩中「日有食之，亦孔
之醜」句意，繪河岸邊林木凋殘，峰
上四人遠望亂云翻滾，紅日將蔽，
表現出對亂世將至的憂慮。

小弁刺幽王也太子之傅作焉弁彼
鸒斯歸飛提提民莫不穀我獨于罹
何辜于天我罪伊何心之憂矣云如
之何踧踧周道鞫為茂草我心憂傷
惄焉如擣假寐永嘆維憂用老心之
憂矣疢如疾首維桑與梓必恭敬止
靡瞻匪父靡依匪母不屬于毛不罹
于裏天之生我我辰安在菀彼柳斯
鳴蜩嘒嘒有漼者淵萑葦淠淠譬彼
舟流不知所屆心之憂矣不遑假寐
鹿斯之奔維足伎伎雉之朝雊尚求
其雌譬彼壞木疾用無枝心之憂矣
寧莫之知相彼投兔尚或先之行有
死人尚或墐之君子秉心維其忍之
心之憂矣涕既隕之君子信讒如或
醻之君子不惠不舒究之伐木掎矣
析薪扡矣舍彼有罪予之佗矣莫高
匪山莫浚匪泉君子無易由言耳屬
于垣無逝我梁無發我笱我躬不閱
遑恤我後

小弁

遇犬獲之荏染柔木君子樹之往來
行言心焉數之蛇蛇碩言出自口矣
巧言如簧顏之厚矣彼何人斯居河
之麋無拳無勇職為亂階既微且尰
爾勇伊何為猶將多爾居徒幾何

巧言

第八段錄《巧言》

　　畫面繪一人自山坡上行下，其
目光和手所指，為河岸邊草叢中的
房屋，即詩中所謂「彼何人斯？居河
之麋」，意為進讒者所居之處。

第七段錄《小弁》

　　畫面繪水邊蘆葦叢生，小鹿俯
首飲水，水中石上有雉雞一隻，遠處
孤舟一葉，寒鴉於林同盤旋，表現
賢臣被拋棄後孤獨哀傷的悽涼景象。

戾天我心憂傷念昔先人明發不寐
有懷二人人之齊聖飲酒溫克彼昏
不知壹醉日富各敬爾儀天命不又
中原有菽庶民采之螟蛉有子蜾蠃
負之教誨爾子式穀似之題彼脊令
載飛載鳴我日斯邁而月斯征夙興
夜寐無忝爾所生交交桑扈率場啄
粟哀我填寡宜岸宜獄握粟出卜自
何能穀溫溫恭人如集于木惴惴小
心如臨于谷戰戰兢兢如履薄水

小宛

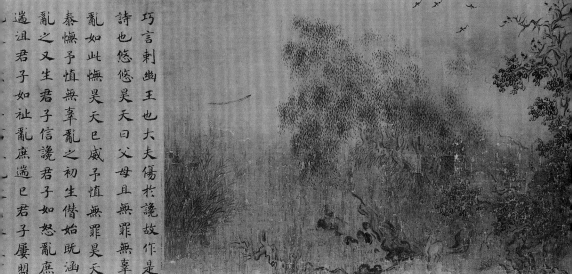

巧言刺幽王也大夫傷於讒故作是
詩也悠悠昊天曰父母且無罪無辜
亂如此憮昊天已威予愼無罪昊天
泰憮予愼無辜亂之又生君子信讒
亂之初生僭始既涵君子如怒亂庶
遄沮君子如祉亂庶遄已君子屢盟

第六段錄《小宛》

　　畫面取詩中「宛彼鳴鳩，翰飛戾天。我心憂傷，
念昔先人」句意，繪河畔竹林間，草房內一人坐蓆上
仰望天空，空中有斑鳩飛起。以鳩比喻幽王才疏智小，
士大夫懷念文王、武王。

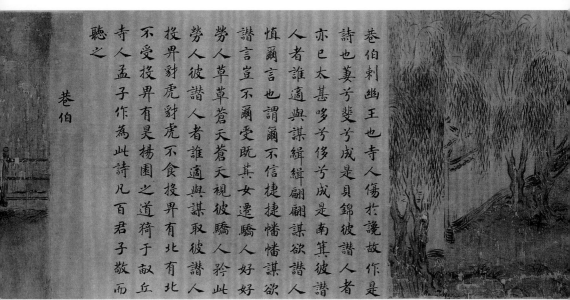

第十段錄《巷伯》

　　畫面繪巷伯（宮中太監）坐於園中平地的蓆上，旁置几案，有貝錦一匹。詩中以女工集眾彩而織成貝錦，比喻讒人羅織罪名中傷巷伯。

何人斯蘇公刺暴公也暴公為卿士
而譖蘇公焉故蘇公作是詩而絕之
彼何人斯其心孔艱胡逝我梁不入
我門伊誰云從維暴之云二人從行
誰為此禍胡逝我梁不入唁我始者
不如今云不我可彼何人斯胡逝我
陳我聞其聲不見其身不愧于人不
畏于天彼何人斯其為飄風胡不自
北胡不自南胡逝我梁祇攪我心爾
之安行亦不遑舍爾之亟行遑脂爾
車壹者之來云何其盱爾還而入我
心易也還而不入否難知也壹者之
來俾我祇也伯氏吹壎仲氏吹篪及
爾如貫諒不我知出此三物以詛爾
斯為鬼為蜮則不可得有靦面目視
人罔極作此好歌以極反側

何人斯

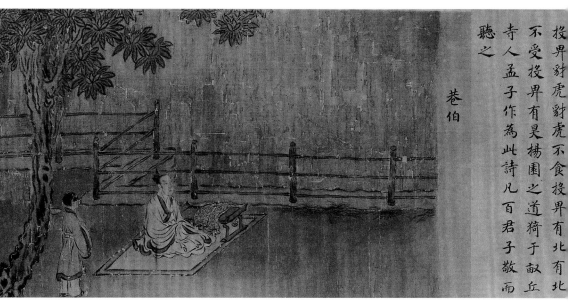

投畀豺虎豺虎不食投畀有北有北
不受投畀有昊楊園之道猗于畝丘
寺人孟子作為此詩凡百君子敬而
聽之

巷伯

第九段錄《何人斯》

　　畫面繪柳樹掩映下，蘇公倚門側目而
立，暴公及其隨從自板橋走過。即詩中「彼
何人斯，胡逝我梁，不入我門」句意，表現蘇
公對進讒者的憤怒。

馬和之，生卒不詳，主要活動於北宋末至南宋初期，錢塘（今浙江杭州）人。南宋高宗紹興年間中進士，官至工部侍郎。山水、人物、界畫、佛像均佳，尤擅人物，師法吳道子、李公麟，風格獨特，筆法飄逸高古，迥異於南宋院體畫法，時人稱為「小吳生」。在表現山水、人物時，更多地融入了一些書法的筆趣，古樸自然，務去華藻。周密《武林舊事》卷六曾將馬和之列於御前畫院之首，然而，根據目前所知資料，兩宋畫院畫家自有其品秩，而無進士及第任官後尚充任畫院畫家者。

本卷取《詩經·小雅》中《節南山》、《正月》、《十月之交》、《雨無正》、《小旻》、《小宛》、《小弁》、《巧言》、《何人斯》、《巷伯》十篇之大意描繪成圖，每段前楷書《詩經》原文。用筆瀟灑，不追求形似，山、石、樹、草尤為明顯，人物線條吸收了唐吳道子用筆飛動流暢的特點，下筆重而出筆輕，是典型的蘭葉描法，給人以生動飄逸、清俊嫻雅之感。唯「巷伯」一段筆法較板滯，究竟是一人的變體還是另一人所作，尚待考證。書、畫均無款印，舊傳宋高宗趙構書文，馬和之作畫。卷中「弘」、「懲」、「殷」、「崔」、「雛」、「桓」、「慎」、「樹」等字缺筆，避宋代皇帝諱。「慎」字為孝宗名諱，因此不可能為高宗、孝宗親筆。引首有清乾隆御題「志摹忠愛」，尾紙有清乾隆於庚寅（1770年）題跋一則。

此卷曾藏於內廷學詩堂。學詩堂是紫禁城東六宮之一的景陽宮的後殿，為清代宮廷重要的藏書處之一。《詩經》作為儒家經典，一直備受封建統治者的推崇。據《繪事備考》載：「高宗嘗以毛詩三百篇詔和之圖寫，未及竣事而卒。」後來由孝宗繼其事，仍令和之補圖。目的是以圖畫形式使詩歌的內容形象化，藉以宣傳儒家禮教。馬和之在創作中抓住原詩中的某一個細節，發揮自己的主觀想象，以淺顯易懂的繪畫語言，繪製出號稱三百篇的《詩經》插圖，在繪畫創作上堪稱浩大工程。目前保存下來的宋代《詩經圖》約有十六種之多，都曾被認為是馬和之所作，但其繪畫風格、水平有所不同，有些或是南宋院畫家所作或臨摹。

《庚子銷夏記》、《大觀錄》、《墨緣匯觀續錄》、《石渠寶笈續編》、《石渠隨筆》著錄。鑑藏印記：古稀天子、石渠寶笈、學詩堂、嘉慶御覽之寶等。

趙構書馬和之畫《毛詩》新考

徐邦達

　　世傳宋高宗趙構、孝宗趙昚（慎）曾書《毛詩》三百篇，命馬和之補圖於每篇之左。我所看到的此種書畫合卷，認為夠宋代物的，到目前為止，共有十四種，合十九卷。其中有三復者三種，二復者兩種。但其只見影本的三卷，還未敢必定為宋物。現在先做簡介如下：

　　（一）《邶風》七篇卷，尺寸失記。原書全缺。畫剩《式微》、《旄丘》、《泉水》、《北門》、《靜女》、《新台》、《二子乘舟》等七篇。應缺《柏舟》、《綠衣》、《燕燕》、《日月》、《終風》、《擊鼓》、《凱風》、《雄雉》、《匏有苦葉》、《谷風》、《簡兮》、《北風》等十二篇。現附有清高宗弘曆補書詩七篇，又跋，凡弘曆跋均錄入後附《學詩堂記》之後。後紙有明人陸師道、張鳳翼二跋，見《石渠寶笈續編》，不移錄。本卷中有「大明安國鑑定真跡」、「張伯起氏」印，清人梁清標二印，乾隆、嘉慶、宣統內府諸印。《石渠寶笈初編》卷四一（原裝冊）、《石渠寶笈續編》御書房四、《石渠隨筆》卷三著錄，學詩堂庋藏之一。前在上海曾見，今不知下落。

　　（二）《鄘風》四篇卷。縱橫① 27.5 釐米 ×43.5 釐米，② 27.5 釐米×37 釐米，③ 27.5 釐米 ×37 釐米，④ 27.5 釐米 ×38.5 釐米。原書全缺。畫剩《柏舟》、《牆有茨》、《桑中》、《鶉之奔奔》四篇，應缺《君子偕老》、《蝃蝀》、《相鼠》、《干旄》、《載馳》、《定之方中》等六篇。每

段有小篆書署篇名。另幅清人張英為梁清標補書四詩。卷中有明人楊士奇二印,「張鏐」印,項元汴諸印,清人梁清標諸印,乾隆、嘉慶、宣統內府諸印。《石渠寶笈初編》卷一四著錄。廣西壯族自治區博物館藏。見原跡。

此卷《石渠寶笈初編》定為明人臨本,故未入學詩堂中。我以為實是宋畫。

(三)《唐風》卷,縱橫 28.7 釐米 ×827.1 釐米。書畫:《蟋蟀》、《山有樞》、《揚之水》、《椒聊》、《綢繆》、《杕杜》、《羔裘》、《鴇羽》、《無衣》、《有杕之杜》、《葛生》、《采苓》十二篇全。左書、右畫(以後各卷均同)。後幅弘曆有跋。卷中有宋「曾覿私印」、「純父」印,又明人項元汴諸印,「項熾昌印」、「玄度氏」、「慧目道人」等印。清人耿嘉祚、阿爾喜普印,乾隆、嘉慶、宣統內府諸印,「學詩堂」印。《鈐山堂書畫記》,《清河書畫舫》卷七、卷一〇,《石渠寶笈續編》御書房四,《石渠隨筆》卷三(《毛詩圖》)著錄,學詩堂庋藏之一。遼寧省博物館藏。見原跡。

(四)又一卷(改裝成冊),每頁縱橫 27 釐米 ×44.7 釐米。書畫同上,十二篇全。後副頁有清人陳代卿跋,未移錄。本幅上有宋「御府圖書」印,明人項元汴諸印,「徐石麒印」、「鑑定」印,清「河北棠邨」印。未見前代著錄,故宮博物院藏。見原跡。

(五)又一卷,縱橫 26.7 釐米 ×821.1 釐米。書畫十二篇全。卷中有明人袁忠徹等藏印,不詳記。日本《中國繪畫總合圖錄》卷三影印。日本京都國立博物館藏(前藏四明羅氏)。未見原跡。

(六)《陳風》卷,縱橫 26.8 釐米 ×731.5 釐米。書畫:《宛丘》、《東門之枌》、《衡門》、《東門之池》、《東門之楊》、《墓門》、《防有鵲巢》、

《月出》、《株林》、《澤陂》十篇全。後紙有明人董其昌跋。作於萬曆三十年壬寅（1602年）。本幅上弘曆跋。卷中有宋「內府書畫」印，明「司印」半印（全文當為「司禮紀察司印」），韓世能、韓逢禧父子諸印，「劉承禧印」、「無諍居士」、「士介」、「其永寶用」、「古州鄭俠如印」、「鄭俠如書畫印」、「吳廷之印」、「用卿」、「吳廷書畫之印」。清「蕭雲從」印、宋犖諸印，乾隆、嘉慶、宣統內府諸印，「學詩堂」印。《南陽名畫表》七、《石渠寶笈續編》御房四、《石渠隨筆》卷三著錄，學詩堂庋藏之一。日本《中國繪畫總合圖錄》卷二影印，英國大英博物館藏。曾在上海王己千君手見過原跡。

（七）又一卷，書畫同上，十篇全。後紙清人李世倬跋，未移錄，二藏印失記。不見著錄。《中國古代書畫圖目》第二冊影印。上海博物館藏。見原跡。

（八）《豳風》卷，縱橫 25.7 釐米 ×557.5 釐米。書畫：《七月》、《鴟鴞》、《東山》、《破斧》、《伐柯》、《九罭》、《狼跋》七篇全。後紙附明人董其昌二跋，清人高士奇三跋，只題其中《破斧》一篇（董其昌跋中誤稱此一圖為趙孟頫畫，因上有趙印）。此段曾割出獨立成卷，至清乾隆時與六篇卷先後均入內府，遂又復原合裱為一卷。本幅上弘曆跋。

此卷重裝並加題跋，已在《石渠寶笈初編》成書之後。細勘《破斧》篇上趙孟頫二印，似不甚佳，恐係偽添。又《破斧》上有洗去乾隆五璽痕跡，是因在獨立裝卷時先已鈐上，至合裱時為重復乖例，故而擦洗掉。《破斧》中還有明「士奇之印」、項元汴諸印。六篇中有明人項篤壽諸印、項元汴諸印及「項竦之印」、「項德枌印」、「檇李嬾道人賞鑑圖書」、「五一倩士」、「宛委堂印」、「呂中」等印，清人梁清標諸印，「江村秘藏」印，乾隆、嘉慶、宣統內府諸印，「學詩堂」印。《清

南宋馬和之《豳風圖》（局部）

河書畫舫》卷一〇、《清河見聞表》五、《式古堂書畫匯考·畫考》卷
一四（《式古》另錄《破斧章》一卷，即從《豳風》卷中割出者）、《大觀
錄》卷一四（此書另錄《二人圖》一卷，亦即《破斧》一篇拆裝）、《石
渠寶笈初編》卷四三（以上均只六篇為一卷）、《石渠寶笈續編》御書
房四、《石渠隨筆》卷三著錄，兩者其時已復原為一卷。學詩堂庋藏
之一。《石渠寶笈續編》按語中略云：「考宋元畫錄載此圖，自《七月》
至《狼跋》凡七段。陳繼儒《寶顏堂秘笈》云：『於項又新家見《破斧》
篇，蓋元以前皆全《豳風》，至明而《破斧》篇別為一卷，今始合為全
璧也。』」故宮博物院藏。曾見原跡。

　　《七月》篇書「筐」字缺二筆作「𥰬」，「萑」、「玄」二字均缺末筆。
前避太祖「匡」字嫌名——同音諱，中避欽宗「桓」字嫌名——同音
諱，後避始祖玄朗正諱。又《東山》篇「完」字缺末筆，避欽宗「桓」

字嫌名諱。又《伐柯》、《九罭》兩篇中「覯」字亦缺末筆，避高宗「構」字嫌名 —— 同音諱，則非高宗自書甚明。《東山》篇中「敦」字未避光宗「惇」字嫌名諱。

（九）又一卷，縱橫 27.7 釐米 ×673.5 釐米。書畫七篇全。本幅上有「禪餘清賞」古印、明「濮陽李廷相雙檜堂書畫私印」、清人梁清標諸印、近人王季遷諸印。未見著錄。所有諱筆均同上卷，「敦」字亦不諱。美國大都會美術博物館藏。1985 年曾見原跡於該館。

（十）《小雅・鹿鳴之什》卷，縱橫 28 釐米 ×864 釐米。書畫:《鹿鳴》、《四牡》、《皇皇者華》、《常棣》、《伐木》、《天保》、《采薇》、《出車》、《杕杜》、《魚麗》十篇全。末又書《南陔》、《白華》、《華黍》三篇詩序。原無詩，故無圖。後紙弘曆跋，略考詩什核實情況。卷中有「野芳亭清賞」古印，明人沐璘、黔寧王諸印，錢素軒諸印，清乾隆、嘉慶、宣統內府諸印，「學詩堂」印。《庚子銷夏記》卷一、《大觀錄》卷一四、《墨緣匯觀續錄》、《石渠寶笈續編》御書房四、《石渠隨筆》卷三著錄。學詩堂庋藏之一。故宮博物院藏。曾見原跡。

（十一）《小雅・南有嘉魚之什》六篇卷，尺寸失記。書畫剩《南有嘉魚》、《南山有台》、《蓼蕭》、《湛露》、《彤弓》、《菁菁者莪》六篇。中又書《由庚》詩序，無圖。應缺《六月》、《采芑》、《車攻》、《吉日》四篇。後紙明嘉靖丁未（1547 年）文徵明跋，見《石渠寶笈續編》，未移錄。文跋中已稱「此六幅盡矣」，可知殘缺不全在嘉靖中葉以前。又弘曆跋中也談到此事。卷中有清人梁清標諸印，乾隆、嘉慶、宣統內府諸印，「學詩堂」印。《清河書畫舫》卷一〇、《清河見聞表》、《庚子銷夏記》卷一、《石渠寶笈初編》卷三六（稱《小雅六章圖卷》）、《石渠寶笈續編》御書房四、《石渠隨筆》卷三著錄。學詩堂庋藏之一。美

南宋馬和之《小雅‧鴻雁之什》（局部）

國波士頓博物館藏。1985年曾見於該館。

（十二）《小雅‧鴻雁之什》六篇卷，尺寸失記，書畫：《鴻雁》、《庭燎》、《白駒》、《黃鳥》、《我行其野》、《無羊》六篇。應缺《沔水》、《鶴鳴》、《祈父》、《斯干》四篇。後幅弘曆跋，略述原《黃鳥》誤裝《無羊》之後，後為移正云云。卷中有清乾隆、嘉慶、宣統內府諸印，「學詩堂」印。《石渠寶笈初編》卷三六（稱為《小雅六章圖卷》）、《石渠寶笈續編》御書房四、《石渠隨筆》卷三著錄，學詩堂庋藏之一。美國大都會美術館藏。1985年曾見於該館。

《鴻雁》篇中「垣」字缺末筆，避欽宗「桓」字嫌名——同音諱。《白駒》篇中「慎」字缺末兩筆，避孝宗正諱。《我行其野》篇中「畜」字中「玄」缺末筆，避始祖「玄朗」諱。又按此卷係每段接裝，其第一段書及畫《鴻雁》絹地很整潔，以下書亦整潔，是出一人手，畫絹卻都

破損，畫筆與第一段亦稍異，不知何以至此。

（十三）《小雅・節南山之什》卷，縱橫 26.2 釐米 ×857.6 釐米。書畫：《節南山》、《正月》、《十月之交》、《雨無正》、《小旻》、《小宛》、《小弁》、《巧言》、《何人斯》、《巷伯》十篇全。末畫後書「節南山之什十篇」。下鈐朱文「御書之寶」一印，不古，印應偽，後添。後幅弘曆跋。卷中有「南陽宋氏」、「子章」、「魯野」三古印，明「汪令聞氏秘藏」印，清乾隆、嘉慶、宣統內府諸印，「學詩堂」印。《庚子銷夏記》卷一、《大觀錄》卷一四、《墨緣匯觀續錄》、《石渠寶笈續編》御書房四、《石渠隨筆》卷三著錄，學詩堂庋藏之一。故宮博物院藏。曾見原跡。

《節南山》篇中「弘」字缺末筆，避宣祖弘殷正諱；兩「懲」字缺「攵」之末筆，避孝宗生父秀安僖王「子偁」的「偁」字嫌名 —— 同音字諱（此為非高宗書的明證）。《正月》篇中「懲」字缺筆同上；「慇」字缺「殳」之末筆，則避宣祖「殷」字嫌名諱；又一「懲」字諱筆同上。《小弁》篇中「萑」字缺末筆，避欽宗「桓」字嫌名諱；「雊」字缺末筆，避高宗「構」字嫌名諱；「桓」字缺末筆，避欽宗正諱。《巧言》篇中二「慎」字均缺末兩筆，避孝宗正諱（《石渠隨筆》云缺末一筆，實誤），此為亦非孝宗書的明證；「樹」字缺末筆，避英宗「曙」字嫌名諱。《巷伯》篇中「慎」字亦缺末兩筆，避諱原因已見上述。卷中有「紹興」二、「乾卦」、「御書之寶」等四印，從印色來看尚古，但既避「慎」字名諱，則此四印必為晚宋或元代所添偽跡無疑。

（十四）《大雅・蕩之什》卷，縱橫 26 釐米 ×867 釐米。書畫：《蕩》、《抑》、《桑柔》、《雲漢》、《崧高》、《烝民》、《韓奕》、《江漢》、《常武》、《瞻卬》、《召旻》十一篇全。卷中有「口陽李廷相雙檜堂書畫私印」、「李夢弼氏圖書」、「衍聖公毓圻鑑賞章」、「頮鏡亭」、「季雲審

南宋馬和之《周頌・清廟之什》卷（局部）

定真跡」諸印。《書畫鑑影》卷三著錄。日本《中國繪畫總合圖錄》卷
二影印。日本藤井有鄰館藏。見影印本。

　　此卷絹地較破碎，缺字不少，畫亦殘損。諱筆字有《抑》篇中三
「慎」字均缺末兩筆，「覯」字缺末筆。《桑柔》篇二「慇」字均缺「又」
字末筆。《韓奕》篇中「玄」字、「完」字，《召旻》篇中「弘」字均缺末
筆。避諱原因均見前。

　　（十五）《周頌・清廟之什》卷，縱橫 27.5 釐米 ×743 釐米。書畫：
《清廟》、《維天之命》、《維清》、《烈文》、《天作》、《昊天有成命》、《我
將》、《時邁》、《執競》、《思文》十篇全。卷中有「禪餘清賞」古印、
明「司印」半印、「晉府書畫之印」等三印、「清河郡」印，項元汴諸印，
清人梁清標、安岐諸印，乾隆、嘉慶、宣統內府諸印，「學詩堂」印。
引首箋上弘曆題。《大觀錄》卷一四、《墨緣匯觀續錄》、《石渠寶笈續

編》御書房四、《石渠隨筆》卷三著錄，學詩堂庋藏之一。遼寧省博物館藏。曾見原跡。

《維清》中「禎」字缺末筆，避仁宗正諱。

（十六）《周頌·閔予小子之什》卷，縱橫 27.7 釐米 ×713 釐米。書畫：《閔予小子》、《訪落》、《敬之》、《小毖》、《載芟》、《良耜》、《絲衣》、《酌》、《桓》、《賚》、《般》十一篇全。後紙弘曆跋。卷中有「明安國玩」、「□明安國鑑定真跡」印、項元汴諸印，清乾隆、嘉慶、宣統內府諸印，「學詩堂」印。《石渠寶笈續編》御書房四著錄，學詩堂庋藏之一。故宮博物院藏。曾見原跡。

《小毖》篇中「懲」字缺「攵」末筆，《良耜》篇中「筐」字缺末兩橫，《桓》篇中四「桓」字均缺末筆，原因均見前。又首篇詩早缺，為後代補書。

（十七）又一卷。書畫應為十一篇。今缺《閔予小子》書畫首篇，現從《訪落》起。後紙明人卞榮、文彭跋偽，不移錄；王穉登跋真，未移錄。卷中「奎章」、「柯九思」、鈐山堂諸印均偽。未見任何著錄。上海博物館藏。曾見原跡。

避諱字均同上卷。

（十八）《魯頌》三篇卷。縱 28 釐米，橫失記。書畫剩《駉》、《有駜》、《閟宮》三篇，缺《泮水》一篇。後紙弘曆跋。卷中有清「北平孫氏」、「古杭」、「瑞南高氏」印，梁清標諸印，乾隆、嘉慶、宣統內府諸印，「學詩堂」印。《清河書畫舫》卷一〇、《庚子銷夏記》卷一、《石渠寶笈初編》卷六、《石渠寶笈續編》御書房四、《石渠隨筆》卷三著錄，學詩堂庋藏之一，遼寧省博物館藏。曾見原跡。

此三篇在乾隆三十五年以前與下錄《商頌》合裝一卷，稱為《三

頌圖》，後分裝，見《石渠寶笈續編》按語中。又「懲」字未諱，應是遺漏了。

（十九）《商頌》卷，尺寸失記。書畫：《那》、《烈祖》、《玄鳥》、《長髮》、《殷武》五篇全。著錄全同《魯頌》，因原合裝為一卷，後在乾隆時分開，詳已見上述。學詩堂庋藏之一。曾見小照片，不甚清晰。聞現在香港榮氏手。

此一套號稱為宋高宗趙構、孝宗趙昚（慎）書，馬和之畫的《毛詩》卷，都無款印。最早見於書畫史記載的為《佩文齋書畫譜》，在《馬和之傳》中引宋陳善《杭州志》云：「高、孝兩朝，深重其畫，《毛詩》三百篇俱畫一圖」，但未言二帝自書經文在前。到元人夏文彥輯的《圖繪寶鑑》卷四「馬傳」中，始確說：「高、孝兩朝，深重其畫，每書《毛詩》三百篇，令和之圖寫。」從此二帝書、馬和之畫「合璧」卷，明、清各著錄中無不眾口同聲了。

現在先談談每卷的書法部分。我看到時代定為宋代的十九卷，其藝術水平高下頗不一致，不盡出於一人之手。雖然說一人之作，可以有時有乖有合，不能本本完全一毫無二，但如以其他可為「樣板」的真跡來仔細比較，總能夠看出一些真相來。我檢閱傳世高宗小楷書真跡，得到肯定的，早些有紹興二十四年甲戌（1154年）高宗四十八歲時寫的《徽宗御集序》；稍晚則有退居為太上皇（五十四歲起）時所書的《曹娥碑》損齋款題跋，都是氣質醇厚且具有瀟灑之態，所謂平中有險者，非字字作「算子」樣。試以前述十九卷中的《毛詩》字來比對，無一本能夠比得上。《毛詩》書大都是拘謹呆板，缺乏生動流利的精蘊。儘管可以解釋為寫經書必須較為拘謹些，但其本質有異，是無法統一的。這裏我將《毛詩》書以筆法、結構優劣為準則，加以排

比分析，大約可以區別為三等，實際上一等之中也還有些高下，茲縷述如下：

第一等：《唐風》（遼博本），《豳風》稍下（美大都會本）；《鹿鳴之什》、《節南山之什》稍下；《鴻雁之什》、《周頌·清廟之什》、《周》卷書獨較肥，以上共七卷。

第二等：《唐風》（故宮本），此卷筆特瘦，稍下；《陳風》（上博本），《豳風》（故宮本）亦瘦弱，稍下；《南有嘉魚之什》、《閔予小子之什》（故宮本）結構不穩，稍下；又《魯頌》（上博本），以上共六卷。

第三等：《唐風》（日本藏本），更下。以上一本。

合共十四卷。此外有的因為看過的日子太久，印象不深；或見的影印本印得稍為模糊些，均暫不予以一起評論。

總體說來，現在我所見到的《毛詩》各卷的經文，認為全非高宗趙構親書，名列「第一等」的也不過是筆法稍挺秀，結體稍穩一些，都不能和《徽序》、《曹娥》跋等同。至於是否即孝宗趙昚（慎）書，則因孝宗小楷書我找不到確真的樣板，所以無法辨定，且其中更有避「偁」字、「慎」字諱的，當然必非二帝親書，這裏不加分辨。故本篇篇名亦只用高宗趙構一人。歷來已眾口同聲地說先有皇帝書，後才命馬和之補圖，那麼，書既不是高宗之筆，其畫當然也不可能為和之所作的了。如此只能一概把舊說予以推翻（以我見過的為限）。

現在再來談談馬和之畫，按元湯垕《畫鑑·馬和之傳》云：「馬和之人物甚佳，行筆飄灑，時人目之為小吳生。更能脫去習俗，留意高古，人未易到也。」根據湯說對證《石渠寶笈續編》乾清宮藏的宋高宗書、馬和之畫《後赤壁賦圖》卷（現藏故宮博物院），其畫的格調——包括山水、樹草、人物、舟船，無不一一和湯說吻合，藝術水平之

南宋馬和之繪《後赤壁賦圖》（局部）

高，可稱得上上品。卷中高宗草書蘇軾賦文，末鈐朱文「雙龍」（圓）、「太上皇帝之寶」兩璽印。書寫飛舞而又穩妥，確為真跡。以此作為鑑辨兩家書畫的「樣板」，應可徵信不疑。又後接紙有小篆書賦文全篇，無款，前後有清張若澄諸印，疑即張氏所書。《石渠寶笈初編》卷三九，還著錄有《柳溪春舫圖》橫軸，係從《鄘風》中《柏舟》一章放大畫成，畫上有「和之」兩款字，五十年前見之於上海的故宮博物院藏品暫存倉庫中。憶畫尚舊，但款字則為後添，當然不足依據為「樣板」。還有明人陳繼儒《妮古錄》卷三曾錄的《春霄鶴唳》、《秋空隼舉》兩小幅，亦各有小款；今集入《石渠寶笈初編》卷二二《歷朝名繪》冊中，改名為《古木流泉》、《清泉鳴鶴》，此冊同時在上海倉庫中見到，是非已難記清，附此備查。

《毛詩》各卷，其山、水、樹、石、草等無一可與《後赤壁賦圖》相並，唯風格較為一致。其中有些人物畫得較好，不下於《後赤壁賦圖》中所有；宮闕界畫，也有不差的。現在我也把畫分為三等如下：

宋高宗書《後赤壁賦》（局部）

　　第一等：《唐風》（遼博本），《小雅‧鹿鳴之什》、《小雅‧節南山之什》稍下，共三卷。

　　第二等：《唐風》冊（故宮本），《豳風》（故宮本），又一本（美國本）；《陳風》（上博本），稍下；《小雅‧南有嘉魚之什》、《小雅‧鴻雁之什》，稍下；《周頌‧清廟之什》，稍下；《周頌‧閔予小子之什）（故

宮本），又一本（上博本），稍下；《魯頌》。共十卷。

第三等：《唐風》（日本藏本），一卷，筆墨劣極。

此一套畫不但較明顯地看出非一人之作，甚至一卷中各篇也是由多人雜湊完成的。即使不是因為書法的關係連帶定為盡非馬和之之作，光看畫的水平——就畫論畫，把它也全盤「推翻」，亦無不可，識者以為如何？

下記曾見原物，已確定為宋以後仿本的六卷：

（一）《齊風》六篇卷。書畫剩《雞鳴》、《還》、《著》、《敝笱》、《載驅》、《猗嗟》六篇，應缺《東方之日》、《東方未明》、《南山》、《甫田》、《盧令》書畫五篇。左書右畫，每篇相連，均無款印。后弘曆有跋，以書不甚佳，認為不似高宗趙構，因改定為孝宗趙昚筆，但無依據，僅憑虛測，自不足為信。以余觀之，此書有元人風格，畫亦不好，姑記待深考。卷中有清人梁清標、乾隆、嘉慶、宣統內府諸印，「學詩堂」印。《石渠寶笈初編》卷三六、《石渠寶笈續編》御書房四、《石渠隨筆》卷三著錄，學詩堂庋藏之一。新中國成立前在南京見於李超凡手，云為劉世蕃所有。聞其後已售於國外。

（二）《陳風》卷。書畫十篇全。後有明人董其昌偽跋一。書畫均甚劣，且不古，應為明末或清初之物。曾入清宮，但無內府藏印，並不見於《石渠寶笈》著錄。後從長春偽滿宮中流出，遼寧省博物館收之。

（三）《召南》卷。《石渠寶笈初編》卷一四著錄，云：「素絹本，著色畫，分段畫《羔羊》、《殷其雷》、《蔽芾》、《小星》、《江有汜》、《野有死麇》、《何彼穠矣》、《騶虞》八篇。未著款。」下記清梁清標諸印，乾隆、嘉慶諸印璽，收入《中國古代書畫圖目》三，上海博物館藏。

係明人臨本。弘曆亦以為非宋物。

（四）《國風圖》卷。書畫相間，前為《鄘風》：《柏舟》、《牆有茨》、《桑中》、《鶉之奔奔》、《定之方中》、《蝃蝀》、《相鼠》、《幹旄》八篇，缺《君子偕老》、《載馳》二篇。下接《檜風》：《羔裘》、《素冠》、《隰有萇楚》、《匪風》四篇，全。末款「扶風馬和之畫並書」，書體近王寵，畫略有馬派，應是明人偽作。卷上又有「原博」及項元汴數偽印。今藏故宮博物院。

（五）《豳風圖》六篇（亦稱《破斧》一篇）。卷上有項元汴偽印兩方，近人廉泉（南湖）「小萬柳堂」印一方。畫尚佳，但絹地氣息不古，書詩全非宋高宗體，應亦明末清初人臨仿本。今不知在何處。

（六）《毛詩四篇》卷。著錄於《石渠寶笈三編・延春閣》，亦經溥儀盜出，流散到長春市外。此卷有圖無詩，實畫《小雅・魚藻之什》：《黍苗》;《衛風》:《淇澳》;《秦風》:《蒹葭》;《檜風》:《匪風》等四篇。末幅有「臣馬和之進」偽款五字。亦為明代仿本。遼寧省博物館藏。

南宋 楊婕妤百花圖卷

　　絹本，着色。凡十七段。每段楷書標花名，並紀年題詩。前題識「今上御製中殿生辰詩」，下註「四月八日」。第一段壽春花，下註「己亥庚戌」。第二段長春花，下註「庚子甲辰乙未」。第三段荷花，下註「辛丑癸卯丁未」。第四段西施蓮，下註「丁未」。第五段蘭，下註「壬寅」。第六段望仙花，下註「乙巳」。第七段蜀葵，下註「丙午」。第八段黃蜀葵，下註「己酉」。第九段胡蜀葵，下註「辛亥」。第十段闍提花，下註「戊申」。第十一段玉李花，下註「乙卯」。第十二段槐，上註「壬子」。第十三段三星在天，上註「癸丑」。第十四段旭日初昇，上註「丙辰」。第十五段桃實荷花，上註「丁巳」。第十六段海水，上註「戊午」。第十七段瑞芝，上註「庚申」。

　　畫極娟秀鮮麗，書宗晉唐，頗似宋高宗體。后明藩三城王跋，謂「得於吳中好事家，今逢唐賢妃千秋令節，敬獻以祝無疆之壽云。」妹子為宋寧宗皇后妹。凡御府馬遠畫多命題詠，有題馬遠《松院鳴琴訴衷情》一詞。昔見馬遠山水小卷有妹子題。又馬遠山水圖為妹子題，下鈐「楊娃」小長方章。然其畫殊未見明清書畫著錄，亦未載其畫。唐宋以來女子畫此卷為孤本矣。

　　　　　　　　　　　　　　　——《叢碧書畫錄》

絹本　設色
縱 24 釐米　橫 324 釐米
現藏吉林省博物院

今上 御製

中殿生辰詩　四月八日

壽春花　己亥　庚戌

仙姿不與羣花並　　只向坤寧薦壽觴

長春花 庚辰 乙未

花神辰事臉潮霞　　曾服東皇九轉砂

顏色四時長不老　　蓬萊風景屬仙家

精神天賦逞嬌妍　　染得輕紅近日邊

羨此奇葩長艷麗　　仙家風景不論年

丹砂經九轉　　　　芳藥占長春

荷花 辛丑 癸卯 丁未

光風繡閣夢初酣　　天使攜來蘂半含

自是國香堪服媚　　便同瑞草應宜男

望仙花 乙巳

珍叢移種自蓬萊　　細瑣繁英滿意開

注目霓旌翻晝永　　尚疑星鶴領春來

蜀葵 丙午

今上御製

中殿生辰詩　四月八日

壽春花　己亥庚戌

上苑風和日暖時

奇葩色染碧玻瓈

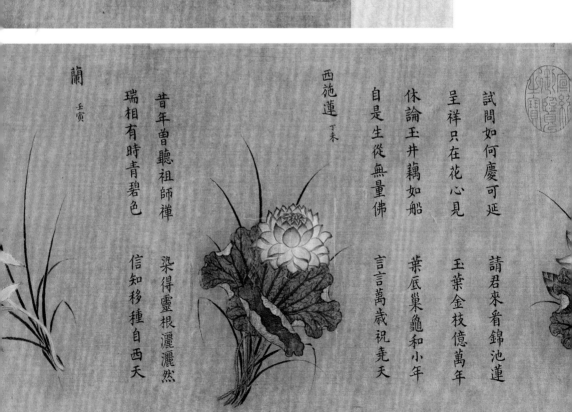

試問如何慶可延

請君來看錦池蓮

呈祥只在花心見

玉葉金枝億萬年

休論玉井藕如船

葉底巢龜和小年

自是生從無量佛

言言萬歲祝堯天

西施蓮　丁未

昔年曾聽祖師禪

染得靈根灑灑然

瑞相有時青碧色

信知移種自西天

蘭　壬寅

闍提花 戊申

闍提花號出金仙　似雪飄香偏釋天

偏向月階呈瑞彩　的知來自玉皇前

玉李花 乙卯

仙觀名花剪素瓊　仙娥曾御寶車輕

羯來月苑陪青桂　共拆芳葩擕玉英

丁巳

樓臺日轉排仙仗　漢嶽雲開擁壽山

蓮開花十丈　桃熟歲三千

花神呈秀羣芳右　隨佛下生來上苑　朱煒儲祥變葉新　如丹九轉鎮千春

黃蜀葵 己酉

秀裏黃中推正色　葉繁詎足蔭清陰　鑒經屢取為方妙　畫景惟傾向日心

羽葵 辛亥

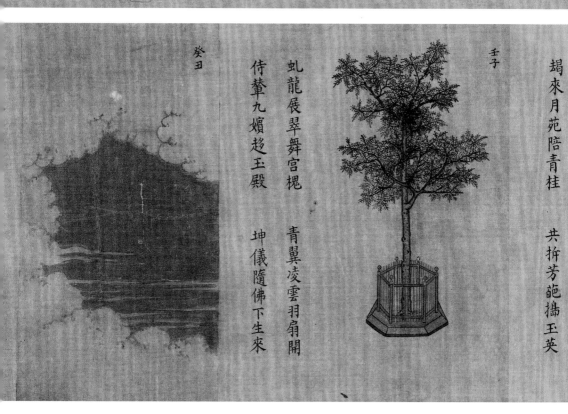

朅來月苑陪青桂　共拆芳苞擷玉英

壬子

虬龍展翠舞宮槐　青翼凌雲羽扇開　侍輦九嬪趨玉殿　坤儀隨佛下生來

癸丑

右百花圖一卷延楊婕妤畫也

婕妤蓋宋光寧時人說者謂

與馬遠同時後以色藝選入

宮其繪事過人自能題詠每流

傳於人間此其所畫以壽中殿

者也予得於吳中好事家今

逢

蓮開花十丈　桃熟歲三千

垂祥紛可録　伂壽浩無涯.

庚申

者也予得於吳中好事家今

逢

唐賢妃殿下千秋令節敬獻以

祝無疆之壽云

弘治丙辰春三月吉日識

婕妤是宮中女子官職的一種稱謂。楊婕妤的真實姓名現已無從可考，一般認為楊婕妤即書畫史籍所説的楊妹子，也就是宋寧宗趙擴之皇后楊氏，她是一位能詩、工書、擅畫，頗具才藝的南宋女書畫家。

卷繪壽春花、長春花、荷花、西施蓮、蘭、望仙花、蜀葵、黃蜀葵、胡蜀葵、闍提花、玉李花、宮槐、蓮桃、靈芝等花草十四種，另有天空、紅日、祥雲三幅，計十七段，每段各有題詠。景物用馬遠法，花卉取馬麟法。小楷題詩，字書嚴謹娟秀。用筆精細，設色妍麗，為典型的南宋院體畫風。清梁清標題寫箋名「楊婕妤百花圖」，卷首題「今上御製中殿生辰詩 四月八日」，卷後有明朱芝垝跋。

曾經清梁清標、清內府收藏。《石渠寶笈初編》、《書畫記》、《叢碧書畫錄》著錄。鑑藏印記：無逸齋精鑑璽、三城王圖書、蕉林鑑定、張伯駒珍藏印及清內府乾隆、嘉慶、宣統諸印等。

宋楊婕妤《百花圖》卷

張伯駒

素絹本，着色，畫無款，凡十七段。每段楷書標花名，並紀年、詩句於上。總識「今上御製中殿生辰詩」，下註云「四月八日」。

第一段題「壽春花」，下註「己亥 庚戌」，詩云：「上苑風和日暖時，奇葩色染碧玻瓈。玉容不老春長在，歲歲花前醉壽卮。」、「一樣風流三樣妝，偏於永日逞芬芳。仙姿不與群花並，只向坤寧薦壽觴。」

第二段題「長春花」，下註「庚子 甲辰 乙未」，詩云：「花神底事臉潮霞，曾服東皇九轉砂。顏色四時長不老，蓬萊風景屬仙家。」、「精神天賦逞嬌妍，染得輕紅近日邊。羨此奇葩長豔麗，仙家風景不論年。」又云：「丹砂經九轉，芳蕊占長春。」

第三段題「荷花」，下註「辛丑 癸卯 丁未」，詩云：「試問如何慶可延，請君來看錦池蓮。呈祥只在花心見，玉葉金枝億萬年。」、「休論玉井藕如船，葉底巢龜如小年。自是生從無量佛，言言萬歲祝堯天。」

第四段題「西施蓮」，下註「丁未」，詩云：「昔年曾聽祖師禪，染得靈根灑灑然。瑞相有時青碧色，信知移種自西天。」

第五段題「蘭」，下註「壬寅」，詩云：「光風繡閣夢初酣，天使攜來蕊半含。自是國香堪服媚，便同瑞草應宜男。」

第六段題「望仙花」，下註「乙巳」，詩云：「珍叢移種自蓬萊，細

瑣繁英滿意開。注目霓旌翻畫永，尚疑星鶴領春來。」

第七段題「蜀葵」，下註「丙午」，詩云：「花神呈秀群芳右，朱煒儲祥變葉新。隨佛下生來上苑，如丹九轉鎮千春。」

第八段題「黃蜀葵」，下註「己酉」，詩云：「秀裏黃中推正色，葉繁芘足藹清陰。醫經屢取為方妙，畫景惟傾向日心。」

第九段題「胡蜀葵」，下註「辛亥」，詩云：「蜀江濯錦一庭深，誰植芳根傍綠陰。有似在朝臣子志，精忠不改向陽心。」

第十段題「闍提花」，下註「戊申」，詩云：「闍提花號出金仙，似雪飄香遍釋天。偏向月階呈瑞彩，的知來自玉皇前。」

第十一段題「玉李花」，下註「乙卯」，詩云：「仙觀名花剪素瓊，仙娥曾御寶車輕。揭來月苑陪青桂，共拆芳葩搗玉英。」

第十二段畫槐，無題字，上註「壬子」，詩云：「虯龍展翠舞宮槐，青翼凌雲羽扇開。侍輦九嬪趨玉殿，坤儀隨佛下生來。」

第十三段畫三星在天，無題字，上註「癸丑」，詩云：「祥開椒閣耀珠躔，初度南薰入舜弦。環佩鏘鏘端內則，與天齊壽萬斯年。」

第十四段畫旭日初昇，無題字，上註「丙辰」，詩云：「樓台日轉排仙仗，漢嶽雲開擁壽山。」

第十五段畫桃實荷花，無題字，上註「丁巳」，詩云：「蓮開花十丈，桃熟歲三千。」

第十六段畫海水，無題字，上註「戊午」，詩云：「垂祥紛可錄，俾壽浩無涯。」

第十七段畫瑞芝，無題字，上註「庚申」，詩云：「千葉芝呈瑞，三河玉效珍。」

後明三城王跋語云：「右《百花圖》一卷，乃楊婕妤畫也。婕妤蓋

宋光寧時人，說者謂與馬遠同時，後以色藝選入宮。其繪事過人，自能題詠。每流傳於人間。此其所畫以壽中殿者也。予得於吳中好事家。今逢唐賢妃殿下千秋令節，敬獻以祝無疆之壽云。弘治丙辰春三月吉日識」下鈐「三城王圖書」一印，見《石渠寶笈》、《畫史匯傳》著錄。

三城王芝垝，唐定王孫，憲王子，嗜繪事，法書名畫，未嘗一日去手，行草稱絕，見明史諸王年表及《書史會要》。跋語稱「楊婕妤」，又謂「以色藝選入宮」，似謂楊后也。楊后與楊妹子是一人抑二人，書畫鑑定家各有說。一說楊妹子即楊后，而非楊后另有妹。元吳師道題馬遠《仙壇秋月圖》自註已云：楊后幼年以歌兒入宮，忘其姓名籍貫，以楊次山為兄，有兄而後有妹，人遂以為楊妹子矣。以楊后之出身孤子無依，何來有妹。且楊妹子題或畫，亦不應僭用坤卦小璽，及「坤寧睿筆」印記。又有宋代皇后能詩者，唯寧宗楊皇后與高宗吳皇后。楊皇后《宮詞》冊宮詞五十首，經汪水雲、錢功甫、毛子晉、黃蕘圃藏，水雲、功甫有印記，子晉有兩跋，蕘圃亦有跋，為端方故物。子晉以刻入《五家宮詞》。厲樊榭《宋詩紀事》楊皇后詩在卷一中。另閨媛一門八十家，無楊妹子詩也。一說楊妹子詩詞見諸家記載，所題每關情思，多長門怨女之語，不合於皇后身份。再如清末葉赫慈禧后御筆書畫，皆屬繆素筠代筆，則楊后亦有捉刀弄筆者，固意中事也。以上二說，各見玉谷、君坦筆中。

此卷畫筆纖細精麗，花卉為馬麟體，山水一段為馬遠體，書法娟秀工整，為宋高宗體。蓋為南宋當時之風格，與《櫻桃黃鸝圖》（上海博物館藏）、《月下把杯圖》（天津博物館藏）畫筆書體完全相同，非馬遠、馬麟畫，而皆女子之作無疑。唯兩圖皆有坤卦小璽，此卷則無。按三城王跋，稱楊婕妤《百花圖》。楊后由封平樂郡夫人晉封

婕妤，而晉封婉儀貴妃，及冊立為皇后，如係為寧宗皇后生辰作，楊后時為婕妤，自不應用坤卦小璽。又總識「今上御製中殿生辰詩」，下註「四月八日」，及第七段題詩「隨佛下生來上苑」，第十二段題詩「坤儀隨佛下生來」，是皇后生日為四月八日浴佛節。宋理宗謝皇后為四月八日生，則所稱中殿者即謝后也。《續通鑑》：紹定三年（1230年）十一月戊申，冊立貴妃謝氏為皇后。原理宗欲立賈貴妃為后，而楊太后意立謝貴妃，曰：「謝女端重，宜正中宮。」謝貴妃為丞相深甫之孫，楊太后以深甫有援己功也。時楊后已稱壽明慈睿皇太后，自不能用坤卦小璽矣。《續通鑑》：紹定五年（1232年）十二月壬午，楊太后崩，則此卷當作於紹定四年謝后為皇后後之第一生日前，時楊太后已七十五歲，為其自書畫以賜謝后者，抑飭人代筆，則難以確斷，但與《櫻桃黃鸝圖》、《月下把杯圖》兩圖並看，似應為一人之筆者也。又，每段皆註干支，亦不能詳，希待博雅更考。戊戌歲，寶古齋於東北收得此卷，故宮博物院未購留，余遂收之。余所藏晉唐宋元名跡盡歸公家，此卷欲自怡，以娛老景。余《瑞鷓鴣》詞結句「白頭贏得對楊花」即指此卷也。復欲丏善治印者為治一印，文曰「楊花館」。會吉林省博物館編印藏畫集，而內無宋畫，因讓與之，此印亦不復更治矣。

相逢幸遇佳時節
月下花前且把盃

南宋馬遠《月下把杯圖》

談南宋院畫上題字的楊妹子

啟　功

一、引言

　　鑑定古代書畫的真偽，所需辨別的，不止一端，應當最先着眼處，無款的辨別時代，有款的辨別姓名。倘若不知道款字是誰，又怎能判斷它的真偽？即使能判斷時代，也無法判斷是這個人的親筆還是別人偽充。宋元以來，名作如林，竟自有流傳數百年，款印俱在，那些人也並不是潛耀埋名之士，況且累經名家鑑藏題跋，卻一直地以訛傳訛，終不能知道究竟是個甚麼人，像南宋「楊妹子」就是其中顯著的一例。

　　世所傳南宋畫院馬遠、馬麟的畫跡中，常有宮人楊氏的題字，這人是誰，前代各家著錄題跋每指稱之為「楊妹子」，並且多說是寧宗皇后楊氏之妹，其名為「娃」；又或指題字為楊后。及至細考各件的題字印章以至各書記載，那些所謂「楊娃」、「楊妹子」的說法，多屬輾轉傳說，竟在模糊影響之間，本文試申其所疑。

二、書畫文獻中關於「楊妹子」的記載

　　最早提出的是元人吳師道，他的《仙壇秋月圖》詩見《禮部集》卷五，自註云：「宮扇，馬遠畫，宋寧宗后楊氏題詩，自稱楊妹子。」這

是說「楊妹子」即是楊皇后。

後來明初陶宗儀《書史會要》卷六，先出「恭聖仁烈皇后楊氏」小傳，又出「楊氏」小傳一條云：「寧宗皇后妹，時稱楊妹子，書法類寧宗。馬遠畫多其所題，往往詩意關涉情思，人或譏之。」這是說楊妹子是楊后之妹。

明代王世貞又提出「楊娃」之說，《四部稿》卷一三七「跋馬遠畫水十二幀」云：「畫凡十二幀……其印章有楊娃語，長輩云。楊娃者，皇后妹也……按遠在光寧朝後先待詔藝院，最後寧宗后楊氏承恩執內政，所謂楊娃者，豈即其妹耶？」看他說「印章有楊娃語」，可見是據印文釋為「楊娃」。又云：「題畫後，考陶九成《書史會要》，楊娃者，果寧宗恭聖皇后妹也，書法類寧宗。」《書史會要》並沒稱楊娃，這是王世貞據印文與陶氏所記合而言之的。

又厲鶚《南宋畫院錄》卷七引明項鼎鉉《呼桓日記》云：「馬遠單條四幅，俱楊妹子題……其一綠萼玉蝶……再題『層疊冰綃』四字，後有楊娃之章一小方印。」這也是釋印文為「楊娃」的。

至於認為題字即是楊皇后的，像前引元人吳師道詩註為最早，其後明人凌雲翰有題「馬麟《長春蛺蝶》並楊太后《撲蝶圖》二小幅成一卷」七絕一首，見《南宋畫院錄》卷八引《柘軒集》。《長春蛺蝶》、《撲蝶》二圖，載在汪珂玉《珊瑚網》名畫卷五、吳升《大觀錄》名畫卷十四，俱未記畫上款印，而圖後有宋濂跋云：「舊時曾在宮掖，故其間有上兄永陽郡王及楊妹子之字。」可以見其題款大概。凌雲翰既稱《撲蝶圖》是楊太后作，便是認為款字是楊后所題，也就是認為楊妹子即是楊后，這是近於吳師道之說的。清人王士禛《香祖筆記》卷四復駁吳師道詩註說：「以楊妹子為楊后，誤。」

吳其貞《書畫記》卷一記馬麟《雪梅圖》云：「上有楊妹子題五言絕句一首，有坤卦印，此乃楊后印，后即妹子姊也。」又卷三記馬麟《梅花圖》云：「上有楷書題五言絕一首，用坤卦圖書，蓋楊妹子奉楊后所題也。」又卷五記馬麟《梅花圖》云：「上有楷書詩句，用坤卦圖書，不知是楊后、楊妹子也。」合三條來看，吳氏似乎也沒明白妹與姊的字跡分別究竟何在，文獻中關於楊氏的說法，至此可算紛糾到了極點了。

三、楊氏的題字和印章

馬遠畫水十二幀，現藏故宮博物院，即王世貞所鑑藏題跋的。每頁題四字，如「雲生滄海」等，四字後各有小字一行，作「賜大兩府」，這行小字的上端，鈐「壬申貴妾楊姓之章」朱文長方小印一，篆文多不合《說文》，才知王世貞致誤之由，看他只說「其印章有楊娃語」，而不詳記印文，大概他是不能完全認識印文奇字。印中「姓」字「生」旁筆畫較繁，近似「圭字」，以致誤為「娃」字。按宋人好稱某姓，米芾的題跋及印章中每自稱「米姓」，可以為證。

又曾見宋院畫長方小橫冊八片，合裝一冊，方濬頤舊藏，《夢園書畫錄》卷二著錄。冊中五片有題字，多是先題四字或五字的圖名標目，如「綠茵牧馬」等，後各書小字一行，都是「上兄永陽郡王」，在這六字的字跡上，罩蓋「癸酉貴妾楊姓之章」朱文長方小印。

又故宮藏馬麟畫梅花直幅，上有楊氏題詩，另有「層疊冰綃」四字標題，詩後有「賜王提舉」小字一行，這行上端鈐「丙子坤寧翰墨」朱文長方印，這行下端鈐「楊姓之章」朱文方印。

其他題畫之作還很多，並且有本是別人題字而被人誤認為是楊氏

題的，俱不一一列舉。

即就以上數件的字跡看來，筆法一致，不似出自兩手。其中壬申、癸酉、丙子等干支，以南宋宮廷題字習慣看去，乃是記載作書之年。常見南宋諸帝書字，在「御書」一印外，常有干支一印，足為旁證。諸件中究竟哪件是姊書，哪件是妹書，恐怕是沒人能夠分出的。

四、楊氏的身世

考《宋史》卷二四三《恭聖仁烈楊皇后傳》說：「少以姿容選入宮，忘其姓氏，或云會稽人……有楊次山者，亦會稽人，后自謂其兄也，遂姓楊氏。」又以《宋史》本傳及《朝野遺記》、《四朝聞見錄》、《齋東野語》諸書合看，楊氏本是宮廷樂工張氏的養女，十歲入宮為雜劇孩兒，受到吳太后的寵愛，把她賜給寧宗，歷封郡夫人、婕妤、婉儀、貴妃。寧宗的韓后死後，繼立為皇后，理宗立，尊為太后。她工於權術，殺韓侂胄，用史彌遠，以持朝政。其初自恥家世卑微，引楊次山為兄，周密《齋東野語》卷十說：「密遣內璫求同宗，遂得右庠生嚴陵楊次山，以為姪（按此「姪」為兄之誤），既而宣召入見，次山言與淚俱，且指他事為驗，或謂皆后所授也。后初姓某，至是始歸姓楊氏焉。次山隨即補官，循至節鉞郡王云。」又《宋史》稱次山二子，長名谷，次名石，俱位致通顯，而沒有人談到楊后有妹的。那麼這「妹子」之稱，究從何來？我反復尋繹，明白了她既引楊次山為兄以自重，賜畫題字，都稱「上兄永陽郡王」，那種尊崇的情況可見，那麼所謂「妹子」就是自其兄楊次山推排行第而言的。是「兄妹」之妹，不是「姊妹」之妹。吳師道的說法並未錯。陶宗儀望文生義，以「妹子」為皇后的妹妹，於是沿訛了數百年，其間王士禎以吳師道的不誤為誤，吳其貞又

由妹來推姊，都是「妹子」一稱所造成的混亂。

所謂「大兩府」，乃指她的長姪楊谷，宋人以中書、樞密為兩府，楊谷的官階，《宋史》只說「至太傅、保寧軍節度使、充萬壽觀使、永寧郡王。」中間必曾經歷兩府的職銜。楊氏題畫，對於兄說「上」，對於姪說「賜」，尊卑的表示，是很清楚的。

壬申是嘉定五年，癸酉是六年，丙子是九年。這時已在開禧三年（1207 年）殺韓侂冑之後，所以楊次山獲郡王之封，而楊谷位至兩府。《宋史》稱楊后卒於紹定五年（1232 年），年七十一，那麼壬申年題畫水時年五十一。

渾如冷蘂宿花房
擁抱攅心憶舊香
開到寒梢尤可愛
此般必是漢宮粧

楊妹子賜

南宋馬麟《層叠冰綃圖》

五、前代人對於永陽郡王的誤認

「上兄永陽郡王」的款字，曾引起諸多誤解：馬麟《蝶戲長春圖》，上有「上兄永陽郡王」的字樣，已見前引宋濂跋語中，這卷中還有元人張愚題詩云「親王墨未乾」；楊維楨題詩云「留得親王彩筆題」；至於宋濂所云「舊時曾在宮掖，故其間有上兄永陽郡王及楊妹子之字」，也是認「永陽郡王」為趙氏的諸王之一。

清錢大昕《潛研堂文集》卷十八有《記趙居廣畫》一則，略云：「觀宋元人畫二十餘種集為一冊，着色皆工妙，中有《櫻桃黃鸝》横幅，長不盈尺，廣半之，題云『上兄永陽郡王』，覆以長印，不著年月。或詢

南宋寧宗楊皇后書《薄薄殘妝》
七絕團扇冊頁

以永陽為何人，予偶憶周益公《玉堂雜記》有淳熙三年⋯⋯永陽郡王居廣並加食邑事，因舉以對。歸檢益公集，則有乾道六年⋯⋯皇兄岳陽軍節度使⋯⋯永陽郡王⋯⋯制，又有乾道七年賜皇兄⋯⋯永陽郡王居廣生日敕。宋時封永陽郡王者固非一人，此稱上兄，其為居廣無疑矣。」又云：「宋之宗室能畫者，如令穰、伯駒、伯驌輩，世多稱之，獨居廣不著於陶宗儀、夏文彥之錄，一藝之傳，亦有幸有不幸哉，予故表而出之。」按畫上所題上兄，乃是「上給兄」不是「上的兄」，由此一讀之誤，竟使居廣忽得能畫之名，可算是「不虞之譽」，但這錯誤也是自元人開始的。

《櫻桃黃鸝圖》，現在上海吳湖帆先生家，印文也是「癸酉貴姜楊姓之章」，潛研只說「覆以長印」，大概也是因為印文的字怪難辨吧？畫無款，作者當仍不出馬氏父子之外。

楊后能詩，有宮詞一卷，毛晉刻在《五家宮詞》中，繆荃孫曾見元人鈔本一卷，與刻本頗多異同，見《雲自在龕隨筆》書畫類中。黃丕烈士禮居曾校元人鈔、毛氏刻重刻一卷。我曾想她的題畫之作可能有見於宮詞中的，容再校對。

元　錢選山居圖卷

　　紙本，青綠金碧，丹粉着色。筆法唐人而極饒逸韻。
用墨設色趙子昂亦未之或先。錢進士《山居圖》曾見兩
卷，一卷為過雲樓顧氏藏，為孫退谷《銷夏記》所著者。
是卷為高士奇《江村銷夏錄》所著者，後有紀儀、紀堂兩
跋。

<div align="right">

——《叢碧書畫錄》

</div>

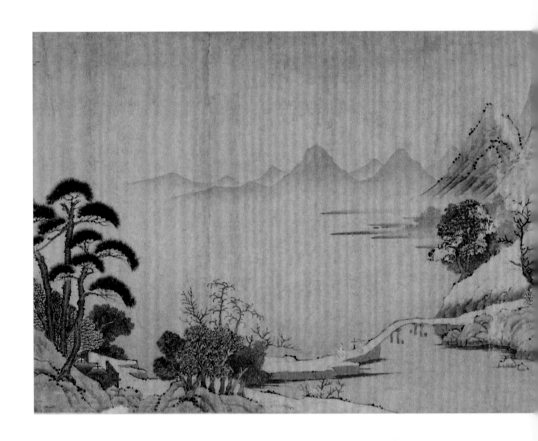

紙本　設色

縱 26.5 釐米　橫 111.6 釐米

現藏故宮博物院

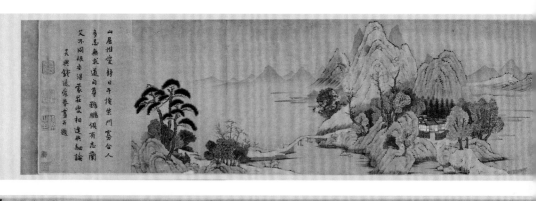

山居耽靜日午擁榻柴門寂無人
又不同根在澗蒙莊安和達與志蘭
夢思無求道自尊鵷鵬俱有志蘭
吳興錢選舜舉畫并題

山居絶世紛泉石意況淪疴疾月吟
時共情雲臥窺秘草氣寧為拙
菜蔬未全貧甲晚授替隱者
君顧卜隣　嘉言秋荊

緒梁案三十五世相居郡邑少山深遠
攀松遠赴飛萬里江湖沿酒興春衣帚相接
辭荔永披圖像舊隱四首思休
　　　吳郡徐乾
　　　嘉興伴王

高人棲泊履塵與世儼相違小逕宇
苔石辣花映竹扉披圖多賦詠
少出頓斂衣不是忘機者誰詆
　　　永嘉陳弓

就靈有岸自覺塵俗非重茅茨
詹陳短辣鑠同園林漭杳舂乗東
地老人珠稀红塵偏洛雲長
自抱種秋醒美酒　藝塵博墨
栽蔬面東宿　春蘭幽隱山
中趣悦快世相连愧苦江海言來
西久驅馳何安利去利早向山
　　　中歸
　　　蘭亭陵人

性僻平生厭市塵茅居接老
白雲迥薺書香道本坐弄跡
門掩松開日似年　雜蕙周
永華康宕賞黃葉長引竹
間泉涿杵高臥南宓下臨
三七中别子云

太平天子新登賢家盖資絵絵時
未出何檽張隱居苦賦閒趣鶴
書早挽赴隴未共愁白雲當不住
長沙蕭
　　　規

人生不折兹絆身　信淪科首淪

春雲零龍湧荊花秋村菌江
宝翠黛戇珙小桡莩芋荷迴數
新帝萬疊艺珝鉤不不角翅
崔崔挂深深泉扶修苍尤之享
松院謝簟揚枘怜未勢元泛

閒虚謝後人閒自足少閒人
窗天吹庭亂臺鉀　寫嶂谷口春蕖道人

蔡立御　撰

又江周收鳳

平生耽臺山居好幾度
驅馳洛陽道如今白首
觀魚圖心愧衰波不知
老盡中風景是仙鄉不
是仙翁就可居可安涛
煙霞分少許便誓茅
屋伴携漁
芝山老人朱遵吉

題山居圖

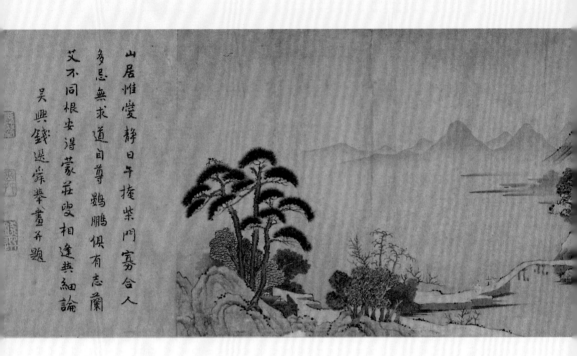

山居惟覺靜日午掩柴門寂合人

多忌無求道自尊鸚鵬俱有志蘭

艾不同根安得蒙莊叟相逢共細論

吳興錢選崇舉畫并題

錢選，字舜舉，號玉潭，晚年更號習懶翁、雷溪翁等，別號巽峰、清癯老人，吳興（今浙江湖州）人。生卒不詳，主要活動在 13 世紀中後期至 14 世紀初。南宋景定（1260—1264 年）間鄉貢進士，入元後隱居不仕，專注於繪事，與趙孟頫齊名。擅畫山水、花鳥、人物、蔬果、鞍馬，技法全面，自出新意，風格獨特。喜作折枝花木，筆致柔勁，着色清麗，有裝飾味。主張體現文人氣質，即「士氣」，不刻意追求形似，人品及畫品皆稱譽當時，時人對他有「老錢丹青當世無」的讚譽。元初與趙孟頫、王子中、姚式等人並稱「吳興八俊」。

本圖以錢選自己的隱居生活為題材創作。畫面中部群峰突起，山下綠樹成林，環抱茅舍。房前竹籬圍繞，一犬吠其旁，門外綠水平堤。右側水平如鏡，兩人泛舟。左側野橋斷

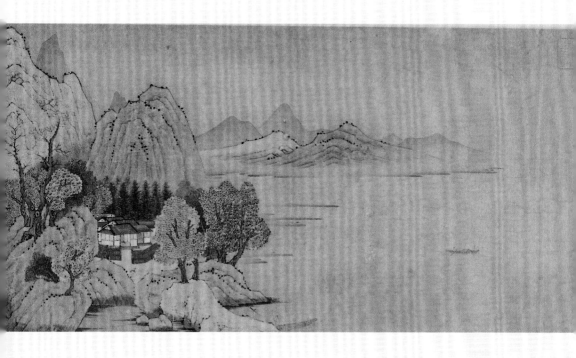

岸，一人騎馬攜童過橋。對岸碧山紅葉，翠松挺拔，村落隱現。環境恬淡幽靜，表達了畫家立志幽棲隱居的思想。筆法細勁，設色古雅，意趣簡遠，是錢選繼承唐宋金碧山水畫法，並使之適合於體現文人意興的代表作。本幅自題：「山居惟愛靜，日午掩柴門。寡合人多忌，無求道自尊。鷦鵬俱有志，蘭艾不同根。安得蒙莊叟，相逢與細論。吳興錢選舜舉畫並題」鈐印「舜舉印章」、「舜舉」、「錢選之印」。

本幅鈐鑑藏印「希世有」、「西蠡審定」、「歸安吳雲平齋審定名賢真跡」。引首有滕用亨書「山居」，鈐印「隨時取中」、「滕用衡」。尾紙題跋有明代俞貞木書《山居記》，鈐「立菴」等印。另有劉敏、周傅、徐範、止安生、周岐鳳、錢紳、謝縉、張收、朱逢吉、董其昌、顧文彬等二十五家題記，鈐印三十六方。《庚子銷夏記》著錄。

元 趙雍、王冕、朱德潤、張觀、方從義合繪卷

紙本 墨筆
第一段縱 30 釐米　橫 52.8 釐米　　第二段縱 31.9 釐米　橫 50.9 釐米
第三段縱 31.5 釐米　橫 52.6 釐米　　第四段縱 25.8 釐米　橫 59.6 釐米
第五段縱 26.5 釐米　橫 45.3 釐米
現藏故宮博物院

此卷共五段，合裱於一卷。

紙本，墨筆。第一段，趙雍山水，自題款。第二段，王冕墨梅，自題詩，為《墨緣匯觀》著錄。第三段，朱德潤山水，自題詩。第四段，張觀山水，自題款。第五段，方從義山水。各段前後有沈石田、李日華、項子京、梁清標、安岐、張洽諸印。乾隆題詩。

——《叢碧書畫錄》

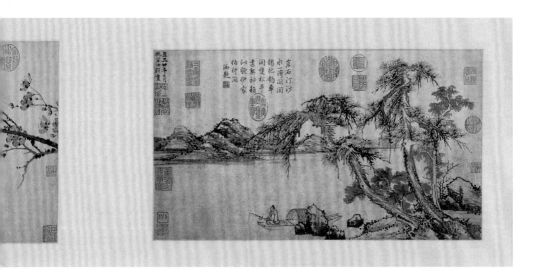

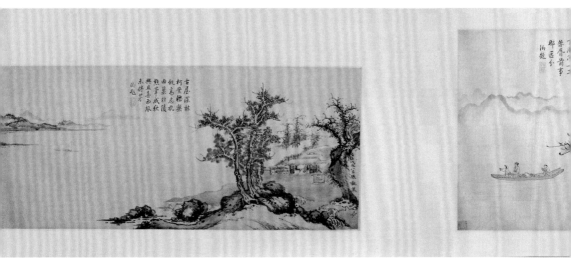

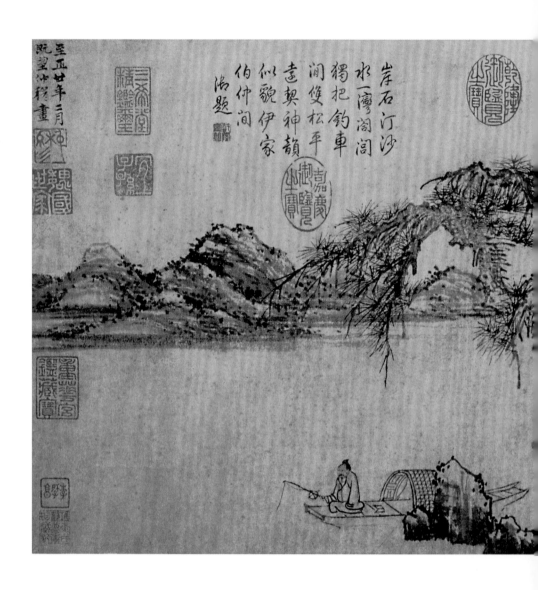

岸石汀沙
水一灣澗澗
獨把釣車
澗隻松平
畫契神韻
似貌伊家
伯仲間
御題

至正廿年三月
既望仲穆畫

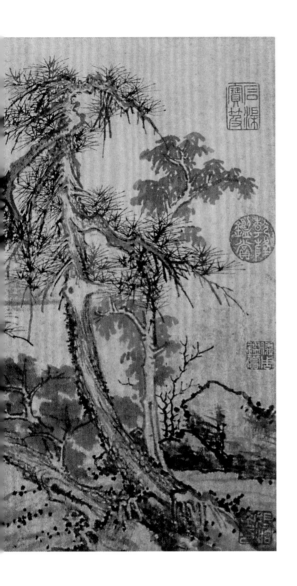

第一段：趙雍《松溪釣艇圖》

趙雍，字仲穆，湖州（今屬浙江省）人。生年不詳，約卒於元至正二十年（1360 年）到二十四年（1364 年）之間。趙孟頫次子。以父蔭入仕，官至集賢待制、同知湖州路總管府事。書畫得家法，均有較高成就。其書真、行、草皆擅，有「精妙」之稱。其畫山水、人物、鞍馬、竹石、花鳥、界畫無所不能。山水師法董源，尤精人物鞍馬，得曹霸神髓，蘭竹則腴潤灑脫。

圖繪遠處山巒綿延起伏，溪邊坡石上古松老幹虯屈，松旁雜樹、小草相襯。湖面空曠浩渺，水中舟上一老者獨釣。松樹用筆尖勁爽利，坡石皴法婉和溫潤，濃淡有致。人物用白描法，筆簡神完。署款「至正二十年二月既望　仲穆畫」，鈐印「仲穆」、「魏國世家」。至正二十年為公元 1360 年，既望為十六日。

本幅有清乾隆御題詩一首，鈐「乾隆御覽之寶」、「嘉慶御覽之寶」、「儀周鑑賞」、「李肇亨」等鑑藏印多方。經清內府、清李肇亨、安岐等收藏。

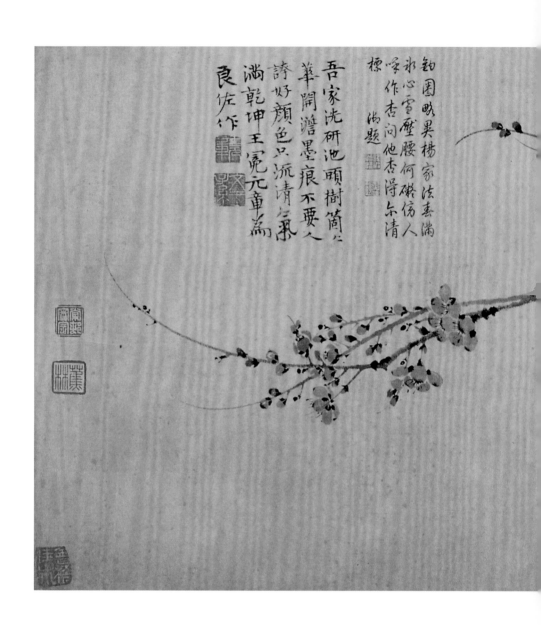

鉤圈點蘂揚家法未滿
水心雪壓腰何礙傷人
惟作杏園他杏得乐清
標尚題

吾家洗研池頭樹箇箇
筆開澹墨痕不要人
誇好顏色只流清气兲
滿乾坤王冕元章為
良佐作

第二段：王冕《墨梅圖》

王冕（1287—1359年），字元章，號煮石山農、飯牛翁、梅花屋主、會稽外史等，諸暨（今浙江紹興）人。出身農家，幼放牛，勤奮好學，曾居佛寺借長明燈讀書，後被浙東著名理學家韓性收為弟子。屢試不第，遁跡江湖，後隱居九里山，賣畫自給。朱元璋進軍浙東與張士誠爭奪紹興時，王冕出山相助，授咨議參軍，不久病死。擅畫竹石，尤工於墨梅，繼承南宋揚無咎，並推崇華光和尚的梅花。擅繪千叢萬簇的繁梅，枝幹盤虯，花瓣則「點花法」和「圈花法」相兼，「胭脂作沒骨體」更是王冕首創。曾著《梅譜》傳世，總結了前人及自己畫梅的創作經驗。

圖繪一倒掛梅枝，舒展挺秀，枝繁花密，花雖密不顯繁亂。梅枝用墨由濃至淡，梅花用沒骨畫法畫出，僅加少許重墨點，細筆畫花蕊。整圖佈局錯落有致，筆力勁健，線條流暢灑脫。技法、意境都具有文人特質，表達了作者借墨梅標榜清高孤潔的創作理念，是元代墨梅的經典之作。自題：「吾家洗硯池頭樹，個個花開淡墨痕。不要人誇好顏色，只流清氣滿乾坤。王冕元章為良佐作」鈐「元章」、「文王子孫」。

本幅另有乾隆御題詩及鑑藏印。《石渠寶笈續編》著錄。曾經清人梁清標和清內府收藏。

時人間汲
綠溪濱相
攉激言不
可聞便使
下風聞一二
茶香前事
那匾分
松題

第三段：朱德潤《松溪放艇圖》

朱德潤（1294—1365年），字澤民，號睢陽散人，祖籍睢陽（今屬安徽省），後遷居平江（今江蘇蘇州）。擅詩文書畫，尤工山水。遠師郭熙，近受趙孟頫影響。年輕時即以繪畫聞名，並得到高克恭、趙孟頫等人的重視。二十五歲時由於趙孟頫的舉薦，得以進入仕途，獲元仁宗、英宗賞識，官至鎮東行中書省儒學提舉。英宗死後，政治上失意，閒居鄉里三十年。其畫風蒼潤清逸，注重師法自然，「於風和日暖傍花隨柳之時，觀山川林壑遠近之勢，感春夏草木榮悴之變，朝清而夕昏，遠淡而近濃」。

圖繪湖中一舟上，兩文士對坐交談，旁置書卷，另有一僕人搖櫓行舟。岸邊坡石間一棵古松，老幹虬曲，松旁雜樹、小草相襯。湖面空曠浩渺，遠山相映，意境幽美。人物用白描法，松樹用筆尖勁爽利，坡石皴法婉和溫潤，濃淡有致。遠山用粗墨線一勾而成，最遠山以極淡墨寫出。自題：「醜石半蹲山下虎，長松倒臥水中龍。試君眼力知多少，數到雲峰第幾重。朱澤民」詩畫並稱一絕。鈐「朱澤民氏」。

本幅另有乾隆御題詩及鑑藏印。曾經明沈周、清安岐收藏。

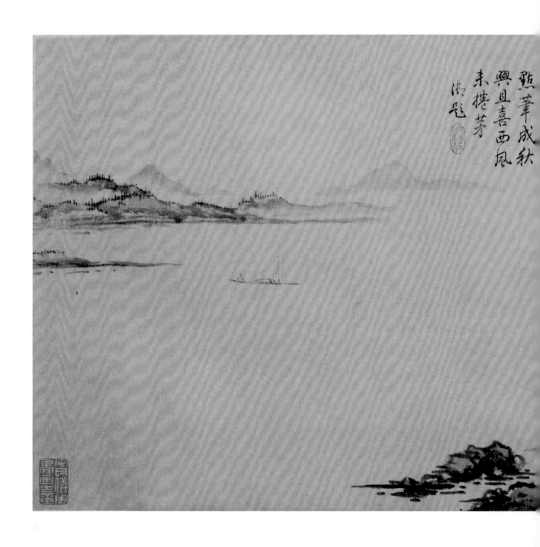

第四段：張觀《疏林茅屋圖》

　　張觀，生卒年不詳，字可觀，松江楓涇（今上海）人，元末居嘉興，明洪武年間寓居長洲（今江蘇蘇州）。喜古書畫器物，性好硯。工山水，初師馬遠、夏圭，又學李成、郭熙法。後與吳鎮、盛懋相交，筆墨大進，雍容蒼秀，格韻並佳。

　　圖繪江邊坡岸上林木挺拔疏秀，籬笆圍繞的茅屋數楹，一人坐於堂中，畫幅右角一小童抱琴而來。江面開闊平靜，孤帆

緩行。遠處山巒汀渚延綿，淡入天際。山石先用濕筆勾出輪廓，
再以濃墨皴染，林木草草點畫而成。構圖遠近、疏密錯落有致。
署款「至正戊戌八月　張觀製」。至正戊戌為至正十八年，公元
1358 年。

　　本幅另有清乾隆御題詩一首，鈐鑑藏印「安氏儀周書畫之
章」。《石渠寶笈》著錄。

第五段：方從義《山水圖》

　　方從義，字無隅，號方壺、不芒道人、金門羽客、鬼谷山人。貴溪（今屬江西）人。生卒年不詳，主要活動於延祐至至正年間（1314—1368年）。早年入道，為龍虎山上清宮道士，一生喜遊歷，至正初遍遊大江南北。工詩文，書擅古隸、章草，筆法縱逸灑脫，頗富特色。亦工山水，擅畫雲山墨戲，取法董源、巨然、米芾，筆致跌宕，意境蒼茫，在元末畫壇獨樹一幟。

　　圖繪林木蔥鬱，溪水繞屋流淌，小橋橫架，茅舍中士人憑窗而坐，小童於堂中灑掃。景致幽美，生活清逸，表現出文人隱逸幽居的情趣。筆致率意，多用染法，用墨濃淡相間，焦墨橫筆點綴，樹木枝幹用筆枯澀。署款「方方壺作」，筆力較弱，或係後添款。

　　本幅另有乾隆御題詩及項元汴等多家鑑藏印。

明　唐寅孟蜀宮妓圖軸

　　絹本，着色。蜀主孟昶令宮妓多衣道服，簪蓮花冠，施脂夾粉，名曰「醉妝」，此寫其圖。絹素潔白，氣色鮮妍，人面傅粉用唐三白法。右上首自題詩並題語，書畫俱為精絕。《墨緣匯觀》著錄。此圖曾見改七薌有一摹本。

<div align="right">

——《叢碧書畫錄》

</div>

絹本　設色
縱 124.7 釐米　橫 63.6 釐米
現藏故宮博物院

莲花冠子道人衣日侍君王宴

紫微花榭不知人已去年阑绿

与事绯

蜀後主每於宮中累小巾命宮妓

衣道衣冠蓮花冠日尋花柳以

侍酣宴蜀之謹巳溢耳矣兩主之

不艳注之竟至淫胜伻後想摇

頖之令不興抚脘唐

唐寅（1470—1523 年），字子畏，一字伯虎，號六如居士、桃花庵主、魯國唐生、逃禪仙吏等，吳縣（今江蘇蘇州）人。出身商人家庭，三十歲入京會試，受考場舞弊案牽連，被斥為吏，遂絕意功名，以賣畫為生。唐寅才氣橫溢，詩文書畫皆能，與祝允明、文徵明、徐禎卿並稱「江南四才子」。書法宗趙孟頫。畫風可分早、中、晚期。早期約二十餘歲至三十七歲左右。三十歲前山水主宗沈周，三十至三十六歲轉學周臣。中期約三十八至四十六歲，畫法漸離周臣，融入元人筆墨，呈現細筆面貌。晚期即四十七歲後，已形成典型的本色細筆畫風，筆墨靈活含蓄，格調細秀清雅。與沈周、文徵明、仇英並稱「吳門四家」，又稱為「明四家」。

此圖取材於五代十國前蜀後主王衍的宮廷生活。繪四位身着雲霞道服、頭戴蓮花冠的宮妓，手持酒壺、果盤，相對而立，竊語交談，準備前往侍宴。人物體貌豐潤中不失娟秀，情態端莊而又嬌媚。衣紋用鐵線描，服飾敷色濃豔，綺羅絢麗。面部採用「三白法」，即以白粉涂染額、鼻、頦等處，襯托出立體效果。此圖所用工筆重彩法，遠承唐人，為唐寅人物畫中工筆重彩一路畫風的代表作品。本幅自題：「蓮花冠子道人衣，日侍君王宴紫微。花柳不知人已去，年年鬥綠與爭緋。蜀後主每於宮中裏小巾，命宮妓衣道衣，冠蓮花冠，日尋花柳以侍酣宴。蜀之謠已溢耳矣，而主之不摳注之，竟至濫觴。俾後想搖頭之令，不無扼腕。唐寅」下鈐「伯虎」、「南京解元」印。由題識可見唐寅創作此畫旨在揭示前蜀後主王衍荒淫驕奢的生活，寓有鮮明的諷喻之意。

此圖俗稱《四美圖》。由明末汪珂玉《珊瑚網》最早定名為《孟蜀宮妓圖》，沿用至今。近經考證，當改為《王蜀宮妓圖》。《珊瑚網》、《佩文齋書畫譜》、《式古堂書畫匯考》、《墨緣匯觀》等著錄。

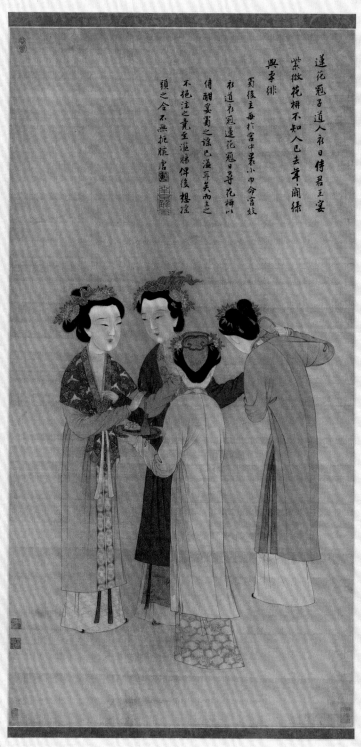

蓮花冠子道人祇日侍君王宴
紫微花榭不知已去年開徧
興季緋
蜀後主每作宮壮眾小中命宮妓
衣道衫冠蓮花冠日尋花榭以
侍酣宴蜀之誼已溢耳笑而之
不絕注之竟至溢賜伴後想捏
頸之令不無托院唐寅

263

明　文徵明三友圖卷

紙本，墨筆。墨蘭、墨菊、墨竹共三段。每段自題
詩。載《石渠寶笈》。

—— 《叢碧書畫錄》

紙本　墨筆
縱 26.1 釐米　橫 475.5 釐米
現藏故宮博物院

風裙月佩紫

霞紳翠質

亭亭似玉人

要使春風

常在目自

和殘墨與

寒英粲粲玉卉輕

黃百卉彫零見

此芳天意也應

憐晚茗秋光瑞

不負重陽郭原

條澹風吹日羅

話蕭條夜有

霜翰與陶翁飲

領略南山在眼

手種琅

玕十支恨

青臺東倉

六月陰閒

秋雨畫三

湘石須移

帶新粉

香動南枝

幽姿墙

右詠竹

壬寅九月澂明

文徵明（1470—1559年），初名壁，一作璧，字徵明，四十二歲起以字行，更字徵仲，號衡山居士，世稱文衡山。長洲（今江蘇蘇州）人。曾任翰林院待詔。沈周弟子，吳門派畫家。與吳中名士祝允明、唐寅、徐禎卿交遊，稱為「吳中四才子」。與沈周、唐寅、仇英合稱「吳門四家」。擅畫山水、花卉、蘭竹、人物，尤精山水。其山水有早、中、晚變化。早期三十至四十餘歲，以工細為主，宗法趙孟頫，兼學沈周粗筆。中期四十餘歲至六十餘歲，主宗趙孟頫、王蒙，無論青綠或水墨，均以工細為主。晚期六十餘歲後，兼長粗細兩種畫法，粗筆趨勢於蒼勁，細筆更見精工。

圖畫蘭、菊、竹三段，每段都有文徵明親筆題詠。第一段：「風裾月佩紫霞紳，翠質亭亭似玉人。要使春風常在目，自和殘墨與傳神。右詠蘭」第二段：「寒英翯翯弄輕黃，百卉凋零見此芳。天意也應憐晚節，秋光端不負重陽。郊原慘淡風吹日，籬落蕭條夜有霜。輸與陶翁能領略，南山在眼酒盈觴。右詠菊」第三段：「手種琅玕十尺強，春來舊節長新篁。瑣窗暎日鬖眉綠，翠簜含風笑語涼。坐令厘居無六月，醉聞秋雨夢三湘。不須解帶圍新粉，看取南枝過短牆。右詠竹」署款「壬寅九月 徵明」壬寅為嘉靖二十一年，公元1542年。用筆寫

意，簡率之中見生動秀逸之致，墨色清潤淡雅，顯示了詩、書、畫結合的筆墨境界，是其晚年蘭竹精品。

　　本卷曾經清內府、張伯駒收藏。鑑藏印記：清內府乾隆、嘉慶、宣統諸璽等。

明 周之冕百花圖卷

　　紙本，墨筆。寫牡丹至梅花三十種，自題款。張鳳翼、王穉登、陳繼儒、文葆光、杜大綬、文震孟、錢允治、陳元素各間題五、七言詩。又每種有乾隆題詩，為恭親王邸藏，蓋受賜於內府者。

<div align="right">

——《叢碧書畫錄》

</div>

紙本　墨筆
縱 31.5 釐米　橫 706 釐米
現藏故宮博物院

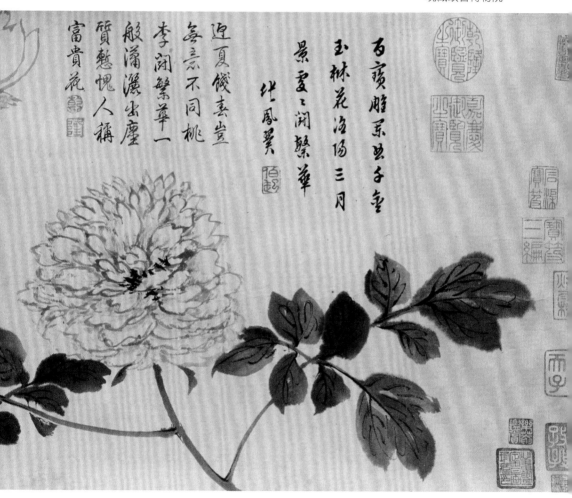

富貴花華華　質慙愧人稱　般瀟灑出塵　李閒繁華一　無意不同桃　迎夏餞素堂　景雯之開榮華　玉林花洛陽三月　古艷朋來出子堂

化風翼

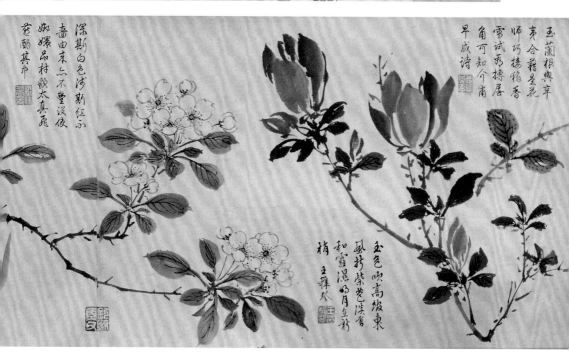

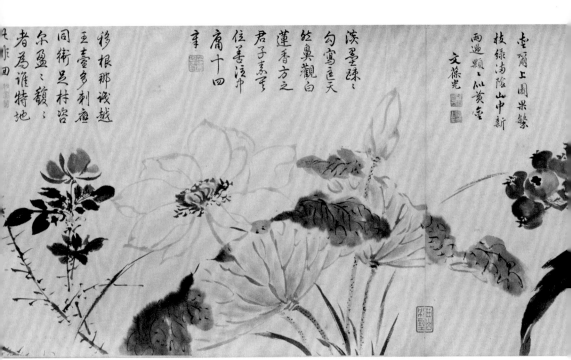

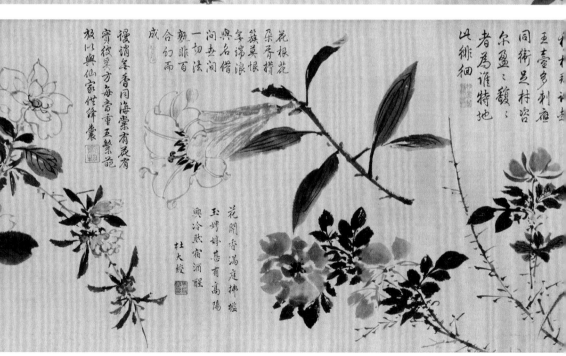

木荄草
新荄芸芸
一種秋葵
帽向陽偏
問路之間之
者立身
意以飄為
方

勁節含香籜
高標近碧霄
呼童掃飛葉
拾得鳳皇毛
錢允治

荇帶綠袍如上曙金
風玉露宜秋宵
檥步蘭庭際評詢難
人指暎筆

金粟原珠
世上花田香
因色瓶能
加浪傳玉
省修吳頌
高低通身
皂道芽
吳頌斯
蔓嫩誰能
渡頌斯

清泉白石託函芳苓度孤高羨
万方了之裡消捍我筆賦他大
今十三行

芳卅弁時歌無此
金玉相一枝和月露
持奉九儡王
陳元素

緩言傾霞與裁
培闌盡掃芳經
早梅不藉田何
傳易理貞元消
息此丹誠
辛丑佛余香陽題

276　張伯駒過眼錄

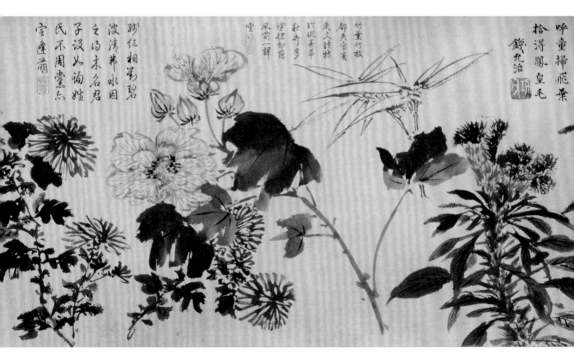

　　周之冕，字服卿，號少谷。長洲（今江蘇蘇州）人。生卒年不詳，活動於明代中後期嘉靖至萬曆年間。擅畫花鳥，集陳道復、陸治之長。常觀察所養禽鳥生活動態，得寫生妙法，行筆生動逼真。筆下花卉，勾染點簇，設色鮮豔，兼工帶寫，自成一家，號稱「勾花點葉派」。

　　圖繪四季折枝花果，有牡丹、蘭花、玉蘭、枇杷、荷花、菊花、葵花、萱花、芙蓉、水仙、梅花等三十餘種。花卉多為白描勾勒，筆法灑脫秀逸，枝葉則為墨染，是為勾花點葉法，兼工帶寫，為周之冕

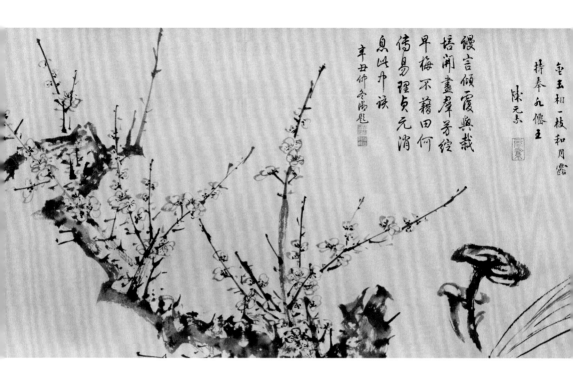

代表作。署款「萬曆壬寅秋日寫　汝南周之冕」，下鈐「周之冕印」、「服卿」。萬曆壬寅為萬曆三十年，公元 1602 年。本幅另有明張鳳翼、王穉登、陳繼儒及清乾隆帝等人題詩三十首。幅前有清乾隆帝書「豪素恆春」四字。

《石渠寶笈三編》著錄。鑑藏印記：煙雨樓寶、京兆貝勒載瀅、西山逸士、心畬珍藏及清內府乾隆、嘉慶諸璽等。

明　薛素素墨蘭圖軸

絹本。上楷書《幽蘭賦》，下寫蘭蕙一叢。書畫均極靜雅。款署「薛氏素君」。

—— 《叢碧書畫錄》

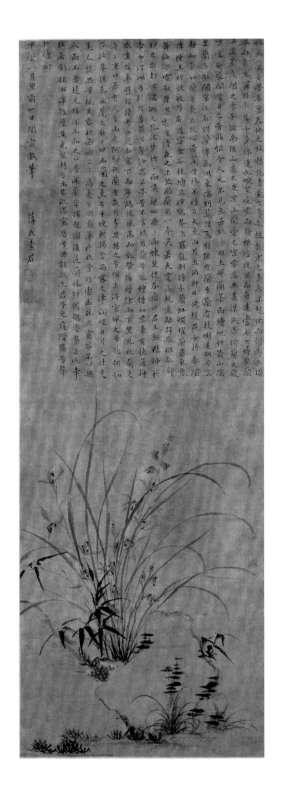

絹本　墨筆
縱 90.6 釐米　橫 32.7 釐米
現藏吉林省博物院

薛素素，又名薛五、雪素，女，字素卿，又字潤卿。生卒年不詳，約活動於明萬曆年間。吳縣（今江蘇蘇州）人，寓居南京，是金陵（南京故稱）名妓。工詩，擅書畫。繪畫尤工蘭竹，兼擅白描大士、花卉、草蟲等。亦工刺繡，又喜馳馬挾彈，被譽為「明代十能才女」。所著詩集名《南遊草》。

圖繪蘭花竹石。蘭花以寫意為主，以墨骨法畫蘭，淡墨繪蘭葉，蘭葉柔韌透着骨力。濃墨畫竹，竹葉勁力中融着柔和。筆法流暢，施墨濃淡、乾濕掌握得宜，墨色豐富多變化，畫面意境幽雅。畫作上方長篇自題共計五百餘字，小楷書寫，字跡工整秀麗，內容應為唐代楊炯所著名篇《幽蘭賦》，唯少量字、句與原著略有出入。署款「甲寅八月望前一日閒窗戲筆　薛氏素君」，鈐印「薛素君」、「第五之印」。甲寅為萬曆四十二年，公元 1614 年。整幅作品書畫相得益彰，充滿詩情畫意，為其晚年所繪。

惟幽蘭之芳草，稟天地之純精；抱青紫之奇色，挺龍虎之嘉名。不起林而獨秀，必固本而叢生。爾乃豐茸十步，綿連九畹。莖受露而將低，香從風而自遠。當此之時，叢蘭正滋美，庭闈之孝子，循南陔而采之。楚襄王蘭台之宮，零落無叢；漢武帝猗蘭之殿，荒涼幾變。聞昔日之芳菲，恨今人之不見。至若桃李水上，佩蘭若而續魂。竹箭山陰，坐蘭亭而開宴。江南則蘭澤為洲，東海則蘭陵為縣。曖有蘭兮，蘭有枝；佩蘭若而續魂。惻遠別兮，交新知；氣如蘭兮，長不改；心若蘭兮，終不移。及夫東山月出，西軒日晚，援燕女於春閨，降陳王於秋坂。乃有道客金谷，林塘坐暅，鶴琴未罷，龍劍將分。蘭缸燭耀，蘭麝氛氳。舞袖迴雪，歌聲過雲。度清夜之未艾，酌蘭英以奉君。若夫靈均放逸，離群散侶；亂鄢郢之南都，下瀟湘之北渚。步徐徐而適越，心鬱鬱而懷楚。徒眷戀於君王，斂精神於帝女。汀洲兮極目，芳菲兮襲汝。思公子兮不言，結芳蘭兮延佇。借如君章有德，通神感靈。懸車舊館，請老山庭。白露下而警鶴，秋風高而亂蛩。循階除而下望，見秋蘭之青青。重曰：若有人兮山之阿，紉秋蘭兮歲月多。思握之兮猶未得，空佩之兮欲如何？乃抽琴，操為幽蘭之歌。歌曰：幽蘭生兮，於彼朝陽。含雨露之津潤，吸日月之休光。美人愁思兮，採芙蓉於南浦；公子忘憂兮，樹護草於北堂。雖處幽林與窮谷，不以無人而不芳。趙元叔聞而和之曰：昔聞蘭葉據龍圖，復道蘭林引鳳雛。香襲玉池牽杜若，影搖湘澤雜蘼蕪。光風轉兮幽芬汜，湛露懸兮丹穎敷。生君子之庭階，騰芳聲於清都。

惟此蘭之芳草稟天地之純精抱青巖之奇色挺龍虎之嘉名不起林而偶秀必固
本而叢生兩乃十莖十步綿連九畹莖受露而將低香從風而自遠當峽之時蘩蘭
王徧美庭闈之孝子循南陔而采之楚襄王蘭臺之宮零落無業漢武帝猗蘭之殿
荒涼發家聞昔日之芳菲悵今人之不見至若桃李水上佩蘭若而續魂竹箭山陰
生如氣如蘭兮長不歇心若蘭兮終不移及夫東山月出西軒日晚援燕女於春閨
隆陳王於秋坂乃有道客金谷林塘坐薰鶴琴未罷龍劍將分蘭缸燭耀蘭麝氛氳
舞袖迴雪歌聲遏雲度清夜之未央酌蘭英以奉尺若夫靈均放逸離群散侶龍郢
郢之南郤下瀟湘之北涔步徘徊而適越心懷忛慘蘭英懷楚徙眷戀於君王於
帝女汀洲兮楫丹芳菲兮襲汝思公子兮不言結芳蘭兮延佇借如君章有德道神
感靈縣車舊館諸芳山庭白露下而驚鶴攜風高而欸螢循皆除而下望見秋蘭之
奇三重曰若有人兮山之阿紉秋蘭兮歲月多思握之兮猶未浮室佩之兮欵何如
序抽琴操爲坐蘭之歌曰幽蘭之生兮于彼朝陽舍兩露之津潤吸日月之休光
美人懸兮採芙蓉於南浦云子忘兮樹蔭草兮北堂雖霧幽林兮寓谷不以無
人而不芳趙元妹闈而和之曰昔聞蘭葉據龍圖浚道蘭林引鳳鶵香襲玉心韋
杜若影搖湘潭雜蘼蕪光風轉兮幽芬沈湛露懸兮冊穎歘生君子之庭階騰兮馨

杵靖卿

明　曾鯨侯朝宗像軸

絹本，着色。圖寫長江茫茫，遠山一線，近
岸芙蓉蘆荻，江中一扁舟，長鬚奴撥棹，壯悔儒
服烏巾，倚釣竿，撫長劍，年少翩翩。右下隸書
小字題識云：「崇禎乙亥九月望后六日，為朝宗
社兄寫秋江釣艇圖，閩中曾鯨。」左下有宋牧仲
印二。左右綾邊王錫振、姚輝第題《摸魚兒》詞。

<div align="right">

──《叢碧書畫錄》

</div>

絹本　設色
縱 100 釐米　橫 55.3 釐米
現藏吉林省博物院

崇禎乙亥九月望後六日寫
朝宗杜先尋枕江泛宛圖
閩中曾鯨

曾鯨（1568—1650 年，或 1567—1649 年），字波臣。莆田（今屬福建）人，寓居金陵（今江蘇南京）。擅畫人像，工於寫照，尤善表現人物性格，揭示人物心理惟妙惟肖。其創作繼承了古代人物肖像畫的傳統畫法，並能融入西洋畫技法，自出新意。注重墨骨和暈染，有的烘染數十層而後敷彩，有立體感。他的畫法風行一時，影響很大，弟子眾多，著名的有謝彬、沈韶、徐璋、張遠等，均傳其法，形成了「波臣派」。

侯方域（1618—1654 年），字朝宗，河南商丘人，明末清初著名文人。與方以智、冒襄、陳貞慧合稱「明末四公子」，與魏禧、汪琬合稱「清初三大家」。少年即有才名，參加復社。擅長散文，以寫作古文雄視當世。著有《壯悔堂文集》十卷、《四憶堂詩集》六卷。

圖繪侯朝宗泛舟於湖上，一船夫搖櫓。畫家着力於人物面部的刻畫，既注重墨骨，又借鑑西洋畫法，採用多層烘染體現人物面部的凹凸，使臉部具有較強的立體感和質感。人物的身體結構清晰，比例適度，動作自然。衣紋線條垂長而點折多變，堅韌挺拔，又用淡青色貼着墨色線條稍加渲染，使墨線更顯勁健生動，筆墨趣味濃厚，是曾鯨肖像畫的代表佳作。署款「崇禎乙亥九月望後六日，為朝宗社兄寫秋江釣艇圖。閩中曾鯨」，鈐二印。崇禎乙亥為崇禎八年，公元 1635 年。裱邊有清代王拯、姚輝第，近人黃公渚、黃君坦、張伯駒等人題跋。

清　顧眉蘭石圖軸

綾本，墨筆。右上龔鼎孳題
「丁亥季夏屬閨人寫似愚公年社
翁正」，左下款署「顧氏橫波寫」。

—— 《叢碧書畫錄》

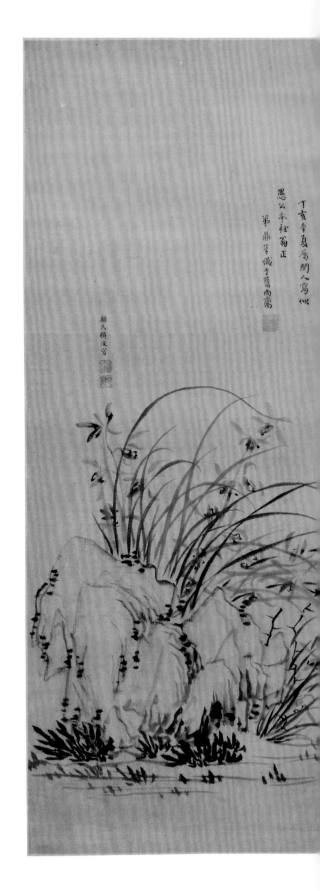

綾本　墨筆
縱 90.7 釐米　橫 40.5 釐米
現藏吉林省博物院

顧眉（1619—1664 年），又名顧媚，字眉生，一字眉莊，號橫波，又號智珠、善才君，亦號梅生，人稱橫波夫人。上元（今江蘇南京）人。金陵名妓，「秦淮八豔」之一。後為龔鼎孳寵妾，改名徐善持。貌美，精通文史，工於詩畫，通曉音律，被時人稱為南曲第一。尤以撇筆畫墨蘭為人稱絕。有《柳花閣集》。

　　圖繪蘭花數叢，花葉相襯，生長於坡石之側。以寫生為主，信筆所至，不事雕琢。蘭葉一筆揮就，輾轉有緒。蘭葉之墨較濃，花之墨較淡，濃淡適中，陰陽相宜。左下署款「顧氏橫波寫」。右上龔鼎孳題「丁亥季夏，屬閨人寫似愚公年社翁正。弟鼎孳識於舊雨齋」。丁亥為順治四年，公元 1647 年。

清　吳歷興福庵感舊圖卷

　　絹本，青綠設色。起首遠山一角，間以白雲，紅牆曲折，半露殿宇，老松一株，上棲仙鶴，群鴉翔集於牆頭。中段寒林蕭瑟，細草披離，坡石作濃翠色，老竹兩叢，重墨寫之，籠以深青。結尾勾雲，襯以赭色，絢麗之中具荒涼、岑寂之致。為墨井悼其方外友默容禪師之作，左上自識與默容交誼始末，綴以五律二首。末題歲月名

款。此卷為墨井四十三歲筆，正中年畫
境入妙時，與《雪山圖》並為楊蔭北所
藏，皆稱精絕之作。《雪山圖》已落水損
毀。

—— 《叢碧書畫錄》

絹本　設色
縱 36.7 釐米　橫 85.7 釐米
現藏故宮博物院

　　吳歷（1632—1718 年），本名啟歷，字漁山，號墨井道人、桃溪
居士，江蘇常熟人。一生布衣。少年時遭遇明亡，信奉佛教，中年後
信奉天主教，並成為司鐸。曾去過澳門，受洗禮，習西文。後在上海、
嘉定、蘇州一帶傳教，卒後葬於上海南門外耶穌會墓地。擅畫山水、
竹石，兼工人物。早年學畫於王時敏、王鑑，後接觸西方文化，對其
山水畫風的形成有潛在影響。山水能融諸家之長，喜用乾筆焦墨，筆
墨細膩，自創新意，取法自然，景色比較真實，還吸收一定西法，講
究透視和明暗。竹石宗學吳鎮，雄渾蒼勁。與「四王」、惲壽平並列稱
「清初六大家」。

　　另據《竹人續錄》等史料載，吳氏兼擅刻竹，風格縝密，深受嘉
定派影響。

　　圖繪興福庵的景物，寺外枯樹幽篁，牆內孤鶴道松，野雀棲枝，
人去屋空，淒清之感油然而生。蜿蜒曲折的圍牆加強了畫面的縱深
感。樹木勾點結合，層次分明，穿插自然。山石有皴有染，大面積的

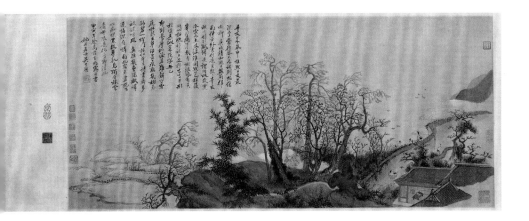

青綠敷色表現了真實自然的景致，是畫家兼取宋、元畫法而別具一格的代表作。本幅作者自題：「吾友筆墨中，惟默公交最深。予常作客，不為話別，恐傷折柳。庚戌清和，遊於燕薊，往往南傳方外書信，意甚殷殷。辛亥秋冬，將欲賦歸，意謂同此歲寒冰雪，而未及渡淮，聞默公已掛履峰頭，痛可言哉。自漸浪跡，有負同心，招魂作誄，未足抒寫生平，形於絹素，觜筆隕涕無已。卻到曇摩地，淚盈難解空。雪庭松影在，草詔墨痕融。幾樹春殘碧，一燈門掩紅。平生詩畫癖，多被誤吟風。魚雁幾曾隔，賦歸遲悔深。自憐南北客，未盡死生心。癡蝶還疑夢，飢鳥獨守林。雲看無限意，何事即浮沉。甲寅年登高前二日雨霽並書　桃溪居士吳子歷」後鈐「吳歷」印一方。甲寅為康熙十三年，公元 1674 年。文中簡述了吳歷與好友默容的交往，情深意切，也表明此作是為懷念故友而作。卷尾有許之漸、紀萌、張景蔚三家題記。

清　樊圻柳村漁樂圖卷

　　絹本，着色。仿宋人筆法。垂柳多株，染以重草綠，
人物精細。卷中梁清標、顧貞觀、吳農祥、沈胤範題詞，
周斯盛、陳僖題詩。卷前紙曹溶題詩。卷後紙顧豹文、
王士祿、王士禛、曹爾堪、嚴我斯、汪懋麟、徐釚、韓魏、
趙進美、高珩、唐夢賚、吳榷等題詩詞。是卷為溥心畬
舊藏。

<div align="right">

——《叢碧書畫錄》

</div>

絹本　設色
縱 28.6 釐米　橫 167.8 釐米
現藏故宮博物院

堪對酒陶潛菊宜嘯詠
王猷竹美漢翁婦子何
榮何厭画閣朱門彫謝了
浮家泛宅隨時足只一竿
明月不須錢烹魚熟

題梛村漁樂圖調寄
滿江紅爲水萬姑
書

書清標

史法蒲汀若婿漁莊參差綠

人港․宣如菊苹裏․將技竹間

軷杠十丈曾何愼饒涘眼煙波

非用己克鹽蚌菜由來足菜秋

風不遠市柳閣等絲鬍為

承老年為過柳村漁樂圖次

玉荊先生韻并求教正

海右弟王士禛

搽徉揚柔霞白藕角吟池與遠殘平

生只愛天隨子老向江湖號散人春

而如塵不放晚柳陰深器釣車唫神

雅飛吉旦漁逾咕夜魚萬釣水生

之子風流韋杜如雕橫莊畔漢西岸

芳粱羅多非選事自辦祥柯学射魚

宦懷泡家銅斗歊碧游鱗甲晚生

波盡圖魚枞滄澉與奈山亥塵台

帽倚

赵渔莊圖四首者

祿老年世先云

海右弟王士禛

碧樹清溪孤亭外汀沙紆曲闠家莘

之綠胡露法發吳菊細雨洒垂舊竹有

中鹽鱠金淮玉晚煙深楊枏薰晴波村

亦荼茫漁如屋湖上綸芊惟釣月盤

青蓑可着短衣非厚香鬚松菜夕暘科

長眼米白江村足醉香鬚松菜夕暘科

承老年先生博雅好古幸為正之

江郡弟鈅親誌

篆永屋角掛斜陽知是江南吳岩鄉兩岸青山

春北澗柳渓飛廢聽鳴柳　曉霞霽工戡江天

問枕編扦趂日眼盛世不存傳宦法渓志無史

上漁船一奈吳檞黃易過全家終日對煙波

無揚萬頃�𣷷花淺酻歸棹頭唱釣歌

為菲菊詞宗題画

趙進美

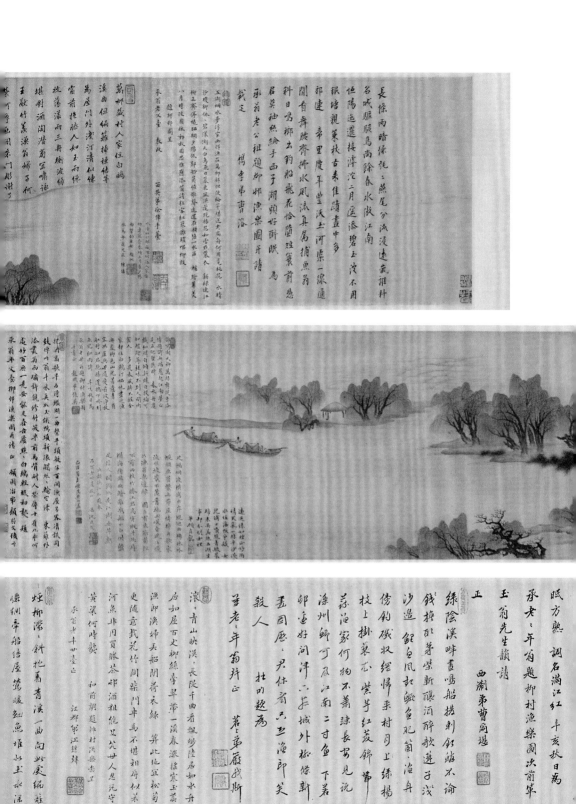

　　樊圻（1616—？年），字會公，更字洽公，江寧（今江蘇南京）人，為「金陵八家」之一。擅長山水畫，亦精人物花卉。山水師趙令穰、劉松年、趙孟頫等而能自成風貌。

　　圖繪「楊柳青青江水平，聞郎江上唱歌聲」的水村漁樂景色。起首河渚陂陀，叢柳房舍，中段柳堤逶迤，漁舟繫泊岸邊。後段水面開闊，漁舟兩艇，直至水天相連。橫向佈景，使前後幽深的景色隨長卷一一羅列眼前，打破了丈山、尺樹、寸馬、豆人的佈局。取景簡潔，突出春柳、青山、村舍、漁艇，使「柳村漁樂」的畫題十分鮮明。線條工整嚴謹而又簡練準確，粗細、輕重、剛柔隨物而異，使物象輪廓分外明晰。用色大膽，青山、綠樹顯得明快而絢麗，生動再現了春光明媚、旖旎絢爛的水鄉景色，是樊圻的代表之作。本幅署款「己酉蒲月鍾陵樊圻畫」，鈐印「圻」、「會公」。己酉為康熙八年，公元 1669年，蒲月為農曆五月。本幅有清陳僖、梁清標等七家題詩詞，鈐「芷

園圖書」等印十六方。引首及前後隔水有清代曹溶、徐倬、顧豹文三家題詩，鈐「古書」等印九方。後紙有王士禛、汪懋麟等十一家題詩，鈐「芃園考藏」等印三十五方。

　　據王士禛《池北偶談》記：「柳村在恆山之間，梁冶湄使君讀書其中，屬金陵樊圻畫《柳村漁樂圖》。」梁冶湄即梁允植，字承篤，河北正定人，官至延平知府，著有《柳村詞》。另卷後吳權題詩：「拙宦棲遲苦不調，感時愁絕懷故鄉。故鄉迢遙在何處，舊遊尚記門前樹。萬縷拖煙手自栽，綠蔭總在今誰主。」由此可知，柳村為梁允植故鄉。梁允植宦遊在外，因思念故鄉，故請樊圻繪此圖以寄託懷鄉之情。

　　梁允植所居柳村，在恆山、滹沱河之間。恆山在今河北正定縣南，柳村屬於北方的水鄉。樊圻是位長居南京的畫家，他所作此圖，顯然並非對景實寫，而是依據江淮一帶景色進行創作的。

清　禹之鼎納蘭性德像軸

　　紙本，着色。侍衛官服緯帽，面容清瘦，微有鬚，
坐方牀上，持茗碗，左置一几，几上膽瓶內插荷花一
枝。左上嚴繩孫題詩。此圖與侍衛雙鳳硯並為三六橋
舊藏。左右綾邊三六橋、傅嶽棻及予皆題《金縷曲》詞。

　　　　　　　　　　　　　　　　—— 《叢碧書畫錄》

紙本　設色
縱 59.5 釐米　橫 36.4 釐米
現藏故宮博物院

禹之鼎（1647—1716 年），字尚吉，一作上吉或尚基，號慎齋。江都（今江蘇揚州）人。清康熙二十年（1681 年）官鴻臚寺序班，以畫供奉入暢春園。工山水、人物、花鳥、走獸，尤精寫真，一時名人小像，皆出其手。初師藍瑛，後取法宋元諸家，轉益多師，精於臨摹，功底紮實。其肖像畫既受曾鯨影響，又不為其囿，顯示出多種面貌。既有純用墨骨法的，也有純用白描法的，但大多是以重彩暈染為主的畫法。所繪人物很少無背景的單身立、坐像，而往往把人物置於特定的情節、環境之中，展現人物的具體活動和生活環境，因此作品富有真實性和親切感，在清代中期有「當代第一」之譽。當時的名公小像多出其手。

納蘭性德（1654—1685 年），初名成德，後為避當時太子諱改名性德（太子胤礽乳名保成）。字容若，世多以其字稱，號楞伽山人。滿洲正黃旗人。清康熙時大學士明珠之子。康熙十五年（1676 年）進士，官侍衛，因病英年即逝。精騎射，好收藏鑑賞，善書能詩，尤工詞。其詞清新雋秀，為海內所宗。有詞集《側帽集》、《飲水詞》，著有《陳氏禮記集說補正》、《刪補大學集義粹言》等書。《清史稿》有傳。

圖繪納蘭性德端坐牀榻上，身着侍衛官服，圓臉髭鬚，應是其中進士後任職期間的形象。人物神態悠然，左手持白玉盞，右手自然彎曲作捻鬚狀。以沒骨法為主，用淡墨細暈人物五官，體現明暗凹凸之感；以脂赭色涂染，顯出皮膚色澤。几案上放置的瓷瓶、銅觚，牀榻大理石欄板上猶如山水圖案的紋路，明代樣式的家具，均襯托出主人公高雅的情致和尚古情懷。此畫是禹之鼎中年時期肖像畫的精品。本幅有嚴繩孫題詩一則。裱邊有恭親王題「容若侍衛小相」，此外還有寶熙、張伯駒、傅嶽棻、夏仁虎、冒廣生、三多題跋。

容若侍衛小相　恭親王題